中国北方草原游牧民族
传统工艺美术丛书

蒙古族传统美术·雕塑

YINXIANG ZHI MEI
MENGGUZU CHUANTONG MEISHU DIAOSU

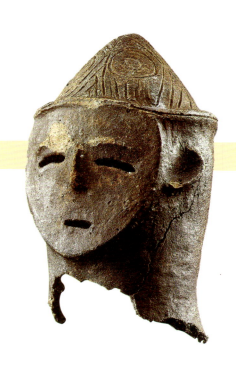

李崇辉 / 编著

内蒙古人民出版社

图书在版编目（CIP）数据

印象之美：蒙古族传统美术．雕塑 / 李崇辉编著．－－ 呼和浩特：内蒙古人民出版社，2021.12

（中国北方草原游牧民族传统工艺美术丛书）

ISBN 978-7-204-16918-4

Ⅰ．①印… Ⅱ．①李… Ⅲ．①蒙古族－美术－作品综合集－中国②蒙古族－雕塑－作品集－中国 Ⅳ．① J121 ② J321

中国版本图书馆 CIP 数据核字（2021）第 224244 号

 蒙古族传统美术·雕塑

作　　者	李崇辉
责任编辑	蔺小英
封面设计	宋双成
出版发行	内蒙古人民出版社
地　　址	呼和浩特市新城区中山东路 8 号波士名人国际 B 座 5 楼
网　　址	http：//www.impph.cn
印　　刷	内蒙古恩科赛美好印刷有限公司
开　　本	635mm×965mm　1/8
印　　张	41.5
字　　数	530 千
版　　次	2021 年 12 月第 1 版
印　　次	2023 年 8 月第 1 次印刷
书　　号	ISBN 978-7-204-16918-4
定　　价	166.00 元

如发现印装质量问题，请与我社联系。

联系电话：（0471）3946120

编 委 会

主编

李崇辉

成员

马玉娟　郑佳馨　李心洁　李　倩

前　言

流光溢彩的蒙古族传统雕塑

蒙古族是中国北方草原游牧民族优秀文化的继承者与传承者，是中华民族大家庭的重要组成部分，而蒙古族雕塑艺术是中华民族文化艺术之林中的一朵奇葩。

从考古学的成果及民族文化研究来看，长期生活于亚欧草原的北方草原游牧先民利用当地材料，创造出适合于北方特殊地理环境与气候特征的文化和艺术。随着游牧经济的全面形成与不断发展，游牧民族雕塑艺术在整体社会生活和个体生产生存之中形成特殊的意义和价值。其经过数千年的发展，在多元文化影响下，仍然保持着草原文化的显著特征，并成为独特的民族艺术形式，特别是在雕塑的内容和形式语言方面，形成独特的审美观念和图像体系。

一、概念界定

从严格的专业意义上讲，雕塑艺术是一个综合概念。"雕塑是造型艺术的一种，又称雕刻，是雕、刻、塑三种创制方法的总称，指用各种可以塑形的材料，如各种黏土、石膏、面粉、橡皮泥等，或可雕、可刻的硬质材料，如木材、石头、金属、玉石、玛瑙、砂岩，创造出具有一定空间的可视、可触、静态的艺术形象，借以反映社会生活，表达艺术家的审美感受、审美情感、审美理想的艺术。"[1]

雕塑从产生那一天起，就与人类的生产生活密切相关。而北方草原游牧民族雕塑艺术的发展与演变，均受到不同历史阶段的社会经济、人文宗教、意识形态，乃至生产方式等多元社会因素的影响。雕塑艺术因其物质载体的特殊性（大多是石头、金属、陶制品等不易损腐的材料），是一种存世相对持久的艺术种类。因此，北方草原游牧民族的雕塑遗存在某种程度和意义上来说是其历史的体现，是文明信息传承的物化载体。

蒙古族传统雕塑是用传统材料雕塑的可视、可触、静态的艺术形式。这些艺术品大多依附于各类石材、金属、木材、牙、骨以及陶器等传统材料。其按功能，又可分为车马工具雕塑、建筑雕塑、家具雕塑、生活器具雕塑、游艺玩具雕塑、装饰把件雕塑等。

本书的雕塑概念即广义的雕塑，并有所延展。我们认为，从造型艺术本体出发，一切对物质进行形体（二维、三维）添加或削减形成的艺术创制品，都属雕塑艺术。尤其对于北方草原游牧民族

[1] 王宏建，袁宝林. 美术概论 [M]. 北京：高等教育出版社，2001.

的雕塑艺术，除了传统的金、银、铜、铁、玛瑙、木等以外，草原上最原生态的兽角、牙、骨，乃至以皮、毛发纤维等为载体的雕、刻等艺术创制品，都是雕刻艺术。鉴于本书的体例设置及北方草原游牧民族传统雕塑艺术积淀的丰厚，我们对所收集的作品进行了系统编排，即对雕、塑、刻艺术进行一体化统筹整合，其中包括运用磨制、线刻、錾刻等技术创制的各类民间民族艺术品。

二、历史渊源

雕塑艺术以人类的现实生活为基础，它"是人类社会发展到一定阶段的产物……这除了考古发现的雕塑艺术品可以印证外，还因为人类的审美理想和审美观念不是一有人类就具备的，而是需要待到人类历经长期的生产实践，人脑的逐步进化，具备了创造美的思维能力，以及感官随着大脑进化而日臻完善，具备了审美感受能力和人们具有审美需求且具备了雕塑能力时方能产生的"。[1] 所以，吴诗池先生认为，不能把经过人类加工的第一件工具视为第一件艺术作品、第一件雕塑作品。但是对于本书的写作，我们之所以用"史前雕刻""原始艺术"等概念，是要说明那些在我们今天的眼光看来不是为了审美而创造的"雕刻艺术"，其身份的合法性与地位的重要性。

首先，较远古的一些"作品"，之所以说它们是史前的艺术品、是雕塑艺术，就在于人类在改造自然的同时也在改造自我，这一自我改造的发端成就了日后所谓真正的雕塑艺术的基本技术要素之一：对形象以雕刻的方式进行"合目的"的人工制作。其次，尽管"原始艺术"的目的并不直接指向精神层面的审美情趣，但无论是阿尔塔米拉洞穴里的岩画，还是顿河流域科斯秋基旧石器遗址中用泥灰岩雕刻的猛犸象等动物、用猛犸象牙雕刻的女神等等[2]，毫无疑问，其中明确体现了为求得生存而进行的虔诚的精神活动的内容。无论先人们当时所为是否伴有审美的思维或意识，纵观人类艺术发展历程，我们今天主观上的审美的思维与意识，在那些作品中已经存在。

今天，越来越丰富的考古资料证明，雕塑艺术的产生、发展有着较为清晰的历史脉络。但这里有一个问题要加以说明，大多数美术史类书籍对北方草原游牧民族艺术的梳理过于简单，忽略了北方草原游牧民族文化与周边各文化之间的多重关系，尤其是其自身发展的复杂进程与规律。这从根本上来说，不利于中华文化发展史的深入研究，更不利于认清中华文明多元一体格局形成过程中重要的文化历史渊源及脉络。所以，本书的编撰以传统编年史为基础，以北方各游牧民族的重大文化事件和史实作为雕塑艺术分期的依据，以期最大程度地揭示中国北方草原游牧民族雕塑艺术的发展轨迹和特征、规律。

本书把史前时期至元朝时期的雕塑艺术整合为"源远流长篇"。

所谓史前，这里指旧石器时代和新石器时代，以绝对年代而论，指从人类出现到迄今4000年前左右。史前时期雕塑艺术可划分为旧石器时代雕塑艺术和新石器时代雕塑艺术两部分。尽管旧石器

[1] 吴诗池.试论中国史前雕塑[J].雕塑，2004（2）.

[2] 参见阿勃拉莫娃（苏）的《苏联境内的旧石器时代艺术》（莫斯科出版社，1962.2.）书中对中亚及北亚地区，即亚欧大陆草原中西部区域上的远古文化遗存进行了较为系统的梳理。

时代是雕塑艺术的萌芽时期,亚欧草原范围内发现的雕塑作品不多,且区域分布不平衡,但也可大致分为早期、晚期两大部分。早期的雕塑与前面所说的原始艺术相吻合,这一时期是雕塑艺术的雏形期,以各种工具造型居多。而晚期接近新石器时代,雕塑作品更具有雕塑性,更接近一般概念上的雕塑艺术。已发现的旧石器石雕,按雕刻材料,可分为石刻、骨雕、木雕等。就目前考古科学研究势态看,亚欧草原新石器时代最早的雕刻作品不一定是该地区最早的雕刻作品,未来考古人员有可能发现旧石器时代晚期这方面的遗存。

亚欧草原的三大区域都曾出土北方草原游牧先民的雕塑作品,雕、刻、磨、琢等雕塑艺术都有明显进步。距今5500—4000年前后,雕塑艺术作品的出土地域更为广泛,玉雕艺术、陶刻艺术达到新的高度。玉雕艺术的中心在亚欧草原东部的辽西地区及陕北神木县一带、甘东天水地区,红山玉器成为后世造型艺术的典范。玉石雕刻是史前雕塑的重要内容。

北方草原游牧民族青铜至铁器时代的雕塑艺术在雕塑艺术史上占有重要地位。何驽先生认为,青铜时代指一个文化或社会的生产和生活,包括物质生活和精神生活,明显地依赖于青铜制品,而不是偶然地使用和制造铜器。青铜时代可分为初级和高级两个阶段。青铜时代初级阶段的主要特征是青铜器基本限于世俗的日常生产生活及军事领域,没有进入礼制领域。青铜时代高级阶段就是青铜文明阶段。青铜时代与青铜文明是有比较明确物质标准的两个概念。偶尔使用铜器并不意味着进入了青铜时代,更不一定说明步入了青铜文明。[1] 有学者断定,中国青铜时代指二里头(也有学者认为要晚一些)至秦统一前约2000年这段时间,也就是通常所说的先秦时代。关于北方青铜文化的起源,目前尚有不同的认识,很多研究者将战国时期的北方民族文化遗存纳入青铜文化范畴。而在亚欧草原西部黑海沿岸的斯基泰文化、俄罗斯米努辛斯克盆地的塔加尔文化等,在公元前7世纪都已发展成为早期铁器时代文化。乌恩先生也认为:"不能将青铜器和青铜文化简单地等同起来。换言之,不能因为文化遗存中青铜器占优势,便冠之以青铜文化。"[2]

我们把中国北方草原游牧民族的金属雕刻艺术作为青铜—铁器时代的一种文化类型加以梳理。这样整合后,时间跨度较大,基本视点放在公元前16世纪到公元3世纪前后这样一个时空范畴。这一时期的重点是以东胡、匈奴等文化为代表的北方草原游牧民族雕刻艺术。其中,亚欧草原东、西、中三部分的金属艺术集中体现了经济结构发生根本变化之后,游牧民族艺术的神奇魅力。此外,在新的生产力及生产关系的直接推动下,马文化形成。

鲜卑民族也是一个古老的民族,作为第一个入主中原的北方游牧民族,鲜卑与匈奴及西域各族等密切交流,对中华文明的发展做出过重要贡献。这一历史时段大致在公元4世纪到6世纪前后。这一时期关注的重点不仅是鲜卑民族艺术的发展,还有西域佛教文化对北方草原游牧民族乃至对中华文明的影响。可以说,这一时期是佛教雕刻艺术,尤其是石窟造像艺术发展的先河时期,佛教造像中的石雕、石刻艺术等得到了前所未有的发展。在艺术手法上,红山陶塑女神有工艺技术的痕迹,同时体现了在玉石及金属雕塑艺术中传承的造型手段与审美原则。

公元6世纪前后,突厥民族在亚欧草原的阿尔泰地区强盛起来,并与亚欧草原西部各族密切交流。

[1] 参见何驽先生的《青铜时代与青铜文明概念管锥》(《考古与文物》,2001年3月)。文中对青铜时代与青铜文明或文化的界定,有较为系统的论述。

[2] 乌恩.中国北方青铜文化研究中的几个问题[J].昭乌达蒙族师专学报(汉文哲学社会科学版),1998(8).

在与中原文化的碰撞中，突厥的雕刻艺术成为北方民族美术史上的一大亮点。尤其是著名的突厥石人雕刻，上承公元前就出现的草原鹿石及石人的艺术传统，在13世纪的蒙古汗国及元朝时期，仍然能够找到突厥石人的影子。石雕石人艺术体现了北方草原游牧先民的天命观及生存理想。除此之外，其他雕刻工艺也因突厥人大范围的征战和迁徙，进入新的发展阶段。其中，金属雕刻等艺术在器型和工艺上融汇了西域各族的文化，成为这一时期比较有代表性的艺术类型。

党项、契丹、女真三个民族都建立了自己的政权，而且政权存在时间有交集。这三个政权的文化有较为鲜明的特色，与周边各族有过较深层次的交流、交融。党项建立政权之后，受中原文化影响，其社会形态、制度发生较大变化，但历史遗存表明，党项与西域各族在艺术上的关系更为密切。不论是黑水城的佛教艺术宝藏，还是西夏王陵的建筑雕塑，都反映出党项独有的文化风格与魅力。契丹王朝的文化影响是深远的。受亚欧草原的游牧文化影响，契丹制定了四季"捺钵"制度及"以本族之制治契丹，以汉制待汉人"分别治理的政治方略。佛寺、石窟，尤其是佛塔建筑及雕塑艺术等宗教文化，使得辽代的雕塑艺术有了新的发展。除美术史上著名的"草原画派"等之外，"辽三彩"及西域风味的金银锻造、木雕、砖雕等作品都是中华艺术宝库中的珍品。在雕塑艺术方面，金王朝对中华文明做出的贡献是不可忽视的，其中园林雕刻艺术方面的成就尤为突出。历史上的"金燕山八景"，就是女真民族留给中华文明的宝贵文化遗产。

蒙古民族是北方草原游牧民族文化的继承者与传承者，蒙古族传统雕塑体现了近千年间各民族文化的融合与创新。本书把元朝建立至明清时期的雕塑艺术整合为第二篇：芳华荟萃。

从统一蒙古高原各部到逐鹿中原，并向四方开疆拓土，蒙古族建立的元朝是中华文明史上民族大融合的又一高峰，影响了整个世界史的书写。元朝的多元性有利于文化和艺术的创新发展。明朝建立后，元朝皇室退居漠北，其政权史称"北元"。北元时期，社会局势相对来说较为动荡，内乱不断，但有人的地方就会有艺术。回到漠北的蒙古各部与留在大青山以南的蒙古各部继续过着游牧生活，继续进行艺术创作，直到清朝建立。这一时期，大型的石窟造像等几乎没有。藏传佛教的全面传入从一个新的层面，为游牧民族的艺术创作开启了另一片天地，金铜佛造像艺术获得极大发展，成为这一时期宗教文化的重要组成部分。此外，自古流传下来的锤揲工艺、錾刻工艺及鎏金工艺等得到进一步发展，佛像艺术的造型特征逐步清晰，部分民族的文化在这些作品中得到充分的展现。

进入20世纪以来，在西方现代文明的影响下，游牧民族的生活发生了巨大的变化，许多人试图重新确定游牧文化与非游牧文化的内涵与外延。争论的焦点在于：对于不再以游牧（甚至是牧业）作为生活方式的群体，该如何界定其文化属性。

三、艺术特征

中国北方草原游牧民族的文化与他们的生活方式一样，具有不稳定性和流动性，不像农耕文化，在相对稳定的区域内（至少其核心区域是相对稳定的）有着清晰的历史发展序列。但具体到北方草原游牧民族造型艺术的发展，仍可从大的时代脉络中梳理出发展的轨迹。

史前时期，北方草原游牧民族的雕塑作品，材料种类和作品数量相对较少。作品题材相对来说较为集中，突出表现了人与自然的关系。如以动物、植物为主题的雕塑作品，在不同时期，关注的要点不同。而人物方面的雕塑作品则是以人形来表现神或者神性，这一特征贯穿于整个史前时期。

进入青铜时代后，北方草原游牧民族在艺术方面书写了新的篇章。这一阶段，北方草原游牧民族由多元混合型经济向牧业及游牧经济转化，岩刻、鹿石、石人及具有野兽风格纹饰的雕塑作品出现，为后来游牧民族雕塑艺术的发展奠定了基础。青铜时代，北方草原游牧民族的雕塑艺术得到了极大的发展。尽管北方草原游牧民族青铜文化与铁器文化出现的时间差异较大，但总体的历史序列还是较为清晰的。青铜、铁器雕塑作品以及金银等雕塑作品大量涌现，成为游牧民族文化的重要组成部分。

游牧民族政权的更迭也对雕塑艺术的发展产生影响。如匈奴时期的造型艺术以动物饰牌及各类实用性金属雕刻为显著特征，这一特征继承自北方草原其他区域，同时又影响着周边地区的文化。有学者认为，阿尔泰，天山东部、北部地区的文化应为塞人——匈奴文化类型，可见那一时代的文化属性。[1] 同样，鹿石艺术，尤其是草原石人艺术，其继承序列也是比较明晰的。又如起源于印度的佛教文化和佛像艺术在北方地区大放异彩，而这得益于游牧民族雅利安人。此外，还有突厥的石人、辽金的金银器等，它们都有明晰的传承序列。

中国北方草原游牧民族雕塑作品所用材料十分丰富，包括石材、玉、玛瑙、煤精、绿松石、骨角、木、牙、皮、陶及各类金属等。

在艺术手法上，由于材料的多样性、不同材质的特殊性，北方草原游牧民族的雕塑作品会运用多种雕刻技法。许多文化遗存表明，早在新石器时代，北方游牧先民就已掌握了雕、刻、钻、磨、锯、镂、刻、锥刺、抛光、镶嵌等多种技艺，并能以圆雕、浮雕、透雕、线刻等多种技法处理艺术品。这些技法不仅体现在建筑、宗教、民俗及生活器具等多层面的雕刻艺术上，更为重要的是，它们大多成为一门手艺，以多种形式在民间流传至今，有很多还入选"非遗"项目。

进入青铜时代，古老的技艺与新的材料工艺相结合，锻造、铸造以及鎏金等工艺逐渐完善，金属雕刻艺术达到新的高峰。由于游牧文化的特性，青铜—铁器时代雕塑作品的体量较小，对雕刻手法的要求更高，那时的技法也更加多样。这种多样性来自于游牧文化的流动性与包容性。游牧民族自古以来便认同万物有灵的观念。他们对外来宗教持包容态度，这种包容体现了游牧文化独特的宇宙观和生存智慧。

总体看来，中国北方草原游牧民族雕塑艺术的文化特性是多元而丰富的。以蒙古高原为核心区域，历史上北方各游牧民族从东西南北各个角度划定自己的势力范围，各民族文化相互交融。

首先是民族文化内涵的多元性。以青铜时代末期、铁器时代早期的亚欧草原东部及中东部区域为例，这一带的考古学文化有夏家店上层文化、石板墓文化、焉不拉克文化、三道海子文化、巴泽雷克文化、苏贝希文化、察吾呼文化、沙井文化等。这些文化都与中国北方草原游牧民族有关系。其次是民族文化交融的多元性。如公元前后，匈奴人多次南下与西迁。304—439年十六国时期，部

[1] 张志尧. 略论我国阿尔泰、天山北部与东部的塞人——匈奴文化[J]. 中央民族学院学报，1988（6）.

分没有西迁的匈奴、羯、氐、鲜卑、羌等纷纷建立政权。249年，鲜卑慕容部迁居大棘城（今辽宁省北票市章吉营乡），开始定居，并经营农业。298年，氐族人李特率秦雍二州六郡流民入巴蜀，并攻下成都少城。304年，李特的儿子李雄称"成都王"，领重庆、云南大部及贵州一带。334年，后赵羯人石虎称天王，治理陕西、河北、河南一带，势力一度扩展到今安徽地区……[1] 政治统治、战争、迁徙等方式促进了各地区文化、宗教等方面的交流和融合。

由于经济发展的特殊性，不同时期、不同地区的北方草原游牧民族的雕塑艺术各具特色。这主要表现在两个方面。一方面是各考古学文化的雕塑艺术发展各具特色，如玉雕、陶艺多集中在辽河流域，鹿石、草原石人等大型石雕多集中在贝加尔湖以南等地区，青铜艺术作品则集中在赤峰、鄂尔多斯、西伯利亚南部和天山等区域。另一方面是同一考古学文化中，各类雕塑艺术发展各具特色。如陶艺，红山文化中人物类型的陶艺较为发达，而动物类型的陶艺则不及同时代其他区域，这可能与当时红山文化先民的主导意识有关。各考古学文化雕塑艺术发展不平衡与区域经济、文化甚至是地理等因素有直接关系。如岩画艺术的产生、发展与地质地理环境有很大的关系。再如同样是佛教艺术，石窟艺术离不开特殊的地理环境——要有可供开凿的山体，而佛寺雕刻艺术的载体则可以是山，也可以是平原。

不同时期考古学文化的雕塑艺术具有鲜明的地域特色，而且与信仰有很大的关系。我们会据此进行雕塑艺术分期。如新石器时代的雕塑艺术，人物雕塑中，裸体雕塑占绝大多数，这与当时的生殖崇拜息息相关。楼兰男女木俑的考古年代大致在公元前800年前后。这些木俑多为裸体，尤其女俑双乳丰隆，臀部肥硕，女性特征突出。进入游牧阶段，北方草原游牧民族艺术的表现形式和特征虽存在差异，但总体上有共同点，那就是日常生活的信仰化、宗教信仰的艺术化和艺术创造的生活化。三者环环相扣，成为游牧民族文化的鲜明特征，并在不同的时代呈现出不同的特点。北方草原游牧民族的艺术可通过以下两个阶段进行研究。第一个阶段是原始信仰阶段。这一阶段，北方草原游牧民族所有的艺术创作都与部族的生存有关。第二个阶段是宗教信仰阶段。这一阶段，无论是外来的祆教、景教、佛教等，还是本土的萨满教，都对北方草原游牧民族艺术创作产生深远的影响。考古遗址中出土的雕塑作品一般都具有强烈的民族特色和时代特征，与它们所处时代的生产生活方式、经济发展水平、精神追求、宗教信仰等密切相关。

任何一种文明体系都包括物质文明和精神文明两方面，而这两方面又是相互渗透、相互联系、相互依存的。北方草原游牧民族的雕塑艺术是在不断传承过程中发展壮大的。如佛像艺术，早期的佛教造像具有明显的西域风格，之后随着时间的推移，佛像面部的胡须消失了，高鼻阔目的特征也不见了。文化的传承过程也是一个不断吸收、消化、融汇和创新的过程。北方草原游牧民族的雕塑艺术在发展过程中渐渐形成博大、包容的特性，在传承与创新中取得辉煌的成就。

[1] 参见徐英先生的《亚欧草原游牧民族文化历史大事记》（内蒙古教育出版社，2013年）。本书对亚欧草原游牧民族的迁徙过程进行了记录。

四、历史成就

北方草原游牧民族雕塑艺术是中国雕塑艺术的重要组成部分,而蒙古族雕塑艺术更是其中的一朵奇葩。

史前中国北方区域的雕刻艺术中,玉石雕刻艺术和陶塑艺术取得了非凡的成就,不论是技法,还是题材、造型、风格,都有显著的进步。其中,以圆雕、浮雕、透雕、线刻等手法塑造的动物像最为引人注目。

从为数不多的面世的旧石器时代雕塑作品看,岩刻、石雕、牙雕、木雕等类作品上的区域文化特色已初露端倪。到新石器中晚期,玉石雕刻作品的数量开始增多。从形制上看,其用途较为明确,且艺术手法日趋精湛。在造型设计方面,这些玉石雕刻作品不仅能抓住塑造对象的形态和动作特征,而且能注意到塑造对象各部位的比例关系,多种雕刻技法并用,塑造出体、形、神、色兼备,动、静、张、弛辩证统一于一体的艺术形象。这些技法对中国传统雕塑技艺的发展产生深刻影响。北方草原游牧民族雕塑作品的审美意识、造型原则、工艺手法等为雕塑艺术的发展与创新奠定了坚实的基础。

综合运用圆雕、浮雕、线雕及镶嵌等手法,根据材料本身的形状进行创作的风格即形成于新石器时代,并传承至后世。原始雕塑艺术家在对材料整体进行三维影像处理之后,根据创作需要,运用高浮雕、浅浮雕或局部的透雕等技法。透雕技艺是原始雕塑艺术家已娴熟掌握的技艺,是后世的造型手段之一。透雕技艺不仅适用于雕刻艺术创作,还适用于金石艺术和绘画的创作中。红山文化时期的勾云形玉器综合运用透雕和阴刻细线等技艺描绘神人、神鸟等形象,左右对称,构图巧妙,是透雕作品中的杰作。此外,阴线或阳线等创作手法也较多采用,如内蒙古自治区敖汉旗赵宝沟遗址出土的陶尊上所刻动物图。这些方法在青铜时代得到巩固,并在北魏之后发扬光大。

青铜—铁器时代是游牧经济发展和游牧民族形成的重要时期。在多元经济向游牧经济转化的过程中,以车马具、武器及金属装饰器具为代表的金属雕饰艺术迅速发展。尤其是发达的制陶工艺为金属雕饰艺术的繁荣奠定了坚实的基础。

从技术方面看,这一时期的金属雕饰作品主要使用以下工艺:铸造工艺、錾刻工艺、锤揲工艺、贴金工艺、包金工艺、错金银工艺、鎏金工艺等。这些工艺是纯粹的装饰性雕饰工艺,在辽金时期得到极大的发展。铸造工艺和錾刻工艺最能代表当时的雕刻艺术风格。藏传佛教兴起后,锤揲工艺大量运用于青铜佛像的塑造。掐丝工艺很早就流行于亚欧草原,辽金元三代皇室和贵族的遗存出土了很多运用掐丝工艺制作的艺术品。这些技术与北方草原游牧民族雕塑艺术的审美理念和造型观念息息相关。北方草原游牧民族的造型观念上承自红山文化时期,其审美理念具有时代特色和游牧文化特点。

除金属雕饰艺术外,宗教艺术,尤其是佛教石窟造像艺术对中华文明产生重要影响。可以说中国历史上最为著名的几大石窟的开凿都与北方草原游牧民族有直接的关系。北方草原游牧民族的宗教雕刻艺术在我国雕塑艺术发展史上留下浓墨重彩的一笔。北朝前期的宗教雕刻艺术趋向于优美纤巧的犍陀罗风格,发展到后来,风格偏向于雄强健劲,更多地去运用现实主义技巧,具有本土化特点。王子云先生在《中国雕塑艺术史》中指出:"中国的佛教雕塑可大致分为石窟雕塑、寺庙造像和造

像碑三类（其他各种带工艺性的佛、菩萨小型造像另列）。它在三国两晋，尤其是南北朝时代，形成一个发展的高潮。"

五、传承发展

近年来的考古学成果告诉世人，蒙古高原是亚欧草原各游牧民族文化的交汇点。北方草原游牧民族的雕塑艺术在融汇各民族艺术元素的基础上，形成鲜明而独特的艺术风格。北方草原游牧民族的造型艺术反映了个体的审美感知与整体文化认同之间的关系。当人们面对这些艺术作品时，个体的自我感知自觉地融入于集体创造的文化情感体验之中。但是在宏观的文化背景下，我们也不能忽略作品承载的文化的特殊性和鲜明的个性。

中国北方草原游牧民族文化是中华文化的重要组成部分，而蒙古民族传统雕塑艺术是北方草原游牧民族艺术领域非常有代表性的一部分。蒙古族传统雕塑艺术是内蒙古地区优秀的历史文化遗产，是自治区推进文化建设不可或缺的重要艺术载体。

<p style="text-align:right">李崇辉于鲜卑故都盛乐
2021年10月28日</p>

目 录 CONTENTS

第一篇 源远流长 / 1

 一、史前时期的雕塑艺术 / 2
 二、春秋战国至秦汉时期的雕塑艺术 / 16
 三、魏晋南北朝时期的雕塑艺术 / 34
 四、隋唐时期的雕塑艺术 / 54
 五、辽金西夏时期的雕塑艺术 / 59

第二篇 芳华荟萃 / 91

 一、日用器具雕刻 / 93
 二、家具雕刻 / 106
 三、车马具雕刻 / 129
 四、建筑雕塑 / 134
 五、金属工艺錾刻 / 185
 六、石窟与摩崖造像 / 194
 七、信俗器具雕刻 / 207
 八、民间工艺雕塑 / 223
 九、游艺玩具雕刻 / 238

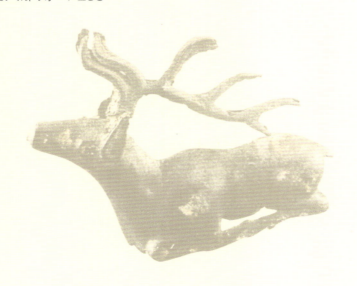

第三篇　传承创新　/ 243

 一、当代角骨雕刻　/ 245

 二、当代木雕刻　/ 257

 三、当代陶瓷雕塑　/ 274

 四、当代金属錾刻　/ 299

 五、当代玉石雕刻　/ 304

 六、其他工艺雕塑　/ 309

后　记　/ 317

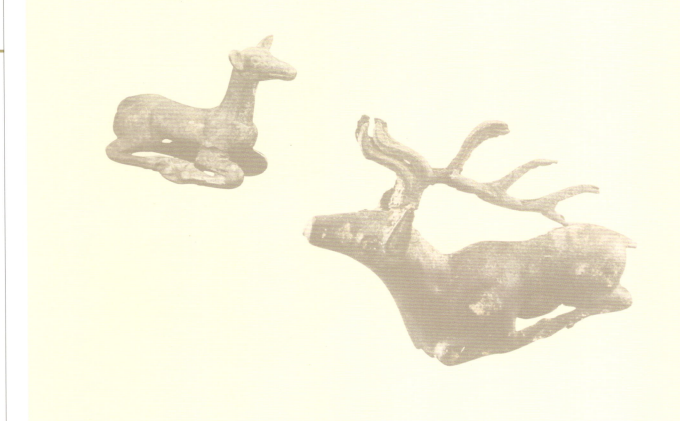

第一篇 源远流长

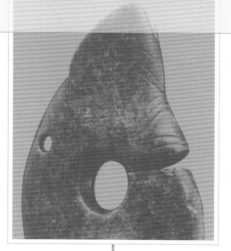

一、史前时期的雕塑艺术

　　史前时期的雕塑艺术可划分为两部分：旧石器时代的雕塑艺术和新石器时代的雕塑艺术。旧石器时代，雕塑艺术处于萌芽时期，北方草原范围内的雕塑作品数量不多，且地域分布不平衡。旧石器时代的雕塑艺术大致可分为早期雕塑艺术和晚期雕塑艺术两部分。旧石器时代早期的雕塑以各种工具居多。旧石器时代晚期接近新石器时代的雕塑作品的艺术性更强。已发现的旧石器时代的雕塑作品包括石刻、骨雕、牙雕、木雕、蚌壳雕等类。

　　新石器时代北方草原游牧先民的雕塑大致可分为早、中、晚三个时期。新石器时代早期大约在距今10000多年—8000多年前，考古发现的雕塑作品多集中在亚欧草原的西部和中北部地区。新石器时代中期大约在距今8000—5500年前。这一时期，考古发现的雕塑作品数量明显增多，并运用多种雕刻技艺。这一时期的雕塑作品包括煤精雕、玉雕、牙雕、骨雕、角雕、木雕、陶刻等类。这一时期雕塑作品的题材以动物、植物及工具为主，人物题材不多，但明显处于重要的地位。这一时期，雕刻、磨制、镶嵌、钻孔、镂空等技艺都有较大的发展。新石器时代晚期大约在距今5500—4000年前，这一时期雕塑艺术作品出土的地域更为广泛，玉雕艺术、陶塑艺术达到新的高度，个别区域开始出现青铜冶炼技术。玉雕艺术的中心在辽西地区及陕西省神木市、甘肃省天水市一带，红山玉器对后世造型艺术产生深远影响。玉石雕刻是史前雕刻的重要组成部分。

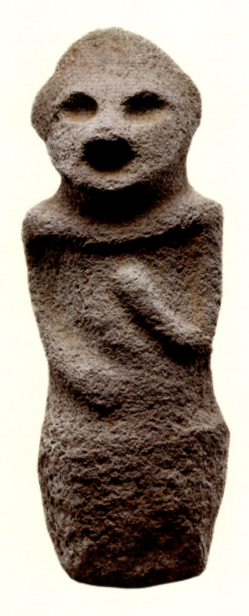

石人

属新石器时期兴隆洼文化，高36厘米、宽11.7厘米、厚16.5厘米，赤峰市林西县双井店乡白音长汗村出土，现藏于内蒙古文物考古研究院。

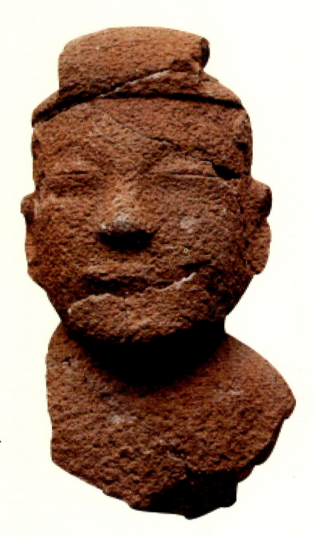

石人头像

属新石器时期红山文化，残高27厘米、宽14厘米，赤峰市敖汉旗四家子镇草帽山积石冢出土，赤峰市敖汉旗博物馆藏。

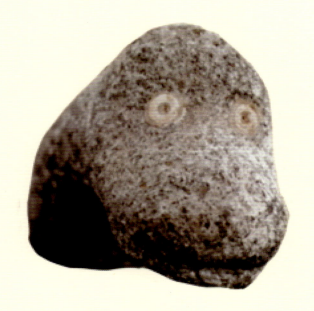

石雕龙首

新石器时期,长10.5厘米、高5.2厘米、宽3.4厘米,赤峰市翁牛特旗解放营子乡出土,赤峰博物馆藏。

连体石人

新石器时期,长9.5厘米、宽3厘米、厚0.7厘米,赤峰市松山区药王庙村采集,赤峰市松山区文物管理所藏。

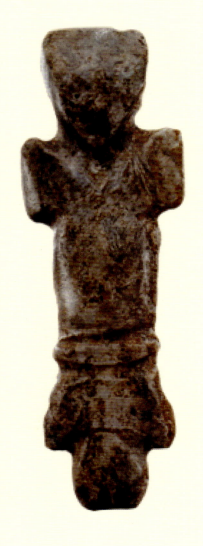

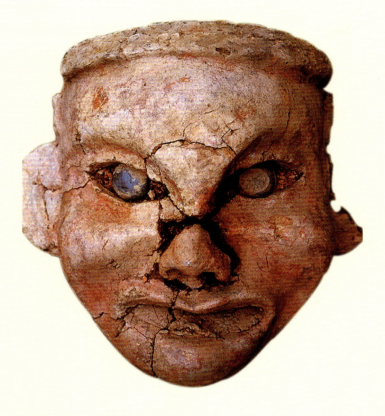

彩塑头像（牛河梁女神面像）

属新石器时期红山文化，泥塑，高 22.5 厘米，辽宁省博物馆藏。

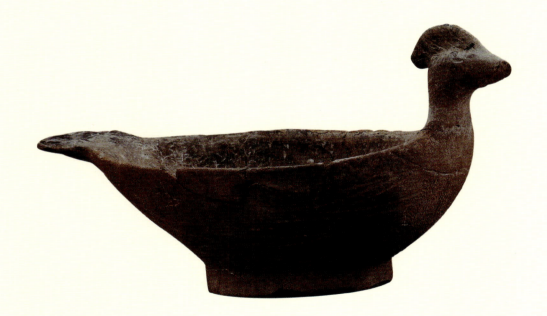

凤形陶杯

新石器时期，通长 18 厘米、宽 10 厘米、高 9.1 厘米，赤峰市翁牛特旗解放营子乡蛤蟆山出土，赤峰市博物馆藏。这件器物表明 6000 年前的先民们具有非同寻常的，将写实和想象巧妙融合的艺术素质。

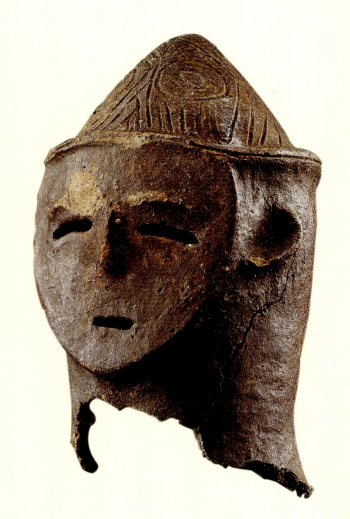

红陶女神像

新石器时期，高 14.6 厘米、宽 9.1 厘米、厚 7 厘米，2001 年赤峰市松山区征集，内蒙古博物院藏。

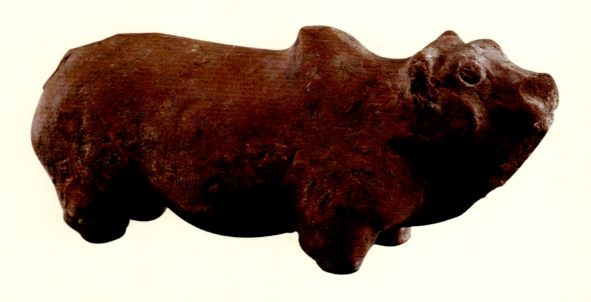

红陶牛

新石器时期，长 24.2 厘米、宽 8 厘米、高 10.5 厘米，赤峰市克什克腾旗盆瓦窑遗址出土，赤峰市克什克腾旗博物馆藏。

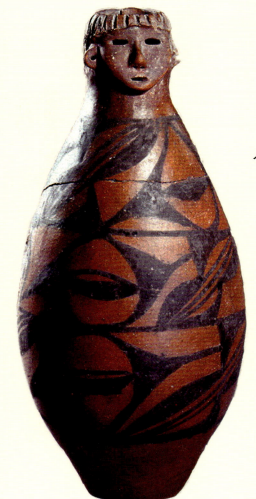

人头形器口陶瓶
　　新石器时期，高31.8厘米，甘肃省博物馆藏。

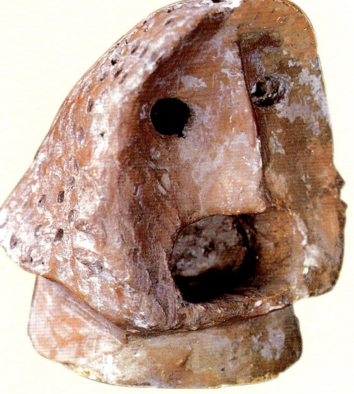

人头像
　　新石器时期，陶，高7.8厘米，西安半坡博物馆藏。

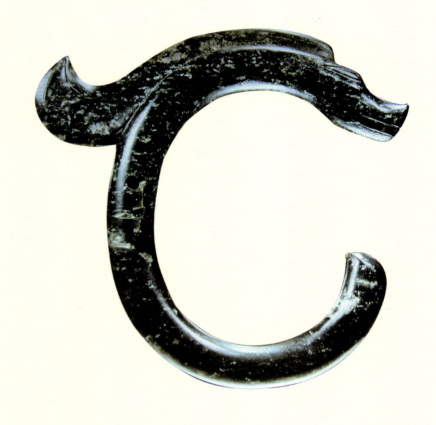

玉雕龙

1971年，赤峰市翁牛特旗赛沁塔拉（原称三星他拉）嘎查出土，由翁牛特旗文化馆征集，现藏于中国国家博物馆。高26厘米、脊饰长21厘米、厚2.3~2.9厘米、内孔径0.3厘米。

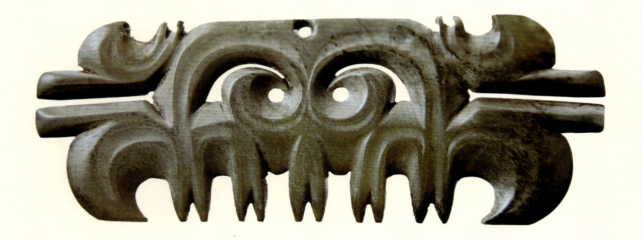

勾云形玉器

2001年，陕西省宝鸡市凤翔县上郭店村春秋晚期墓出土，现藏于凤翔博物馆。长11.4厘米、宽4.3厘米、厚0.15~0.3厘米。笔者认为，它与常见的勾云形玉佩有别，表现的应是锐利的双眼，弯而带钩的喙和爪及冠、翼、尾等，是以平面形式来展示猛禽。

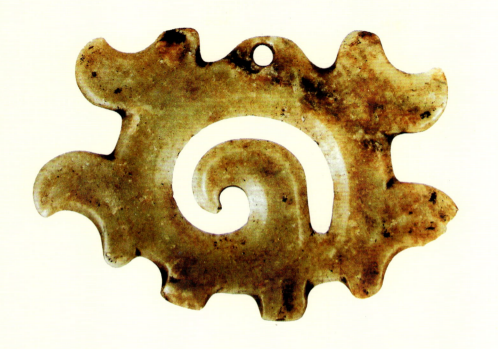

勾云形玉器

属新石器时期红山文化，长12.5厘米、宽11.8厘米、厚0.8厘米，出土于赤峰市巴林右旗巴彦塔拉苏木苏达勒嘎查，现藏于赤峰市巴林右旗博物馆。

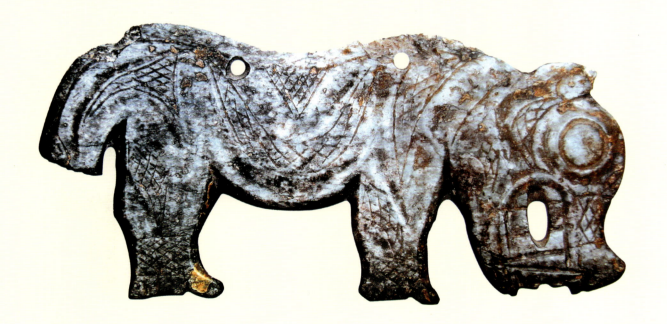

玉虎

属夏家店上层文化，长14.6厘米、宽7厘米、厚0.9厘米，赤峰市林西县大营子乡出土，现藏于赤峰博物馆。

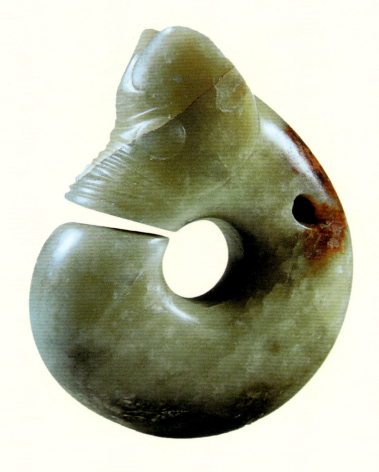

玉猪龙

1984年，辽宁省朝阳市牛河梁遗址第2地点1号冢4号墓出土，现藏于辽宁省文物考古研究院。通高10.3厘米、宽7.8厘米、厚3.3厘米。

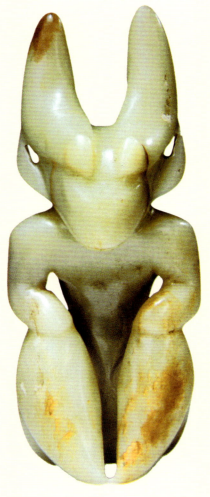

玉巫人

属新石器时期红山文化，高14.6厘米、宽6厘米、厚4.7厘米。1983年初，收购自内蒙古牧民处，现藏于故宫博物院。

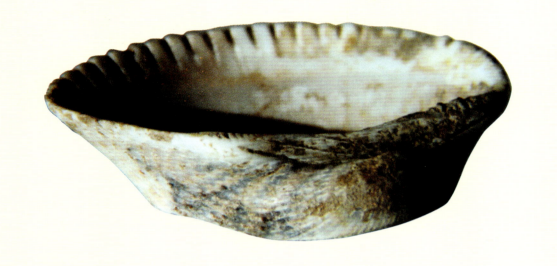

蚌钏

属兴隆洼文化，长 7.3 厘米、宽 6 厘米、高 1.4 厘米。

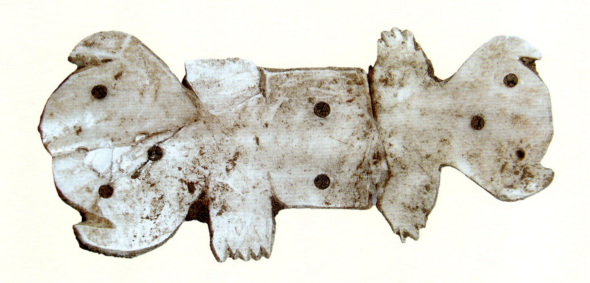

熊形蚌饰

新石器时期，残高 8.3 厘米、最宽 3.5 厘米，赤峰市翁牛特旗解放营子乡出土，赤峰博物馆藏。

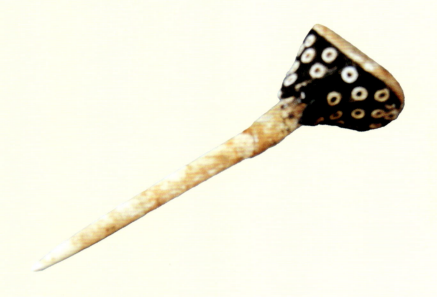

镶骨珠骨簪

马家窑文化马厂类型（距今 4000 年前），甘肃省金昌市永昌县鸳鸯池遗址出土，长 11 厘米，为束发绾髻的装饰品。这件骨簪造型美观、工艺精良，是原始社会骨簪中的精品。

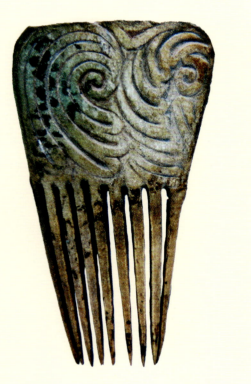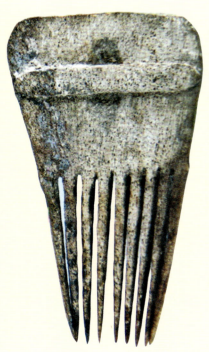

刻花骨梳

长 11.1 厘米、宽 2.6~6.1 厘米，出土于哈密五堡墓地（1986 年）。

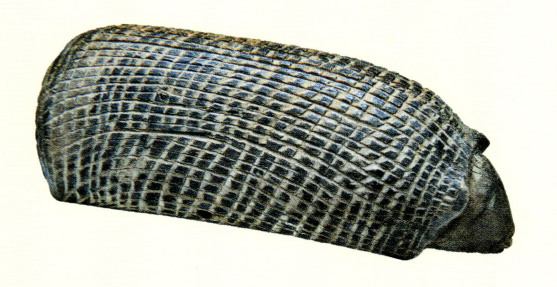

刺猬形木盒

　　车师时期，全长 9.5 厘米、宽 2.5 厘米，洋海古墓群出土。

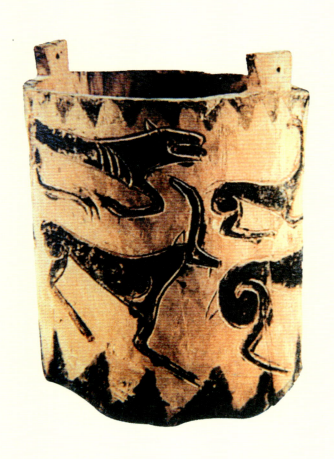

动物纹木桶

　　高 16.4 厘米、口径 13.2 厘米，洋海古墓群出土。

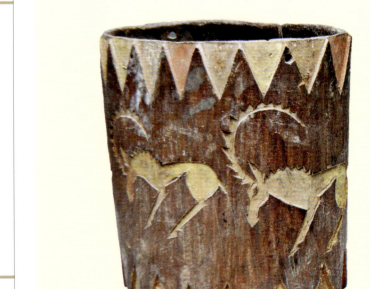
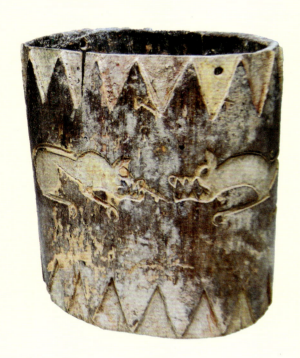

狼羊纹木桶

高18.2厘米、桶径16.2厘米，洋海古墓群出土。

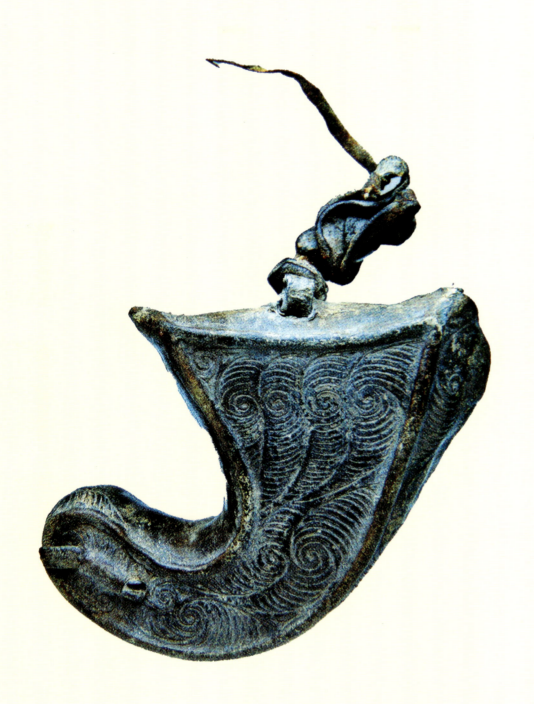

压花皮盒
 整体呈弯角形,有系带。通长16厘米、宽2.5~9.8厘米。

二、春秋战国至秦汉时期的雕塑艺术

先秦时期,随着冶金技术的提高和金属工具的普遍应用,雕塑艺术进一步发展。这一时期,中国北方草原游牧民族的雕塑艺术取得了辉煌的成就,尤其是与游牧生活有密切关系的车马骑行方面的雕塑,获得较大的发展。

秦汉时期的北方活跃着多个游牧民族,如匈奴、鲜卑等。此时,北方草原游牧民族的雕塑艺术也进入一个全新的历史时期,以石材为载体的真正意义上的雕塑艺术时代来临。秦汉时期,北方草原游牧民族雕塑的种类较为丰富,有日常生活器具、宗教祭祀器具,还有纯粹的装饰性器物。不过,这一时期,北方草原游牧民族雕塑方面有代表意义的作品还是鹿石、石人等。

青铜—铁器时代是游牧经济发展、游牧民族形成的重要时期。在多元经济向专业化游牧经济转变的过程中,以车马具、武器及金属装饰器具为代表的金属雕饰艺术迅速发展。尤其是发达的制陶工艺技术为金属雕饰艺术的繁荣奠定了坚实的基础。

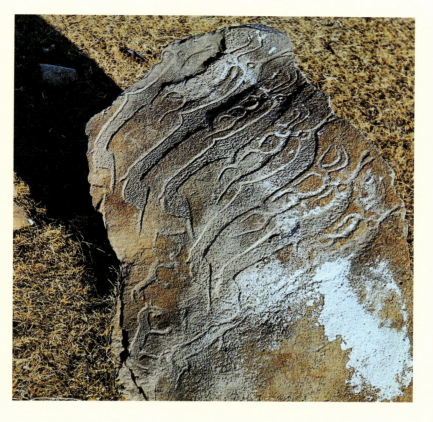

蒙古鹿石
　　青铜时代，蒙古国库苏古尔省木伦市古代文化遗存。

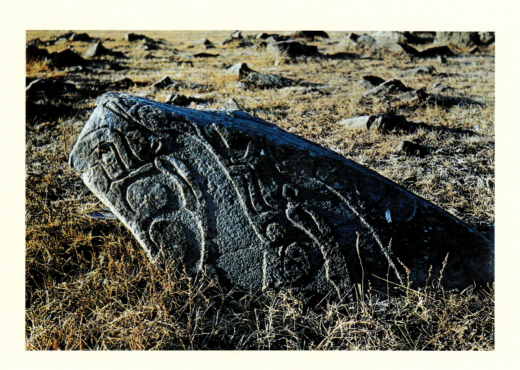

蒙古鹿石
　　青铜时代，蒙古国布尔干省古代文化遗存。

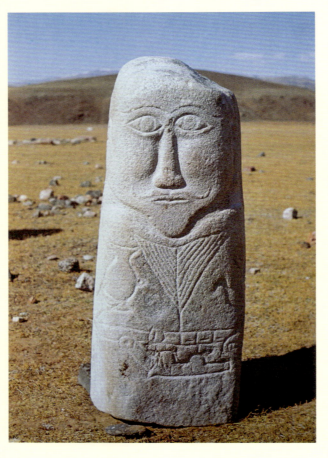

石人
　　公元前 5—7 世纪，蒙古国中央省古代文化遗存。

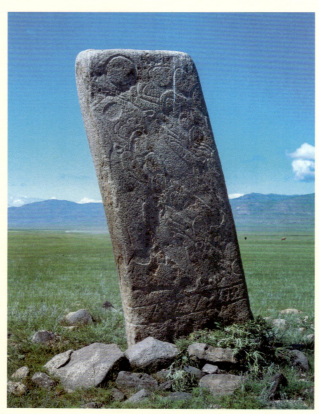

蒙古鹿石
　　青铜时代，蒙古国布尔干省古代文化遗存。

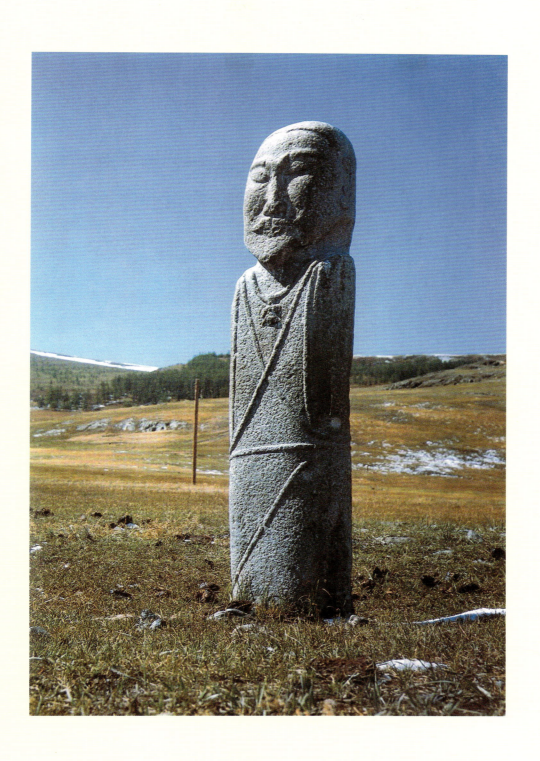

石人

公元前5—7世纪,蒙古国巴彦乌列盖省古代文化遗存。

锥形青铜筒

春秋时期，通高19.3厘米、腹径2.5厘米，赤峰市宁城县甸子乡小黑石沟出土（1985年），现藏于赤峰博物馆。

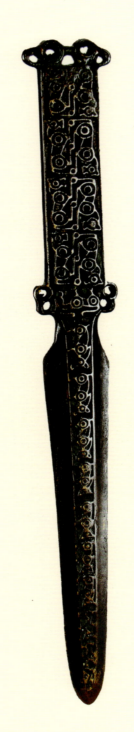

立人柄青铜短剑

春秋时期，通长21.6厘米、宽4.2厘米，赤峰市宁城县南山根遗址出土，现藏于内蒙古博物院，是东胡族青铜短剑中的珍品。

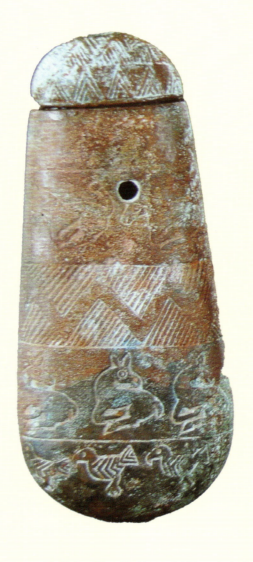
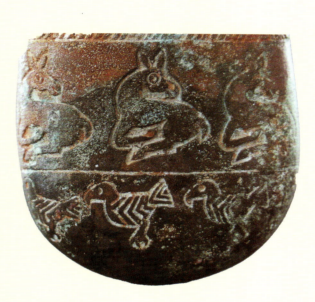

动物纹青铜扁盒

春秋时期，通长13.7厘米、宽5.5厘米、厚2.3厘米，赤峰市宁城县甸子乡小黑石沟出土（1985年），现藏于赤峰市宁城县博物馆。

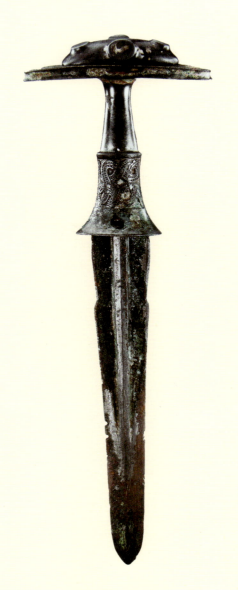

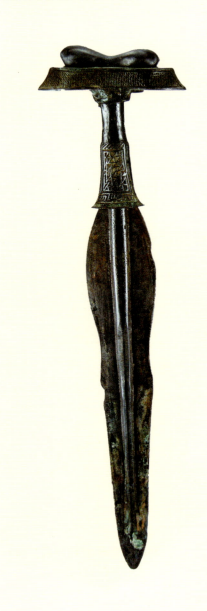

T形柄几何纹曲线刃青铜短剑

春秋时期，通长43厘米、宽12厘米，赤峰市宁城县南山根遗址出土，是在东北系青铜剑影响下铸造的。

T形柄双龇青铜短剑

战国时期，通长36.7厘米，剑身长29厘米、最宽处3.8厘米，赤峰市敖汉旗四家子镇乌兰宝格拉墓葬出土，现藏于赤峰市敖汉旗博物馆。它属于东北系青铜剑，具有较高的学术研究价值。

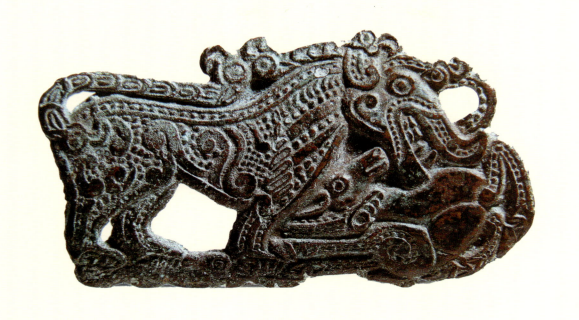

神兽吞噬鹿青铜腰饰牌

战国时期，长 8 厘米、宽 4.5 厘米，宁夏回族自治区彭阳县白杨林村出土（1984 年），现藏于宁夏固原博物馆。中国北方地区的这类神兽纹样应是对欧亚草原上流行的神兽纹样进行了吸收与借鉴。

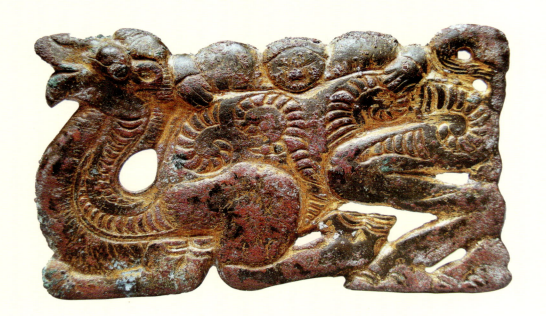

骆驼驮童子鎏金青铜饰牌

战国时期，长 8.9 厘米、宽 5.2 厘米，鄂尔多斯市文物商店征集，现藏于鄂尔多斯博物馆。

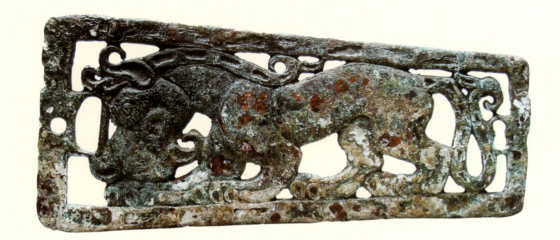

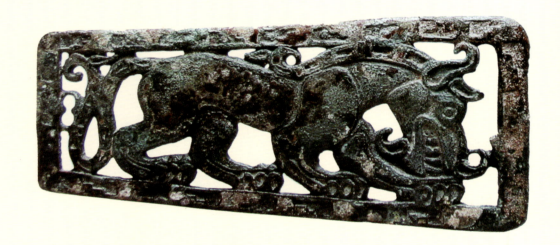

兽纹青铜饰牌

战国时期，长 14.4 厘米、宽 6.6 厘米，鄂尔多斯市文物商店征集，现藏于鄂尔多斯博物馆。

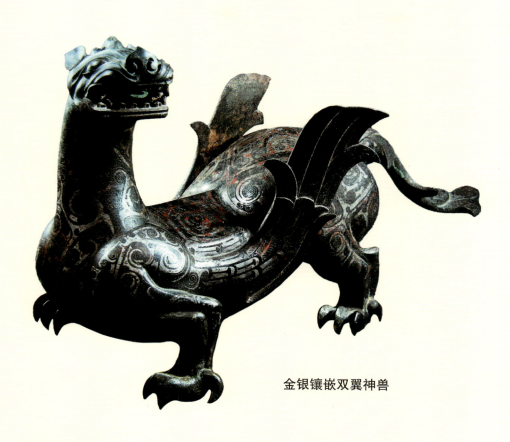

金银镶嵌双翼神兽

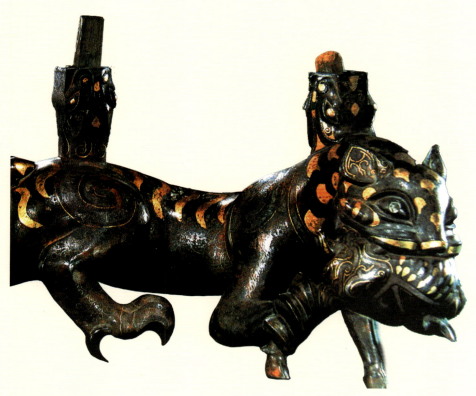

金银镶嵌屏风台座——虎噬鹿

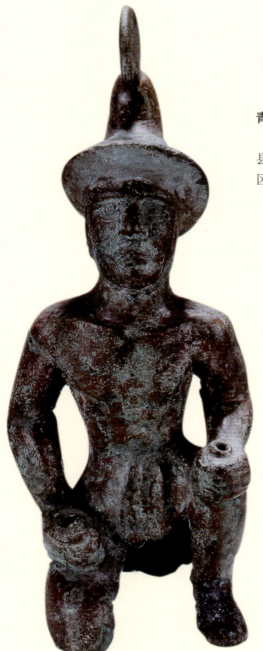

青铜武士俑

战国时期，高 40 厘米，新疆维吾尔自治区新源县巩乃斯河南岸出土（1983 年），新疆维吾尔自治区博物馆藏。

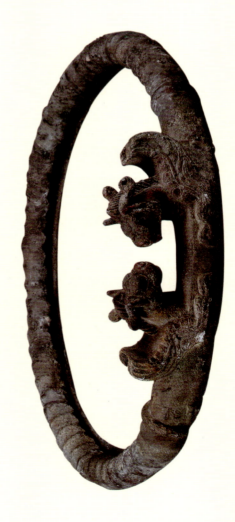

青铜翼兽环

战国时期，直径 42.5 厘米，新疆维吾尔自治区新源县巩乃斯河南岸出土（1983 年），新疆维吾尔自治区博物馆藏。

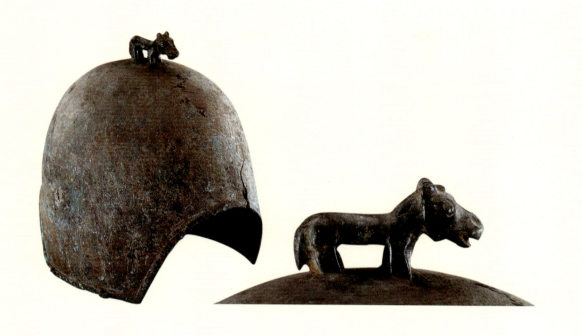

立兽青铜盔

春秋时期，通高 24.5 厘米、前后宽 22.6 厘米、左右宽 17.7 厘米，赤峰市宁城县甸子乡小黑石沟出土（1996 年），现藏于赤峰市宁城县博物馆。

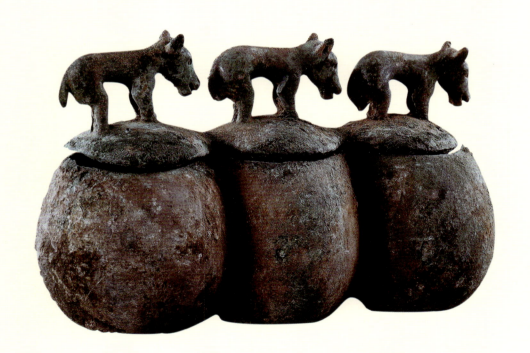

兽形纽三连青铜罐

春秋时期，通高 13.3 厘米、口通长 20 厘米、腹通长 22.1 厘米、底通长 20.2 厘米，赤峰市宁城县甸子乡小黑石沟出土（1996 年），现藏于赤峰市宁城县博物馆。

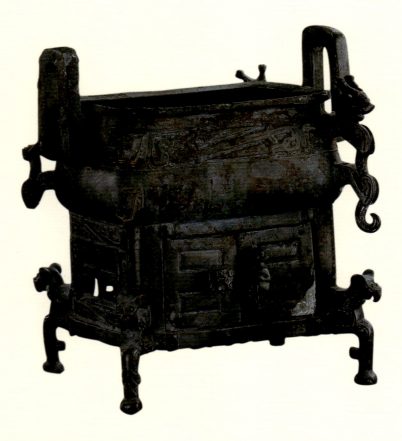

刖刑奴隶青铜方鼎

西周时期，长 16.3 厘米、宽 13.2 厘米、高 19 厘米，赤峰市宁城县甸子乡小黑石沟出土，现藏于赤峰市宁城县博物馆。

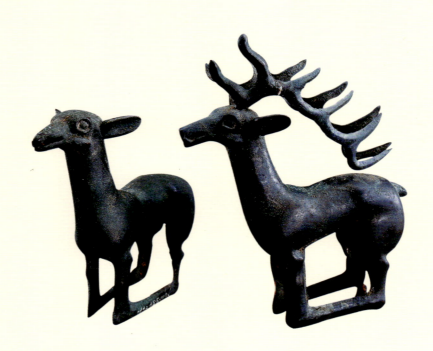

立式青铜鹿

战国时期，右边的长 13 厘米、高 16.5 厘米，左边的长 13 厘米、高 12.5 厘米，鄂尔多斯市准格尔旗速机沟村出土，现藏于内蒙古博物院。

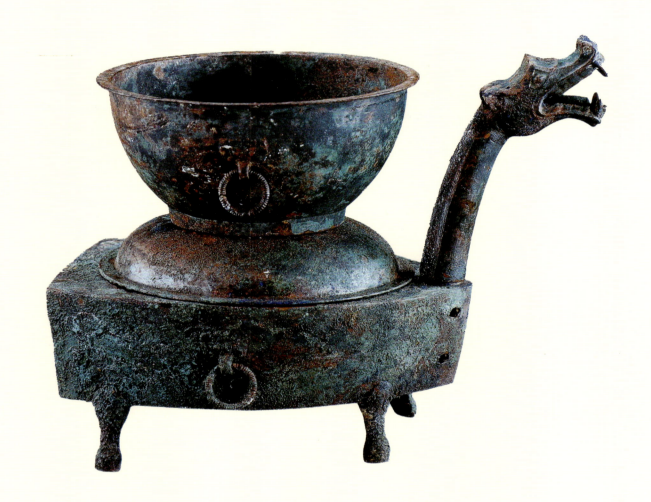

龙首青铜灶

汉代，高 19 厘米、长 27 厘米，鄂尔多斯市东胜区漫赖村出土，现藏于内蒙古博物院。

鸟纹圆形金饰牌

春秋时期，直径 7.1 厘米、厚 0.2 厘米、重 1.8 克，赤峰市宁城县甸子乡小黑石沟出土（1985 年）。

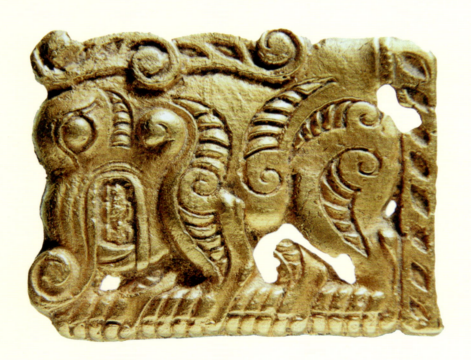

神兽纹金腰饰牌

战国晚期至秦（公元前 3 世纪），长 6.9 厘米、宽 4.5 厘米，宁夏回族自治区固原市原州区三营乡出土（1980 年），现藏于宁夏固原博物馆。

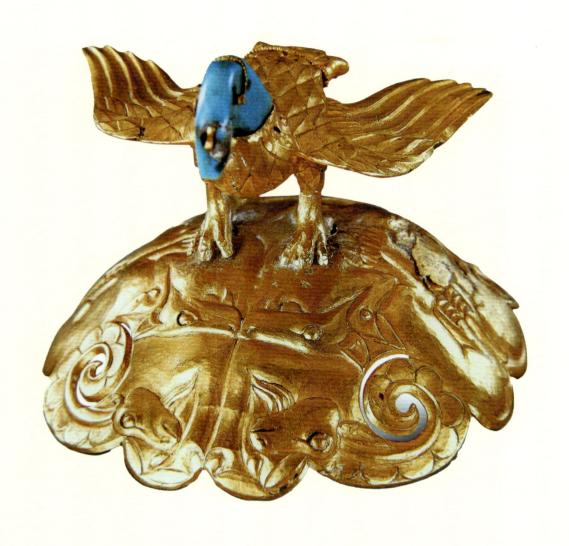

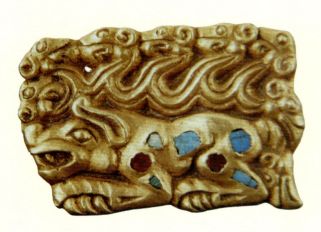 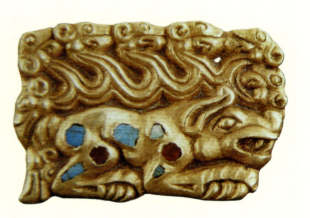

鹰形顶金冠

战国时期，冠高 7.1 厘米、额圈直径 16.5 厘米、重 1211.5 克，鄂尔多斯市杭锦旗阿鲁柴登墓葬出土（1972 年），现藏于内蒙古博物院，是迄今为止国内出土的唯一一顶完整的匈奴王王冠。

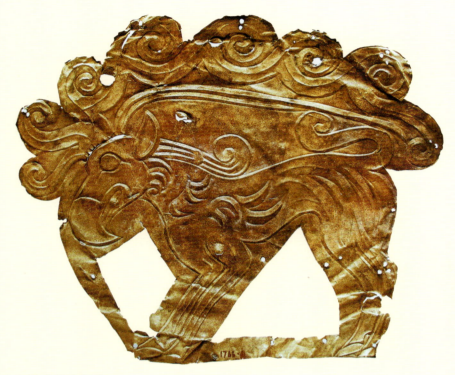

直立怪兽纹金饰片

战国时期，长 12.5 厘米、宽 10.2 厘米、重 12 克，鄂尔多斯市准格尔旗布尔陶亥苏木西沟畔匈奴墓出土（1979 年），现藏于鄂尔多斯博物馆。

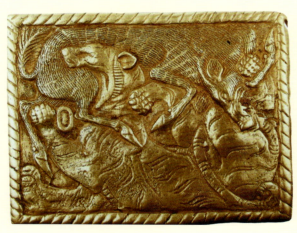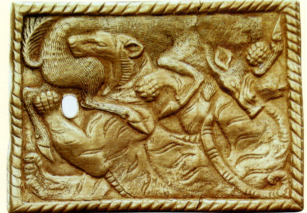

虎豕咬斗金饰牌

战国时期，分别重 293 克、330 克，鄂尔多斯市准格尔旗布尔陶亥苏木西沟畔匈奴墓葬出土（1979 年），现藏于内蒙古博物院。

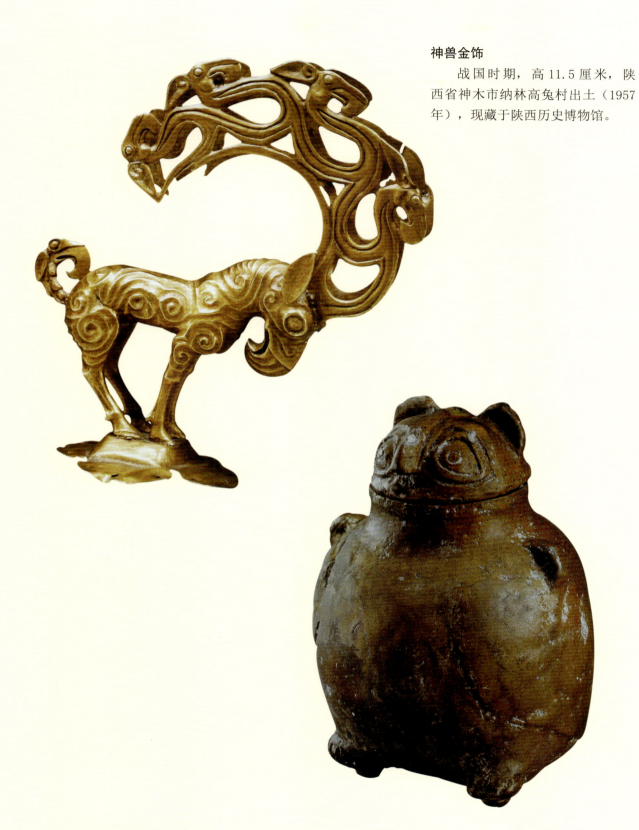

神兽金饰

战国时期，高 11.5 厘米，陕西省神木市纳林高兔村出土（1957年），现藏于陕西历史博物馆。

黄釉鸮形双系带盖壶

西汉，陶，口径 8.7 厘米、通高 21.5 厘米，鄂尔多斯市东胜区漫赖村出土，内蒙古博物院藏。

三、魏晋南北朝时期的雕塑艺术

　　鲜卑也是一个古老的民族，是历史上第一个入主中原的北方草原游牧民族。鲜卑建立的北魏王朝是北方草原游牧文化与中原地区文化融合的重要阶段。

　　魏晋南北朝时期是佛教雕刻艺术，尤其是石窟造像艺术发展的先河时期。佛教造像中的石雕、石刻艺术等得到了前所未有的发展。这些雕塑作品的工艺有红山陶塑女神工艺的痕迹，也能看到一直在玉石及金属雕塑艺术中传承的造型手段与审美原则。

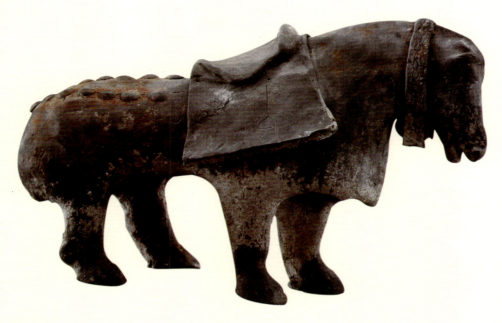

彩陶马

北魏，高 18.5 厘米，呼和浩特市大学东路出土（1975 年），内蒙古博物院藏。

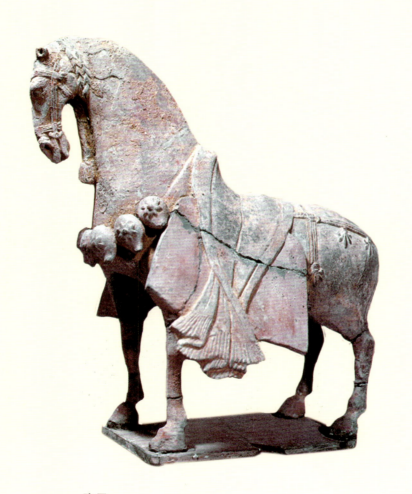

陶马

北魏，高 24.9 厘米，洛阳博物馆藏。

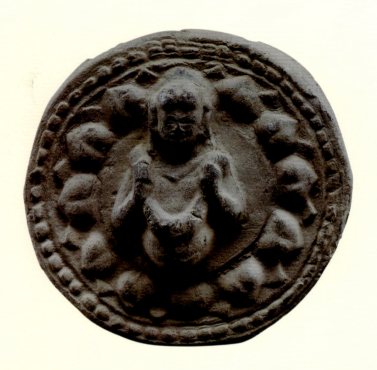

菩萨纹瓦当

北魏,直径 15 厘米、厚 1.5 厘米,呼和浩特市托克托县古城镇云中古城出土(1997 年),现藏于呼和浩特市托克托博物馆。

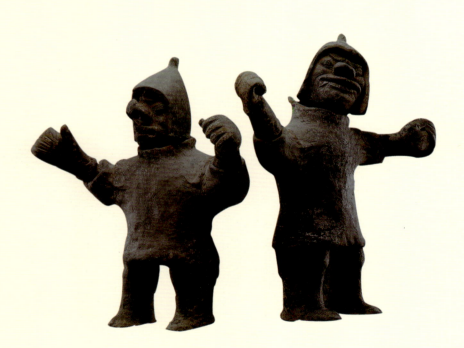

镇墓陶俑

北魏,左边高 39 厘米,右边高 43.5 厘米,呼和浩特市大学东路出土(1975 年),内蒙古博物院藏。

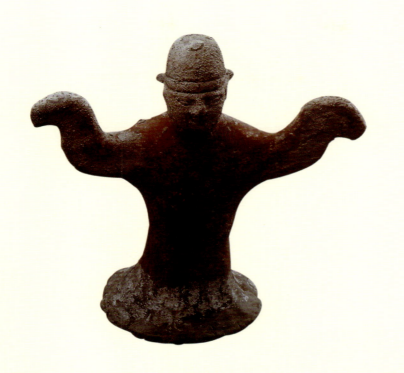

彩绘舞乐陶俑

北魏，高 15.6～19.2 厘米，呼和浩特市大学东路出土（1975 年），内蒙古博物院藏。

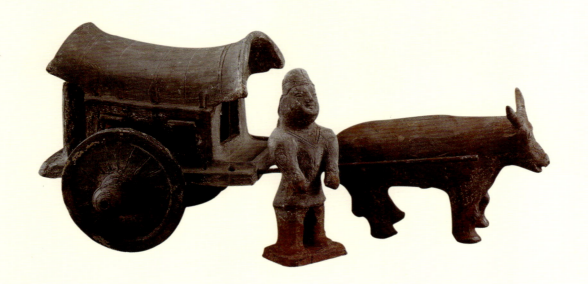

彩绘牵牛车陶俑

北魏，牛高 12 厘米，牛车长 20 厘米、宽 12 厘米，俑高 15.5 厘米，呼和浩特市大学东路出土（1975 年），内蒙古博物院藏。

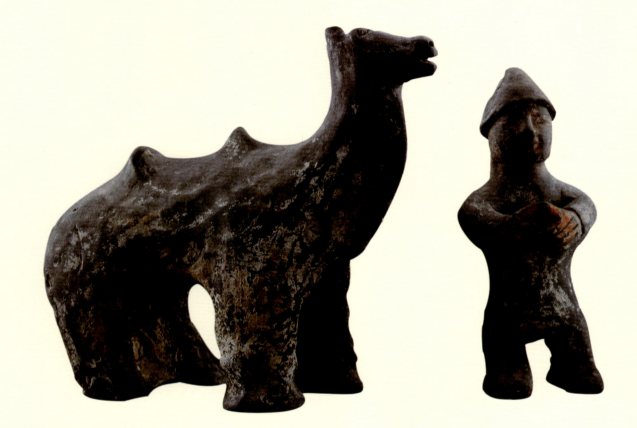

彩绘牵驼陶俑

北魏,呼和浩特市大学东路出土(1975年),内蒙古博物院藏。

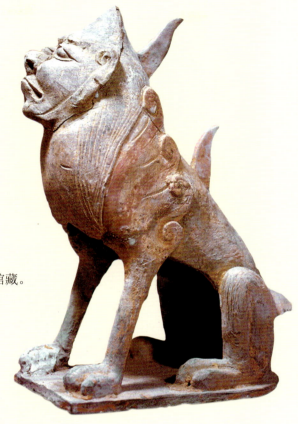

镇墓兽

北魏，陶，高 25.7 厘米，洛阳博物馆藏。

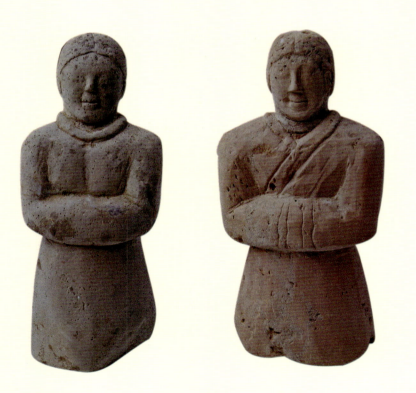

胡人俑

东晋，新疆维吾尔自治区吐鲁番市哈拉和卓墓地 98 号墓出土。

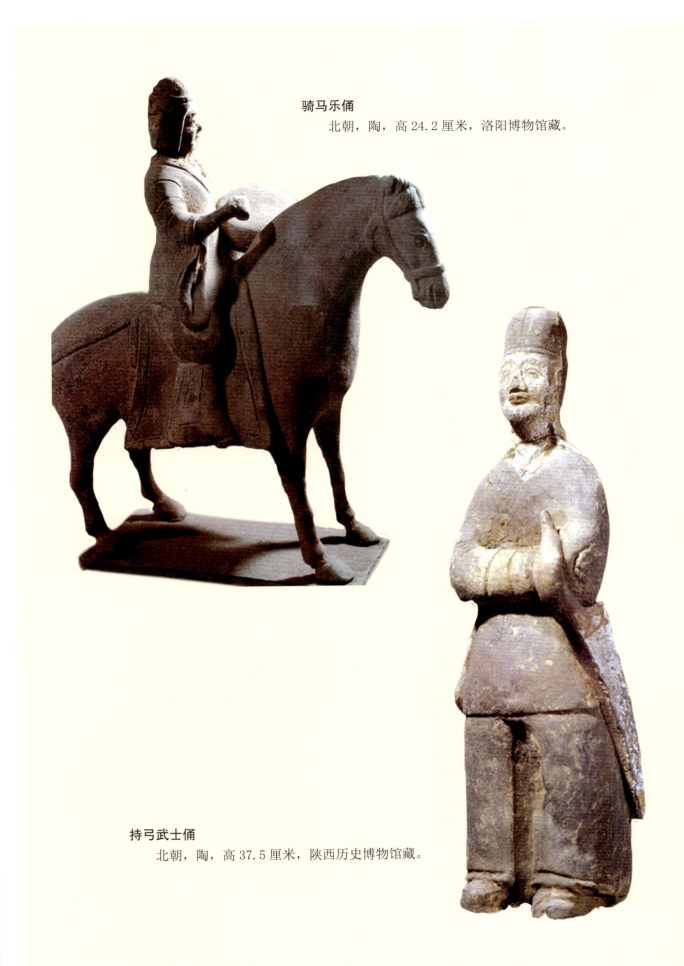

骑马乐俑
北朝，陶，高 24.2 厘米，洛阳博物馆藏。

持弓武士俑
北朝，陶，高 37.5 厘米，陕西历史博物馆藏。

陶牛车

北朝，高 31.2 厘米，中国国家博物馆藏。

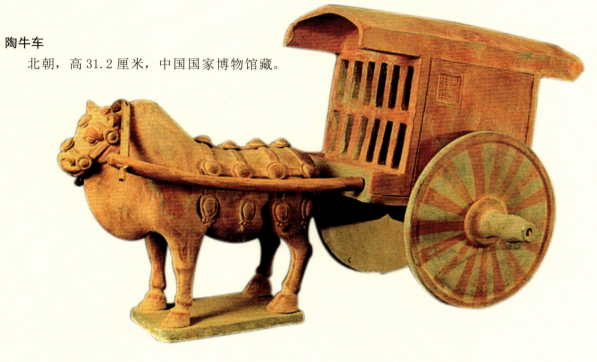

击鼓俑

北朝，陶，高 29 厘米，中国国家博物馆藏。

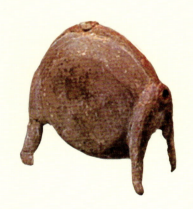

蒙古族传统美术 雕塑

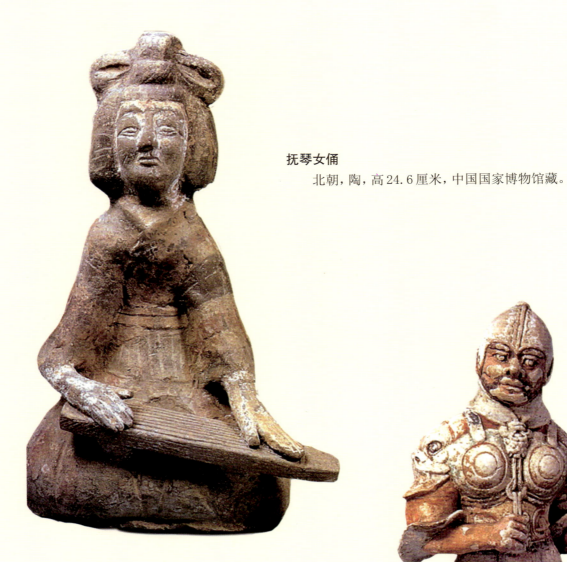

抚琴女俑
北朝，陶，高24.6厘米，中国国家博物馆藏。

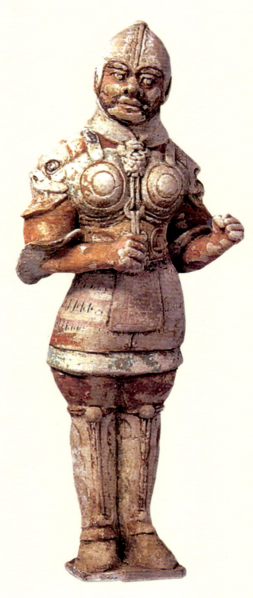

武士俑
北朝，陶，高60厘米，山东博物馆藏。

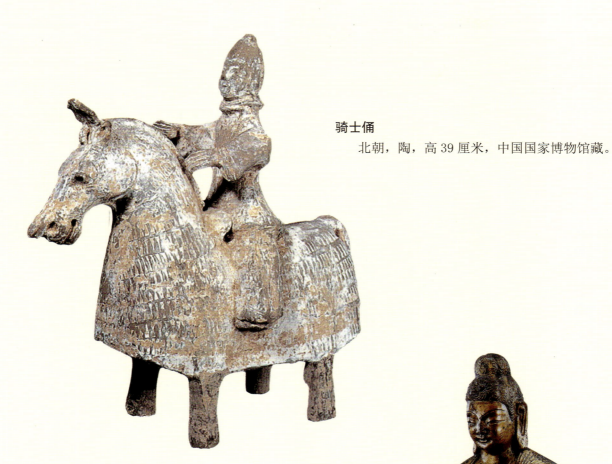

骑士俑

北朝，陶，高 39 厘米，中国国家博物馆藏。

释迦牟尼鎏金铜造像

北魏，高 12.5 厘米，座长 5.5 厘米、座宽 3.6 厘米，呼和浩特市托克托博物馆藏。

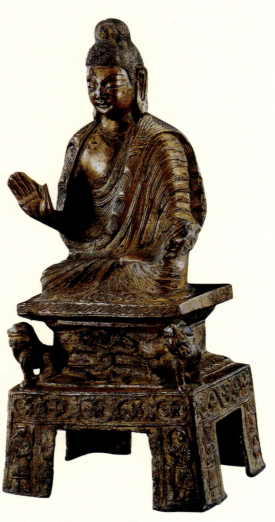

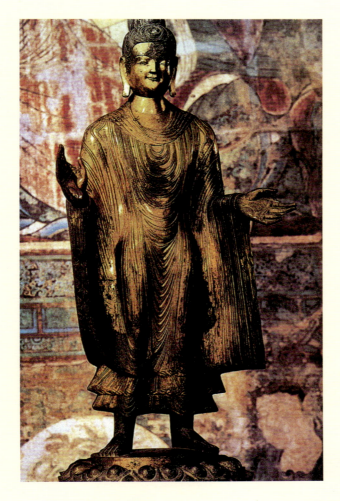

弥勒佛鎏金铜像

北魏，通高140.3厘米，美国纽约大都会美术馆藏。

菩萨浮雕胸像残片

青铜，高16厘米、宽10.3厘米，法国吉美国立东方美术馆藏。

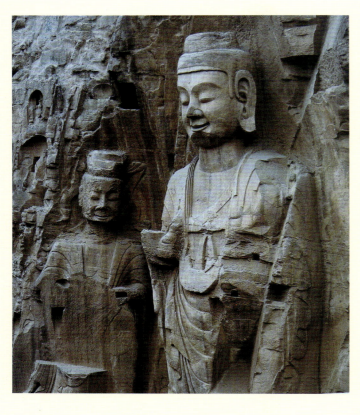

巩县石窟第一窟外壁东侧摩崖大佛像（北魏）

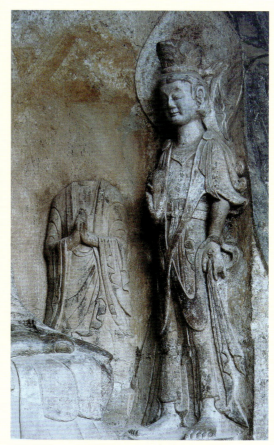

巩县石窟第一窟中心柱正面帷帐龛内东侧菩萨

北魏，菩萨像高140厘米，菩萨侧立于龛内东壁，有桃形头光，戴莲花宝冠。

供养菩萨

北魏，石刻，高 212 厘米，山西省大同市云冈石窟第 6 窟。

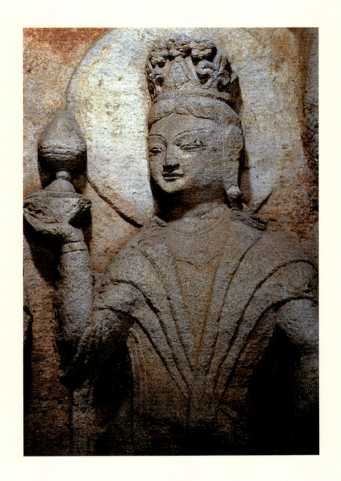

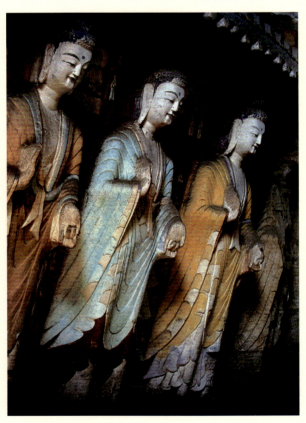

立佛

北魏，高 241 厘米，山西省大同市云冈石窟第 11 窟。

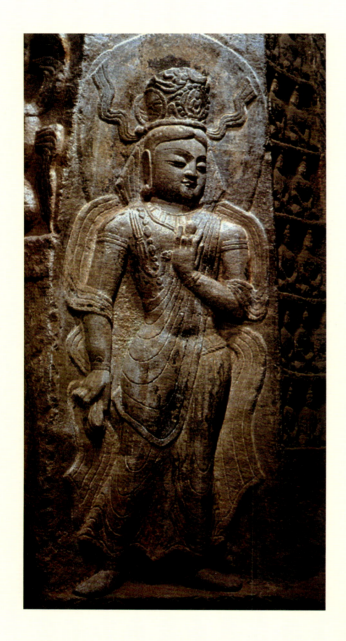

胁侍菩萨

北魏,高 127 厘米,山西省大同市云冈石窟第 17 窟。

弟子像(局部)

北魏,头高 50 厘米,山西省大同市云冈石窟第 18 窟。

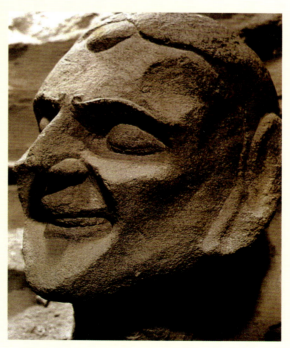

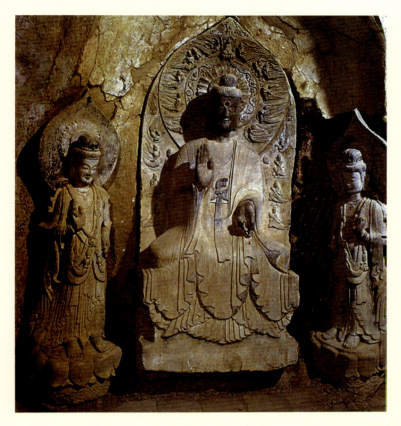

佛与胁侍菩萨
北魏，石刻，主佛通高194厘米，甘肃省天水市麦积山石窟第127窟。

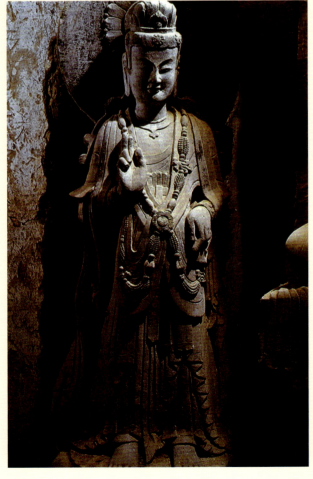

胁侍菩萨
北魏，石刻，高155厘米，甘肃省天水市麦积山石窟第127窟。

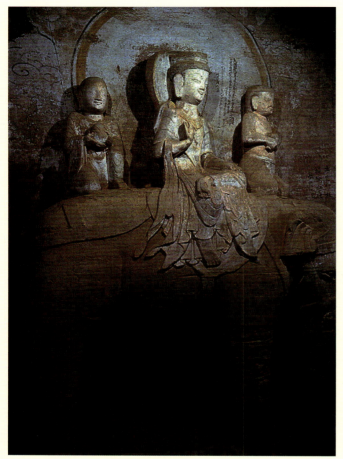

普贤菩萨

北魏，石刻，高310厘米，甘肃省庆阳市北石窟寺石窟第165窟。

青州博物馆藏彩绘造像碑

北魏，碑高138厘米、宽90厘米，碑下有直径15厘米、长30厘米的榫。

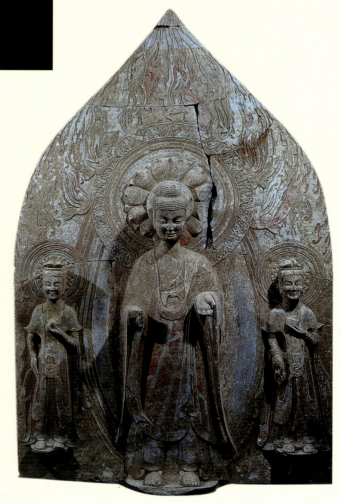

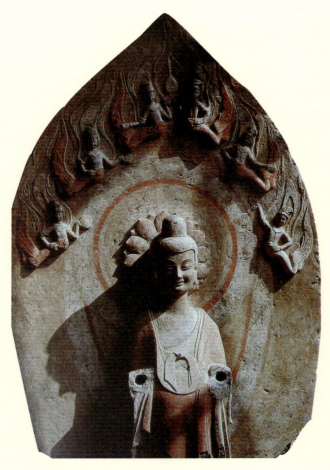

青州博物馆藏彩绘造像碑

北魏，通高121厘米、碑高103厘米、像高62厘米，石灰石质地。

佛头像

南北朝，木雕，高11厘米，德国柏林东亚艺术博物馆藏。

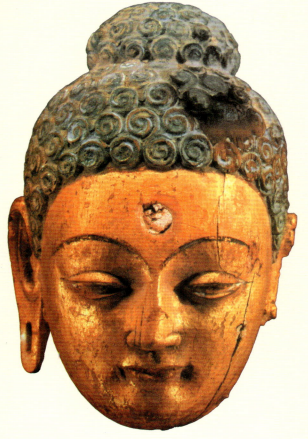

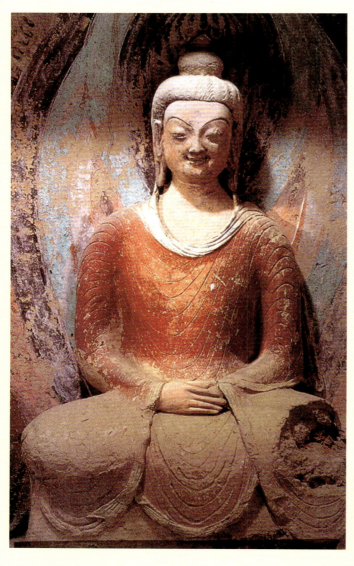

佛

北魏，彩塑，高92厘米，敦煌莫高窟第259窟。

龛梁龙饰

北魏，彩塑，龙头高14厘米，敦煌莫高窟第248窟。

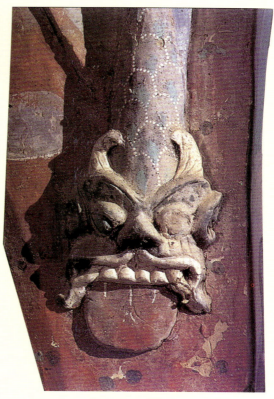

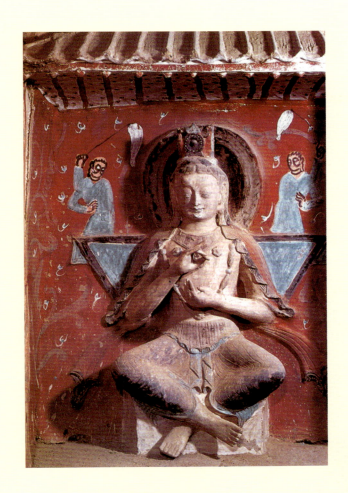

交脚弥勒佛

十六国，彩塑，高 87 厘米，敦煌莫高窟第 275 窟。

菩萨

西魏，彩塑，高 124 厘米，敦煌莫高窟第 432 窟。

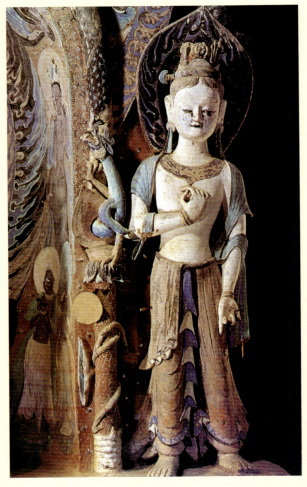

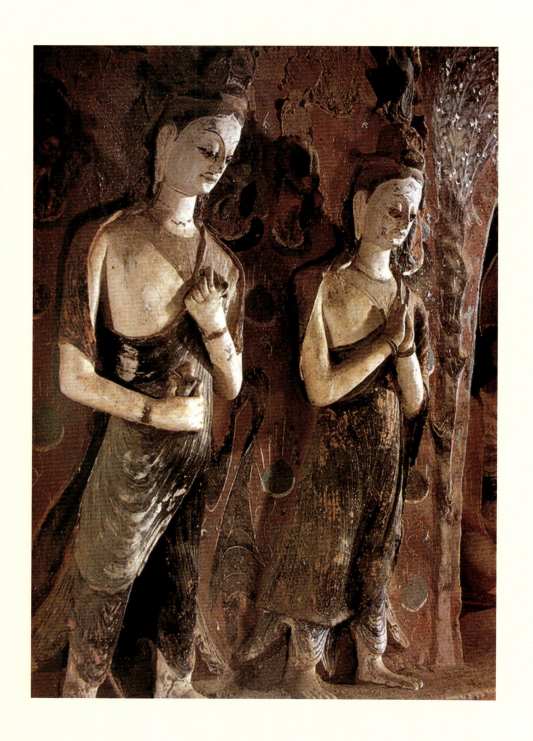

菩萨

北魏，彩塑，高 111 厘米，敦煌莫高窟第 260 窟。

四、隋唐时期的雕塑艺术

公元 6 世纪时，突厥游牧于金山（今阿尔泰山）以南，逐渐强盛起来。隋唐时期，以突厥为代表的北方草原游牧民族的雕塑艺术继续向前发展，有诸多亮点，尤其是著名的突厥石人雕刻，它上承公元前草原鹿石及石人雕刻的艺术传统，对辽金宋元文化产生重要影响。

规制较大的石人雕刻体现了北方草原游牧民族的天命观和生活方式。除石人雕刻外，其他雕塑艺术种类也进入新的发展阶段，其中金属雕刻艺术在器型和工艺上都有新的突破。

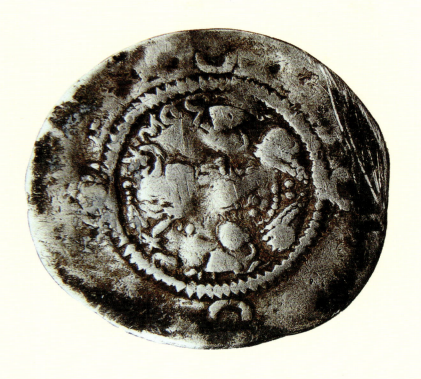

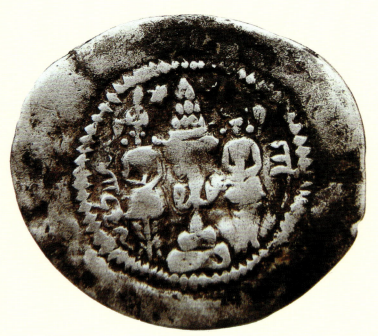

"库思老"银币

唐代,直径2.8厘米、重3.8克,呼和浩特市攸攸板镇厂汉板村出土(1965年),内蒙古博物院藏。

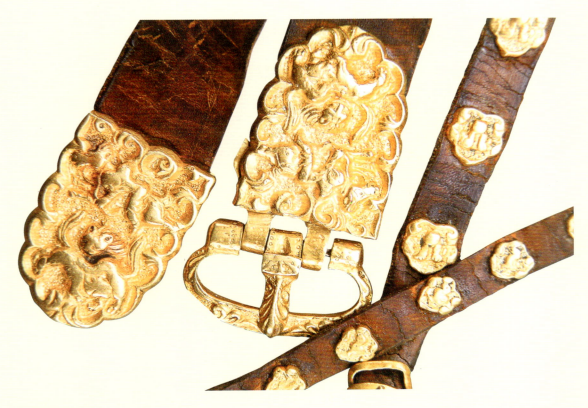

狩猎纹金蹀躞带

唐代，复原后全长167厘米、总重883.48克，锡林郭勒盟苏尼特右旗出土（1981年），内蒙古博物院藏。

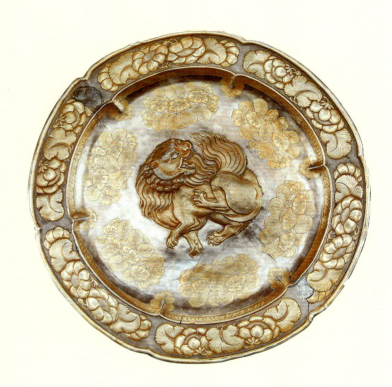

狮纹金花银盘

唐代，口径47厘米、底径33厘米、高2.4厘米、重2250克，赤峰市喀喇沁旗哈达沟窖藏出土（1976年），赤峰市喀喇沁旗文物管理局藏。

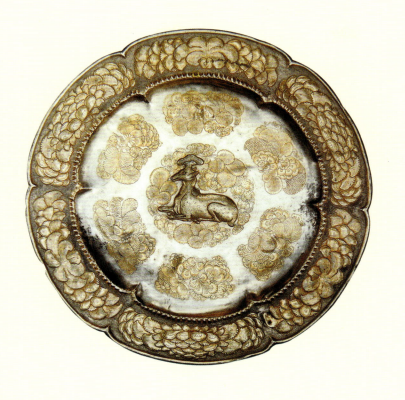

卧鹿纹金花银盘

唐代，口径46.6厘米、厚2厘米，赤峰市喀喇沁旗哈达沟窖藏出土（1976年），赤峰市喀喇沁旗文物管理局藏。

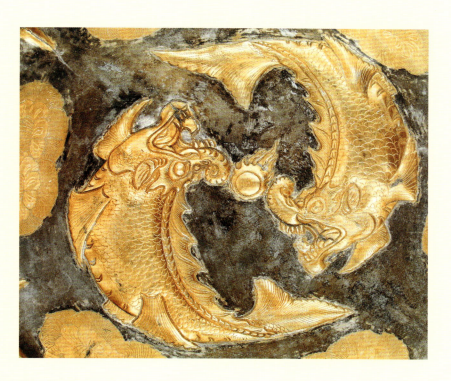

摩羯戏珠纹金花银盘（局部）

唐代，厚2厘米、直径47.8厘米、重1690克，赤峰市喀喇沁旗哈达沟窖藏出土（1976年），内蒙古博物院藏。

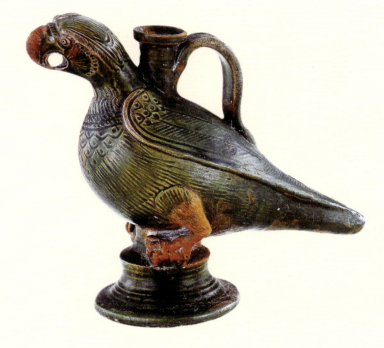
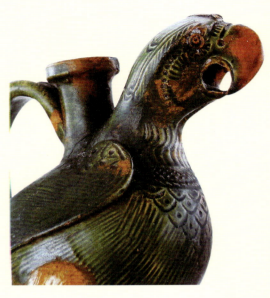

黄绿釉鹦鹉形提梁壶

唐代，底径 8.9 厘米、高 19.5 厘米，呼和浩特市和林格尔县土城子遗址出土（1960 年），内蒙古博物院藏。

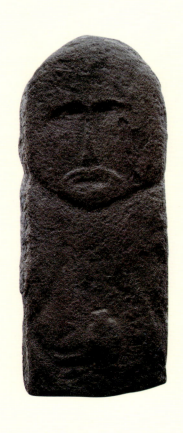

石人

唐代，高 80 厘米，锡林郭勒盟出土，内蒙古文物考古研究院藏。此石雕人像立于墓前，这是古代突厥特有的习俗。该石雕人像是研究突厥丧葬习俗的重要的实物资料。

五、辽金西夏时期的雕塑艺术

党项、契丹、女真三个民族都建立了自己的政权，政权存在的时间也有交集。他们与周边各族进行了深层次的交流、交融，但各自的文化特征仍是鲜明的。党项建立政权之后，受中原文化影响较深，社会形态、制度等出现较大的变化，但历史遗存表明，党项与西域各族在艺术上的关系更为密切。

契丹王朝的文化影响是深远的。佛寺、石窟，尤其是辽代的佛塔建筑及雕塑艺术使北方草原游牧民族雕塑艺术有了新的发展。除此之外，"辽三彩"及富有西域风味的金银锻造、木雕、砖雕等都是北方草原游牧民族雕塑艺术中具有代表性的作品。

金王朝在雕塑艺术上为中华文明所做贡献也不可忽视，如在玉雕、园林雕刻等方面，取得了非凡的艺术成就。

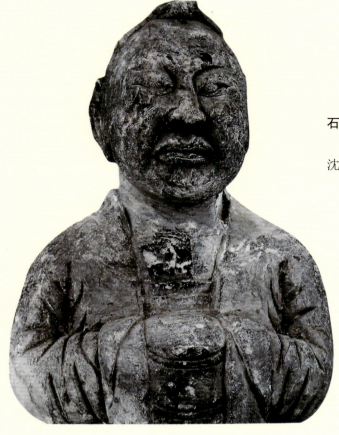

石雕立俑

辽代，通高 31.6 厘米，辽宁省沈阳市沈河区五里河出土，辽宁省博物馆藏。

石雕武士头像

金代，残高 42 厘米、宽 45 厘米，黑龙江省哈尔滨市呼兰区石人古城出土，黑龙江省博物馆藏。

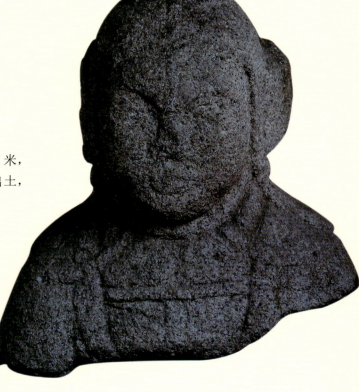

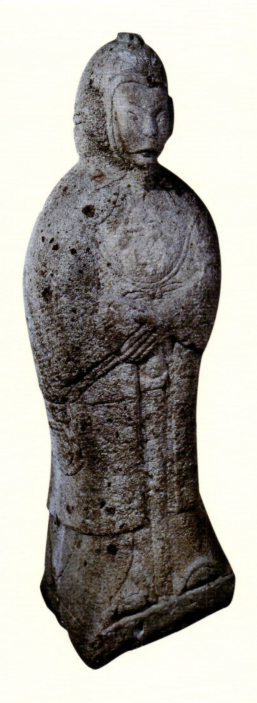
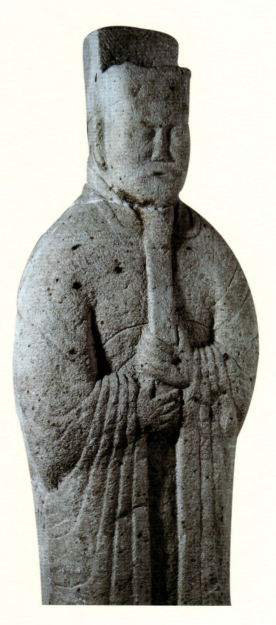

蒙古族传统美术 雕塑

武将石造像

金代，通高 195 厘米，吉林省舒兰市小城镇完颜希尹家族墓出土（1974 年），吉林省博物院藏。

文官石像

金代，通高 190 厘米，吉林省舒兰市小城镇完颜希尹家族墓出土（1974 年），吉林省博物院藏。

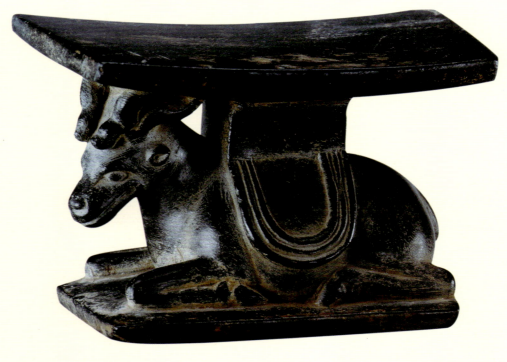

鹿座石枕
辽代，长 15 厘米、宽 9.5 厘米、高 10.2 厘米，赤峰市巴林右旗大板镇和布特哈达村出土，巴林右旗博物馆藏。

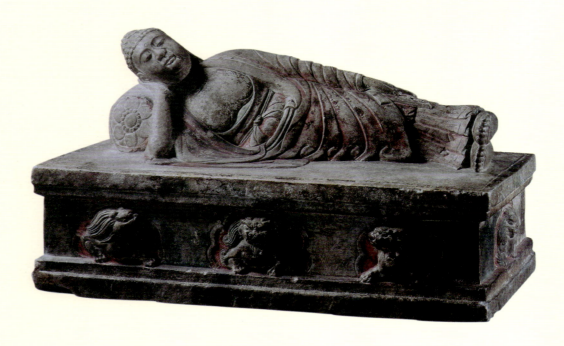

彩绘卧佛石造像
辽代，长 60 厘米、宽 33 厘米、高 34.5 厘米，赤峰市巴林右旗辽庆州释迦佛舍利塔出土，巴林右旗博物馆藏。

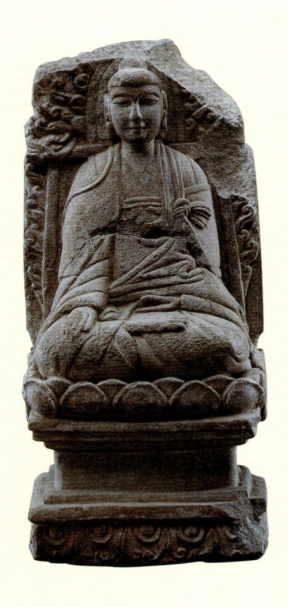

释迦佛石造像

辽代，高40厘米，赤峰市宁城县大明镇出土，内蒙古博物院藏。

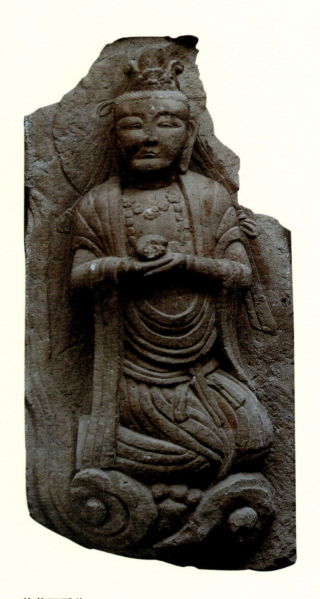

菩萨石雕像

辽代，高60厘米、宽29厘米、厚15厘米，赤峰市巴林左旗辽上京南塔揭取，巴林左旗辽上京博物馆藏。

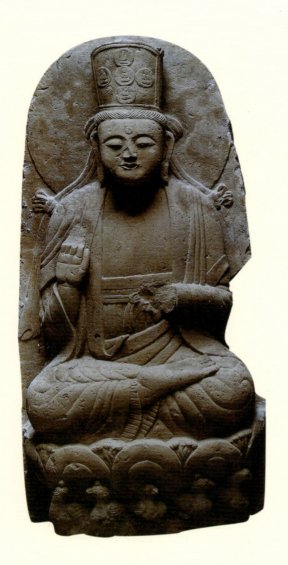

石雕佛像

辽代，高105厘米、宽51厘米、厚18.5厘米，赤峰市巴林左旗辽上京南塔揭取，巴林左旗辽上京博物馆藏。

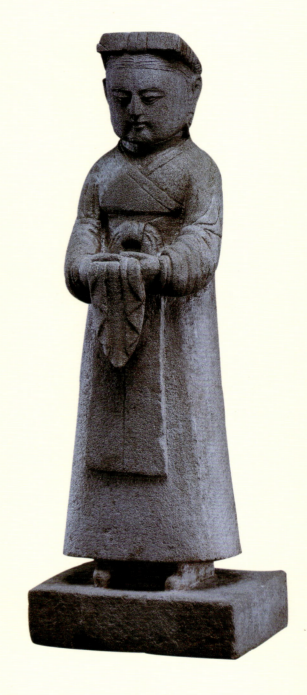

石雕男侍俑

辽代，高62厘米，赤峰市巴林左旗白音乌拉苏木白音罕山韩氏家族墓地出土。

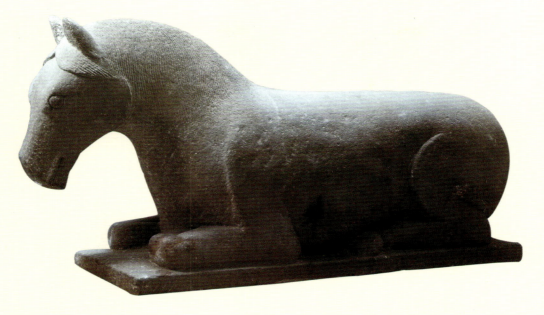

石马

长 130 厘米、宽 38 厘米、高 70 厘米、重 355 千克，宁夏回族自治区银川市西夏王陵出土（1977 年），宁夏回族自治区博物馆藏。

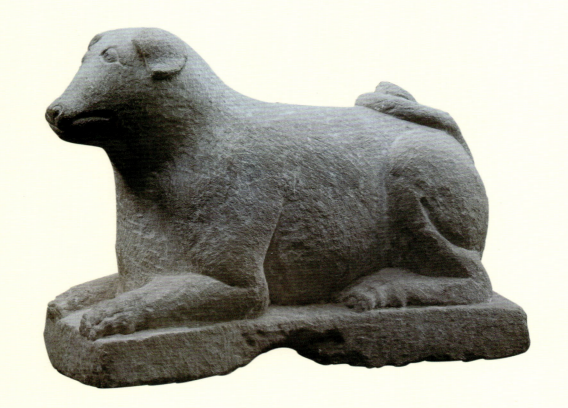

石狗

长 54.5 厘米、宽 21.4 厘米、高 40.3 厘米，宁夏回族自治区银川市西夏王陵出土（1975 年），宁夏回族自治区博物馆藏。

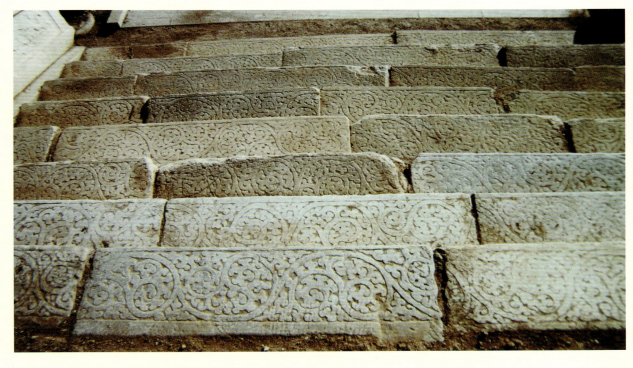

雕花石阶

金代,汉白玉,位于黑龙江省哈尔滨市阿城区太祖陵。

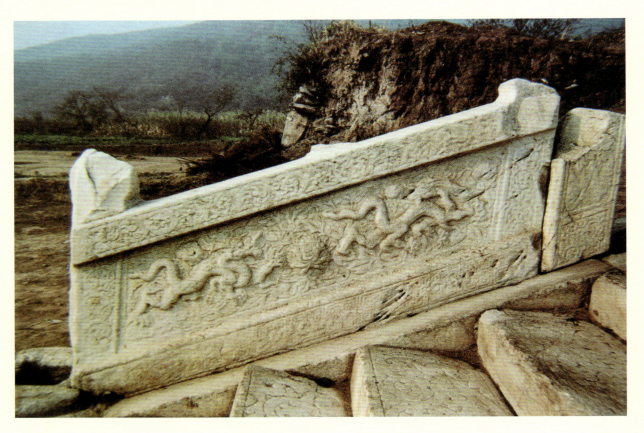

神道龙纹栏板

金代,汉白玉。

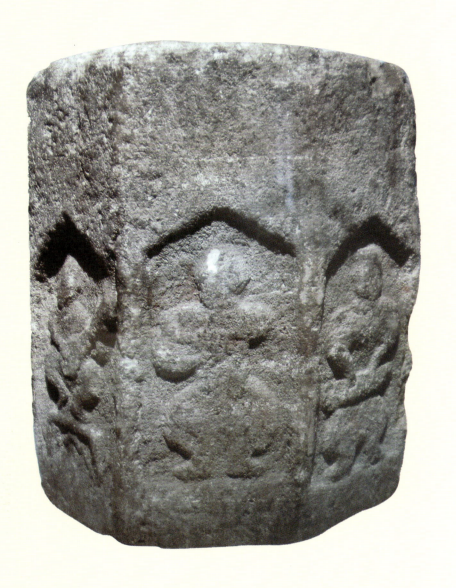

八面乐舞石幢

金代，高43厘米、直径34厘米，黑龙江省伊春市金林区横山古墓群出土（1973年），黑龙江省博物馆藏。

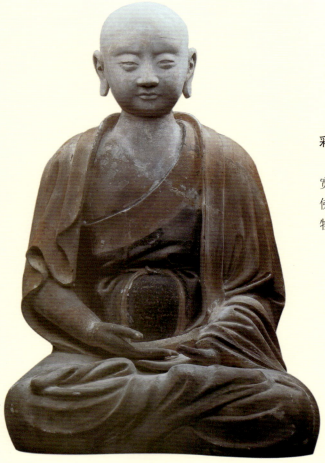

彩绘泥塑罗汉像
高61厘米、正面宽37.3厘米、侧面宽31.8厘米,宁夏回族自治区贺兰县宏佛塔出土(1990年),宁夏回族自治区博物馆藏。

彩绘泥塑罗汉像
高63.5厘米、正面宽42.4厘米、侧面宽31厘米,宁夏回族自治区贺兰县宏佛塔出土(1990年),宁夏回族自治区博物馆藏。

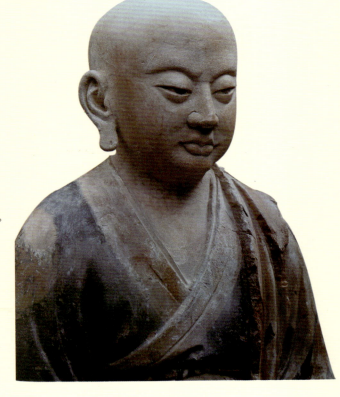

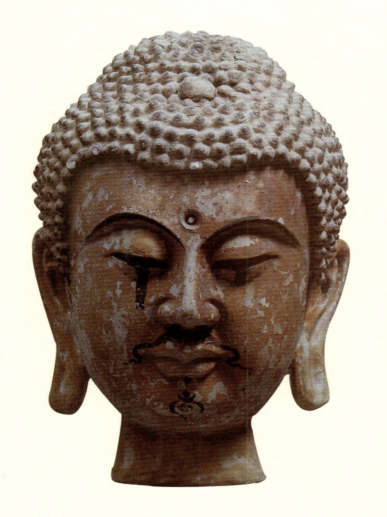

彩绘泥塑佛像

高 36 厘米、正面宽 24.4 厘米、侧面宽 25.5 厘米。

彩绘泥塑佛面像

高 21.5 厘米、正面宽 18.8 厘米，宁夏回族自治区贺兰县宏佛塔出土（1990年），宁夏回族自治区博物馆藏。

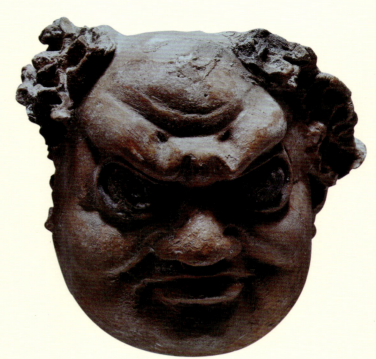

护法力士头像

高36厘米、正面宽24.4厘米、侧面宽25.5厘米,宁夏回族自治区贺兰县宏佛塔出土。

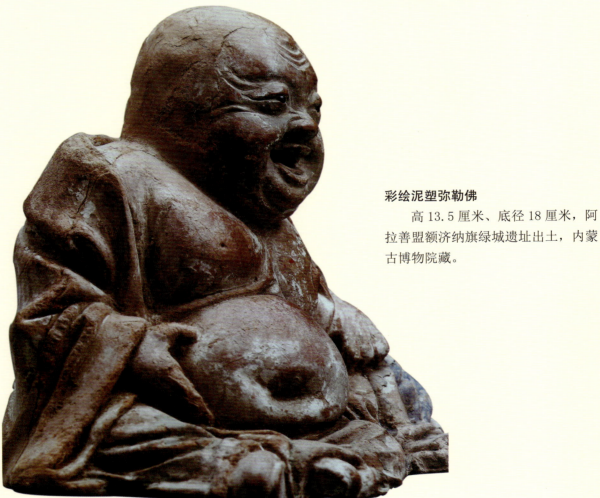

彩绘泥塑弥勒佛

高13.5厘米、底径18厘米,阿拉善盟额济纳旗绿城遗址出土,内蒙古博物院藏。

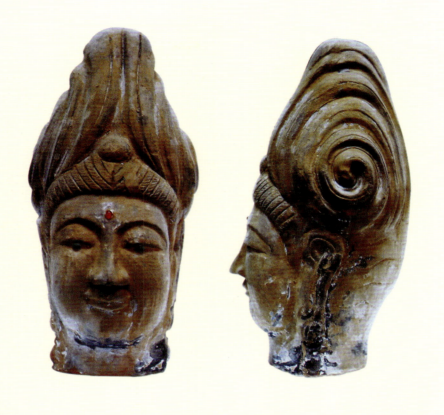

灰陶塑菩萨

高 41 厘米，高冠，小肉髻，眉心嵌红宝石，以示白毫，眼珠用琉璃制作，用料贵重，保存完好。

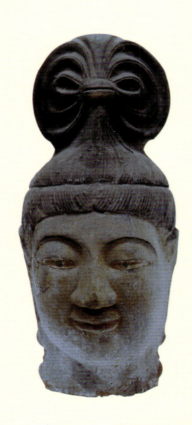 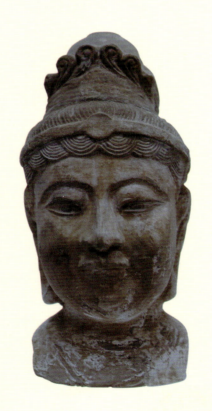

彩绘陶塑菩萨

左：高 41 厘米。

右：高 37 厘米。

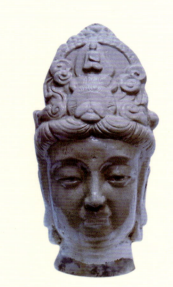
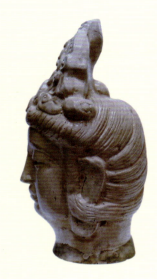

白釉观音

高 47 厘米。

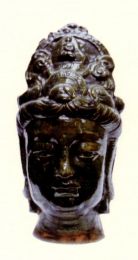
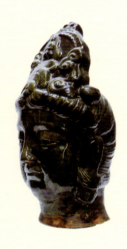
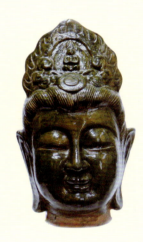
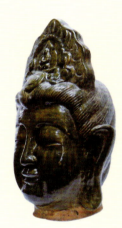

绿釉观音

左：高 47 厘米。右：高 48 厘米。

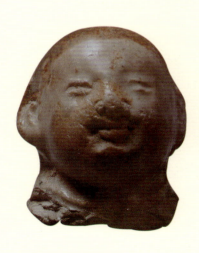
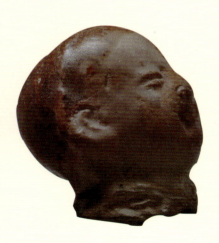

瓷人头

高 4.3 厘米、正面宽 3.7 厘米、侧面宽 4.1 厘米，宁夏回族自治区石嘴山市省嵬城西夏遗址出土（1965 年）。

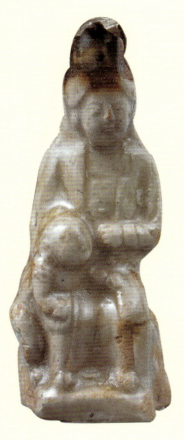
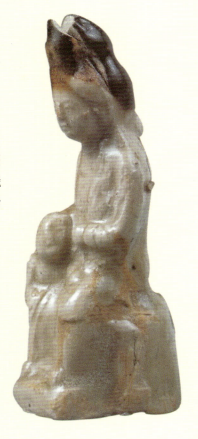

母子瓷俑

高 7.3 厘米，宁夏回族自治区灵武市磁窑堡瓷窑址出土，宁夏回族自治区武裕民先生藏。

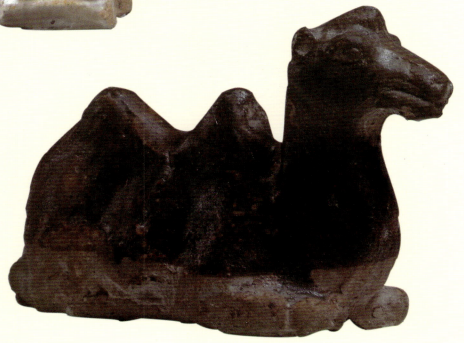

褐釉瓷骆驼

长 11.4 厘米、宽 4.4 厘米、高 7.9 厘米，宁夏回族自治区灵武市磁窑堡瓷窑址出土（1986 年），宁夏回族自治区博物馆藏。

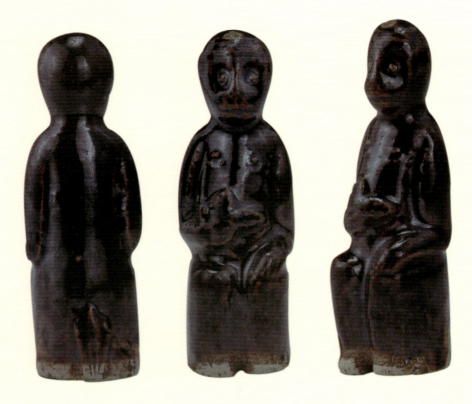

黑釉猴面人身瓷俑

高 8.8 厘米，宁夏回族自治区灵武市磁窑堡瓷窑址出土，宁夏回族自治区武裕民先生藏。

黑釉双耳剔刻海棠花瓷罐

高 28.3 厘米、口径 18 厘米、腹径 25.7 厘米、底径 12.8 厘米，宁夏回族自治区固原市什字乡大庄村出土。

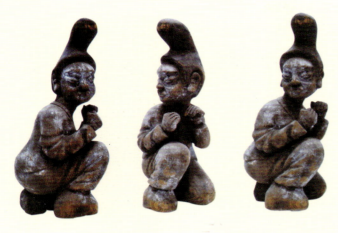

上：木雕习武者

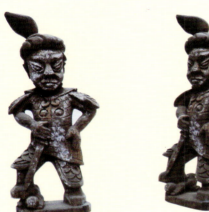

下：木雕武士

黑釉双耳剔刻海棠花花口瓷瓶

高21.4厘米、口径9.5厘米、腹径11.4厘米、底径10.1厘米，鄂尔多斯市准格尔旗准格尔召镇出土（1981年）。

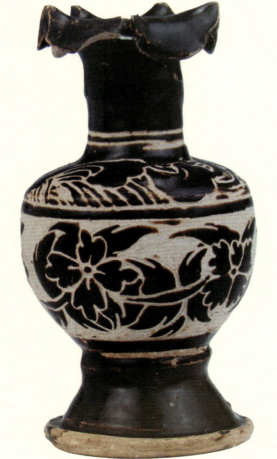

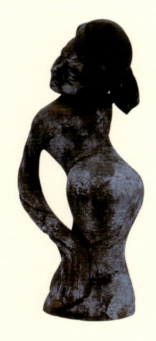

木雕舞女

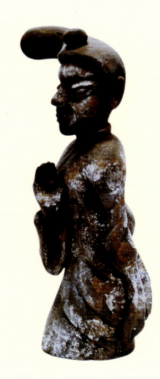

木雕施礼

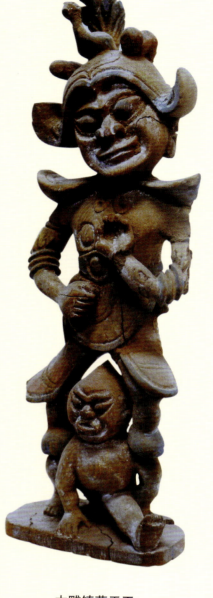

木雕镇墓天王

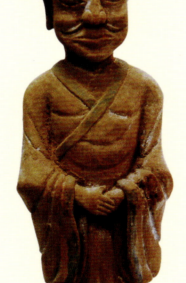

木雕文官

木雕鹤龟

木雕烛台

喜鹊登梅木拐杖

辽代，长 200 厘米、最宽处 7.7 厘米，赤峰市巴林右旗大板镇和布特哈达村出土。

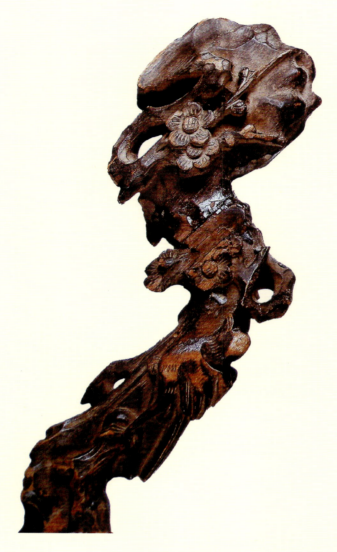

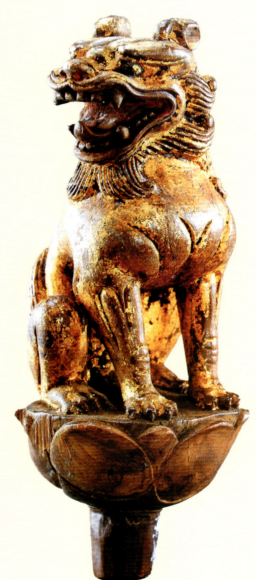

涂金木雕坐狮

辽代，通高 14.7 厘米，赤峰市阿鲁科尔沁旗罕苏木耶律羽之墓出土。

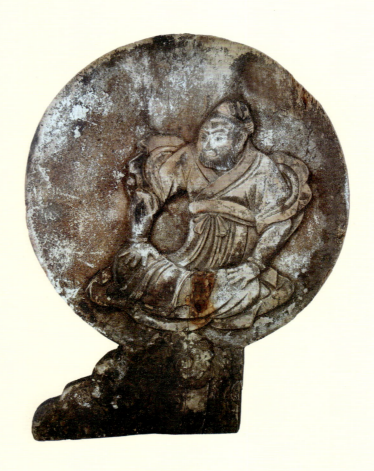

木雕彩绘人物

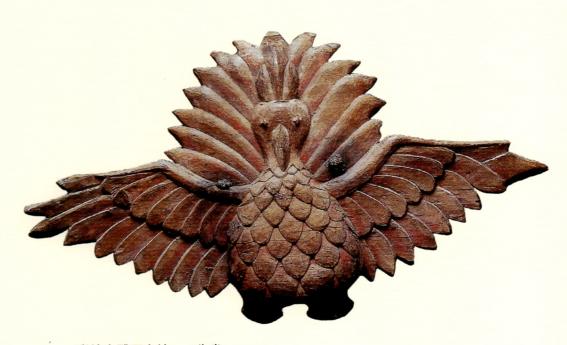

彩绘木雕四方神——朱雀
辽代，赤峰市翁牛特旗朝格温都苏木出土，翁牛特旗博物馆藏。

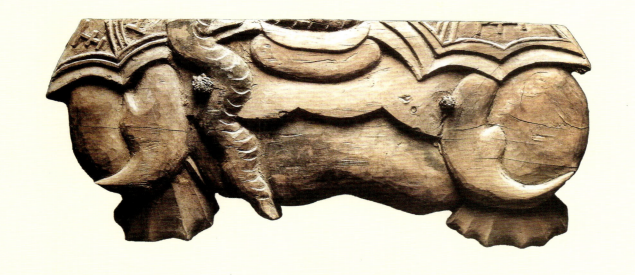

彩绘木雕四方神——玄武（局部）

辽代，长 30～60 厘米，翁牛特旗博物馆藏。

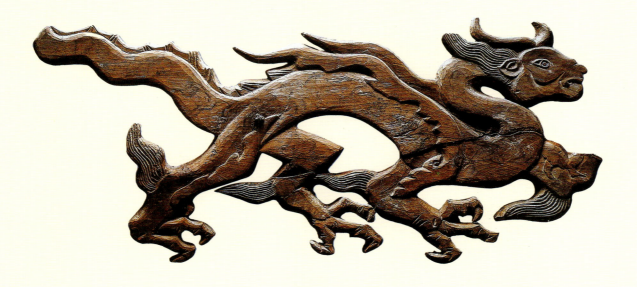

彩绘木雕四方神——白虎

辽代，长 62.5 厘米、宽 27 厘米、厚 2.3 厘米，翁牛特旗博物馆藏。

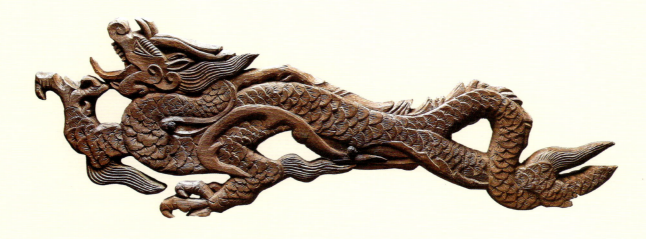

彩绘木雕四方神——青龙

辽代，长66.5厘米、宽22厘米、厚2.5厘米，翁牛特旗博物馆藏。

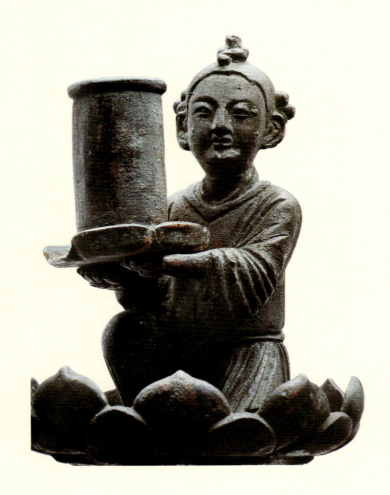

侍女形烛台

辽代，高28.9厘米、宽14.5厘米，赤峰市巴林左旗辽上京遗址汉城出土，巴林左旗辽上京博物馆藏。

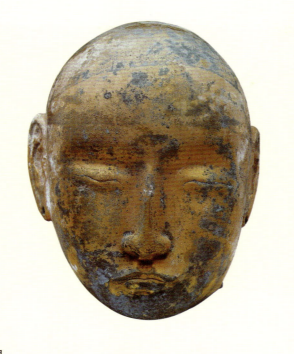

鎏金铜面具

辽代，长 25 厘米、宽 17 厘米、高 11 厘米，赤峰市阿鲁科尔沁旗扎嘎斯台镇花根塔拉辽墓出土。

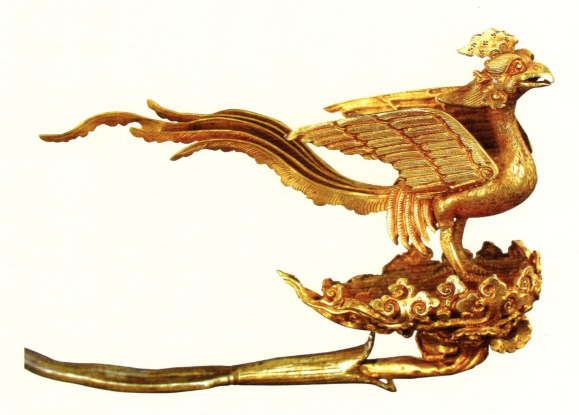

凤形金簪

辽代，通长 16 厘米、重 42 克，20 世纪 50 年代在赤峰地区征集，现藏于赤峰博物馆。

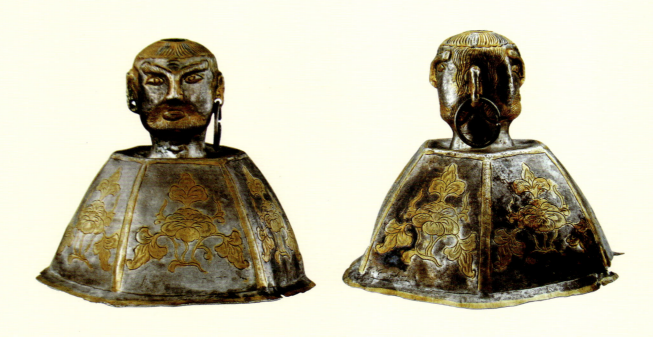

双面人头鎏金银饰件

辽代，高 8.2 厘米、口径 9 厘米、重 351 克，赤峰市红山区辽驸马赠卫国王墓出土（1954 年），现藏于内蒙古博物院。

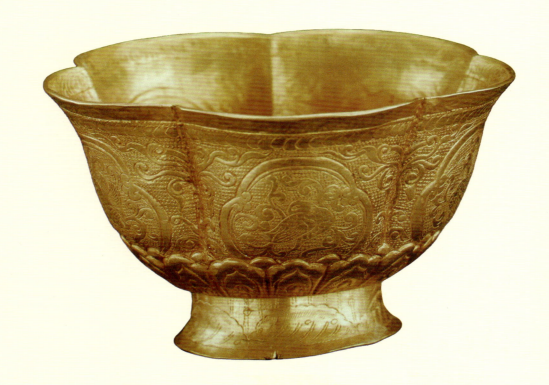

花口金杯

辽会同四年（941 年），口径 7.3 厘米、底径 4 厘米、高 4.9 厘米、重 72 克，赤峰市阿鲁科尔沁旗罕苏木耶律羽之墓出土（1992 年），现藏于内蒙古文物考古研究院。

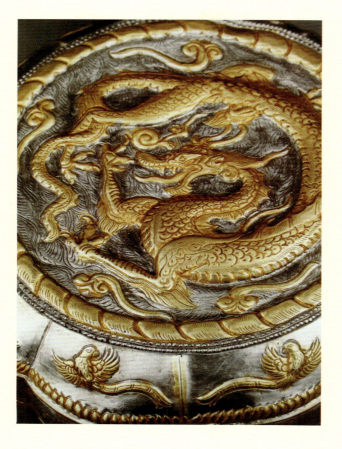

龙纹金花银盒

辽代，口径19厘米、高11.1厘米，通辽市科尔沁左翼后旗吐尔基山辽墓出土（2003年），现藏于内蒙古文物考古研究院。

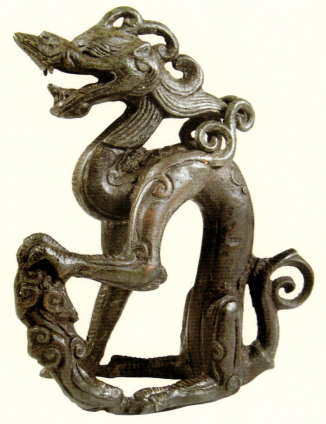

铜坐龙

金代，通高19.6厘米、重2.1公斤，黑龙江省哈尔滨市阿城区金上京会宁府遗址出土，黑龙江省博物馆藏。

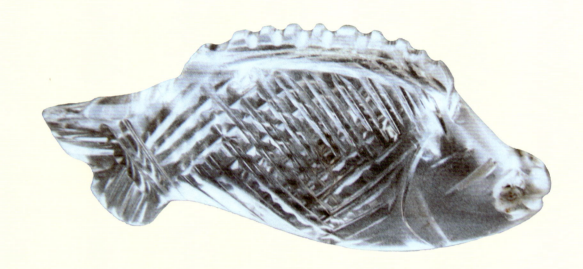

水晶鼠

辽代，长3.7厘米、高2.1厘米、厚1厘米，赤峰市喀喇沁旗西桥镇宫家营子乡吉旺营子辽墓出土。

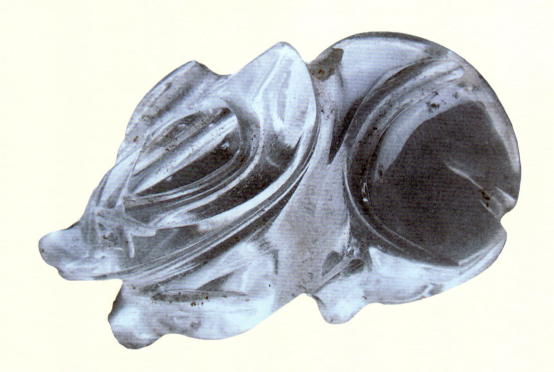

水晶鱼

辽代，长4厘米、宽1.7厘米、厚0.6厘米，赤峰市喀喇沁旗西桥镇宫家营子乡吉旺营子辽墓出土。

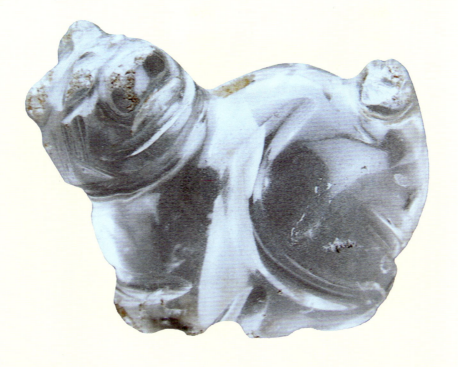

水晶狮

辽代，高2.5厘米、长3.2厘米、厚1.4厘米，赤峰市宁城县榆树林子乡出土。

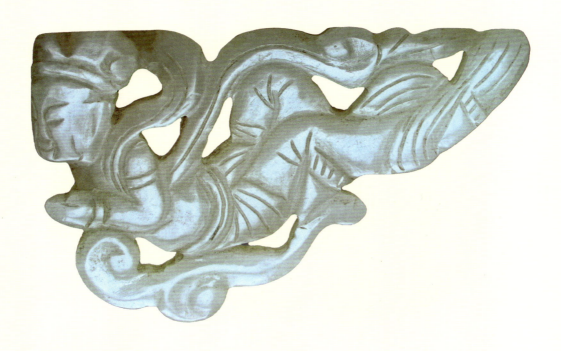

玉飞天

辽代，长5厘米、宽3.2厘米、厚0.5厘米，赤峰市翁牛特旗解放营子乡辽墓出土。

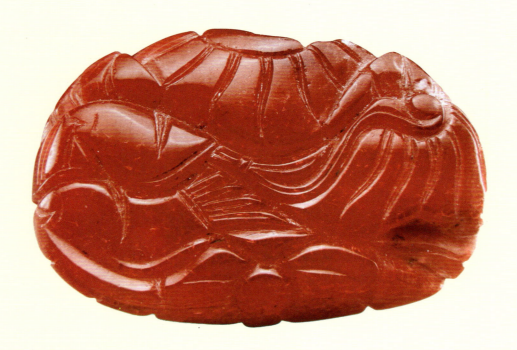

鱼莲纹琥珀饰件

辽代，长8.1厘米、宽5.2厘米、厚1.8厘米、重44克，赤峰市巴林右旗大板镇和布特哈达村出土。

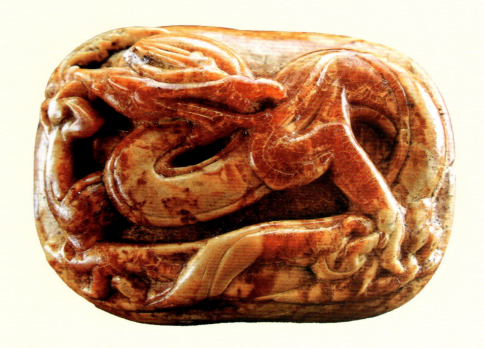

龙纹琥珀佩饰

辽代，长6.7厘米、宽4.7厘米、厚2.6厘米，通辽市奈曼旗青龙山镇辽陈国公主墓出土。

 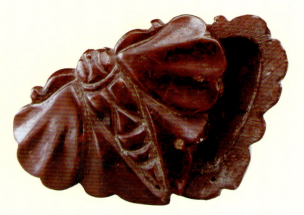

莲花纹琥珀佩饰（左）

辽代，长9.7厘米、宽6.3厘米、厚3厘米、重135克，赤峰市宁城县头道营子镇喇嘛洞村出土。

蝶形琥珀盒（右）

辽代，长6.4厘米、宽4.5厘米、厚2.1厘米、重29克。

胡人驯狮琥珀佩饰

辽代，长8.4厘米、宽6厘米、厚3.4厘米，通辽市奈曼旗青龙山镇辽陈国公主墓出土。

鸳鸯形琥珀盒
　　辽代，长5.3厘米、宽2.8厘米、高4厘米，通辽市奈曼旗青龙山镇辽陈国公主墓出土。

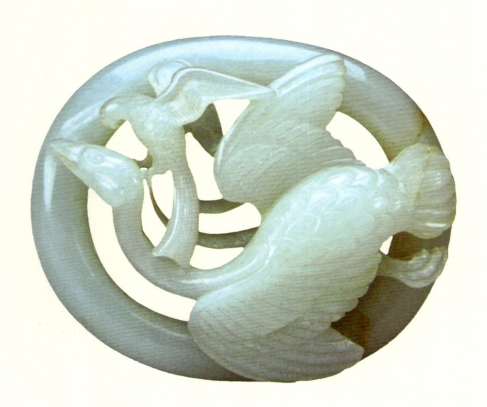

鹘攫鹅纹玉带环
　　金代，高8.2厘米、宽4.3厘米、厚2.3厘米，现藏于故宫博物院。

第二篇 芳华荟萃

芳华荟萃

生活的艺术化是中国北方草原游牧民族雕塑艺术的显著特点。北方草原游牧民族的雕塑艺术，从建筑、车马器具到餐饮器具、游艺玩具等，无一不精美之至。

元代建立后，蒙古族成为中国北方草原游牧文化的中坚力量，对中华文明的发展产生重要影响。过着游牧生活，或亦游亦猎、半农半牧生活的中国北方草原的人们，借助大自然独特而慷慨的馈赠，以他们自己的生产生活方式为基础，传承悠久的历史文化，创造了璀璨夺目的艺术瑰宝。这些集中体现在具体的日常生活的各个层面。尤其是这些艺术品以雕塑的方式呈现出来的时候，人们会被其中丰富的文化内涵、高超的工艺水平折服，它们是中华文明中不可多得的瑰宝。从雕塑艺术的角度说，中国优秀的传统雕塑技艺中不能缺少北方草原游牧民族的雕塑艺术，这对于弘扬优秀传统文化意义重大。

一、日用器具雕刻

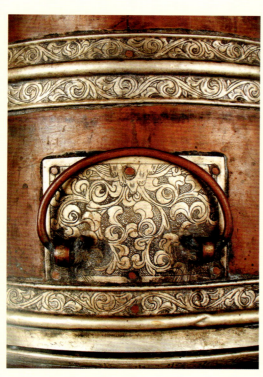

錾花双耳紫铜奶桶（局部）

清代，铜，通高42.3厘米、口径26.8厘米、底径29.2厘米，阿拉善博物馆藏。

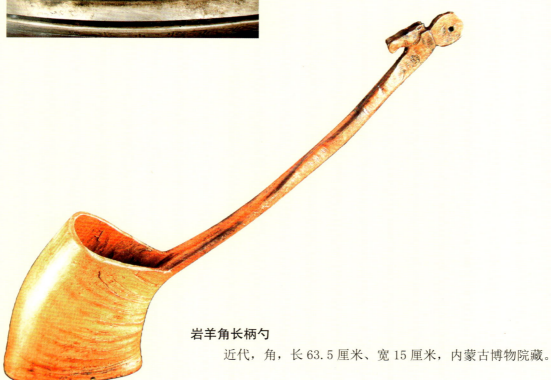

岩羊角长柄勺

近代，角，长63.5厘米、宽15厘米，内蒙古博物院藏。

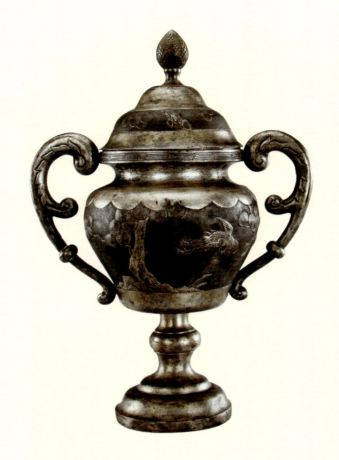

松鹤纹双耳银壶

　　近代，银，通高29厘米、宽19.6厘米、口径9.5厘米，鄂尔多斯市成吉思汗陵旅游区管理委员会藏。

龙柄银执壶

　　清代，银，高24厘米，口径4.3厘米，底边长7厘米、宽5厘米，重732克，鄂尔多斯博物馆藏。

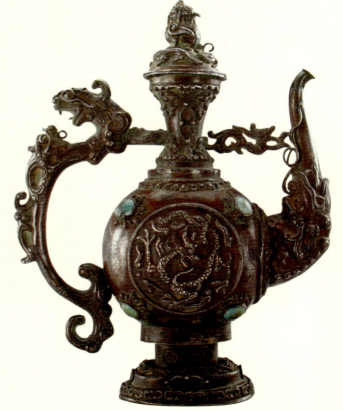

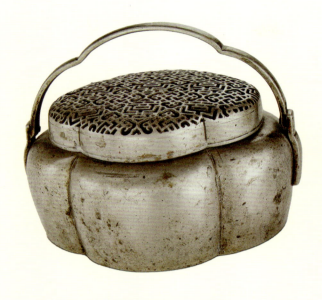
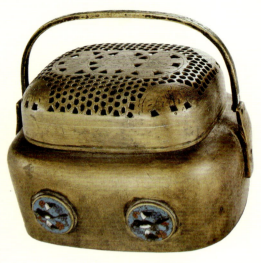

瓜棱形银手炉（左）

　　清代，银，高 8.9 厘米、腹径 16 厘米，内蒙古科尔沁博物馆藏。

嵌珐琅铜手炉（右）

　　清代，铜，高 8 厘米、腹径 11 厘米，内蒙古科尔沁博物馆藏。

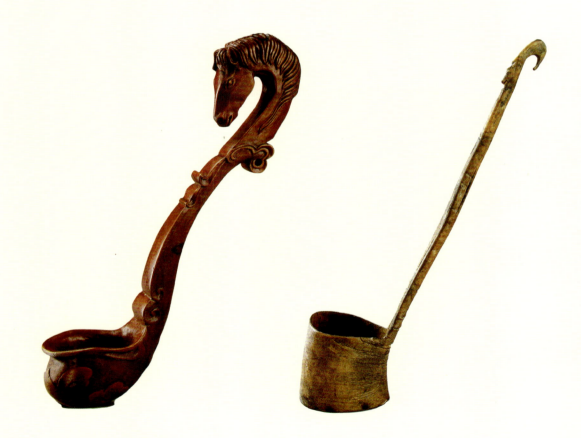

木雕马头奶提（左）

　　清代，长 55 厘米，内蒙古科尔沁博物馆藏。

羊角柄披萨奶提（右）

　　清代，角、皮，长 55 厘米，内蒙古科尔沁博物馆藏。

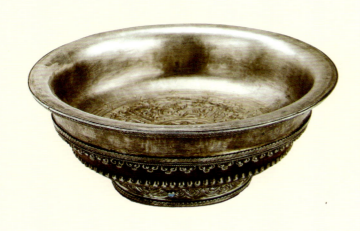
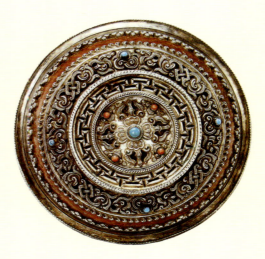

嵌珊瑚绿松石包银木碗

清代，木、银，高8厘米、直径19厘米，内蒙古科尔沁博物馆藏。

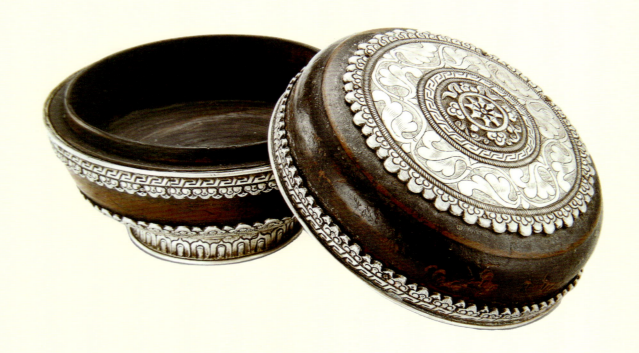

镶银雕花木碗

清代，木，高9.5厘米、直径13厘米，内蒙古科尔沁博物馆藏。

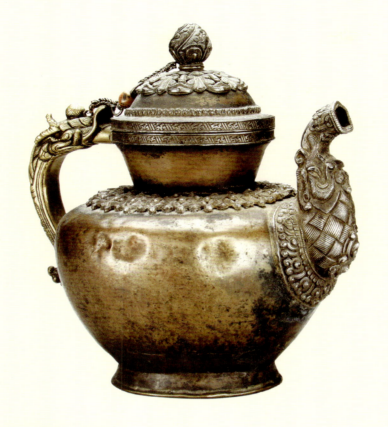

紫铜镶银龙头执壶

清代，铜，高 24.5 厘米、口径 10.6 厘米、底径 11 厘米，内蒙古科尔沁博物馆藏。

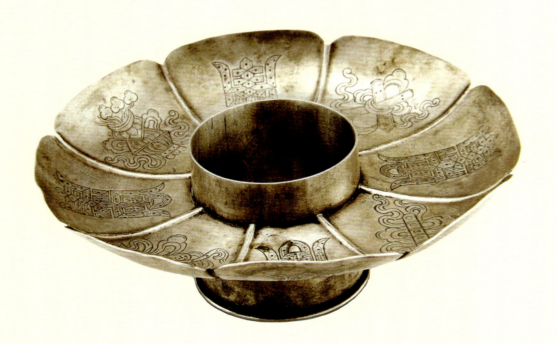

荷花形银盏托

清代，银，高 5 厘米、口径 14 厘米，内蒙古科尔沁博物馆藏。

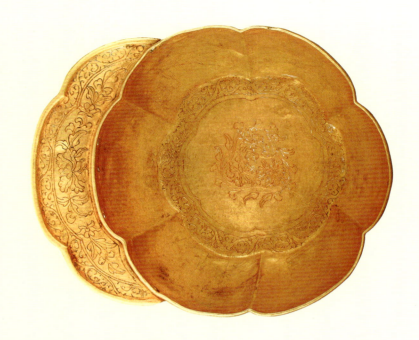

花瓣形缠枝牡丹纹錾耳金杯

元代，高4.9厘米、通耳长14.4厘米、口径12.1厘米、重188.9克，内蒙古博物院藏。

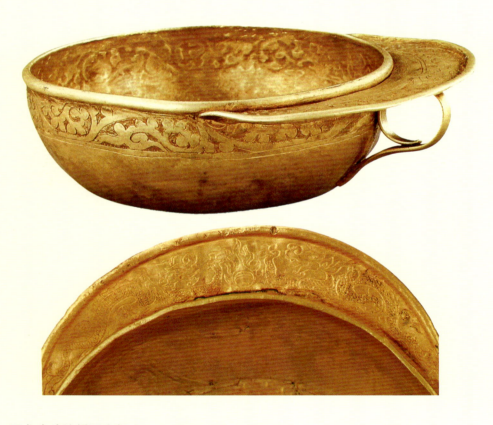

双龙戏珠纹錾耳金杯

元代，通耳长17.9厘米、宽14.2厘米、重451.2克，内蒙古博物院藏。

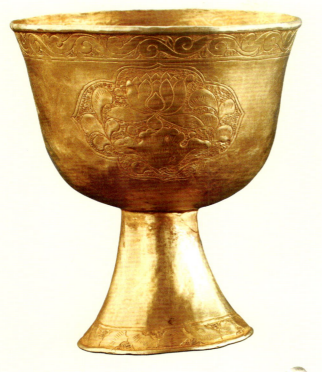

荷花纹高足金杯

元代，高 14.5 厘米、口径 11.4 厘米、底径 7.2 厘米、重 191 克，内蒙古博物院藏。

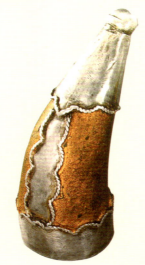
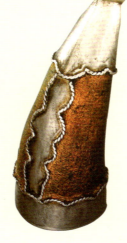

牛角杯

清代，角、银，高 8.8～9.2 厘米，内蒙古博物院藏。

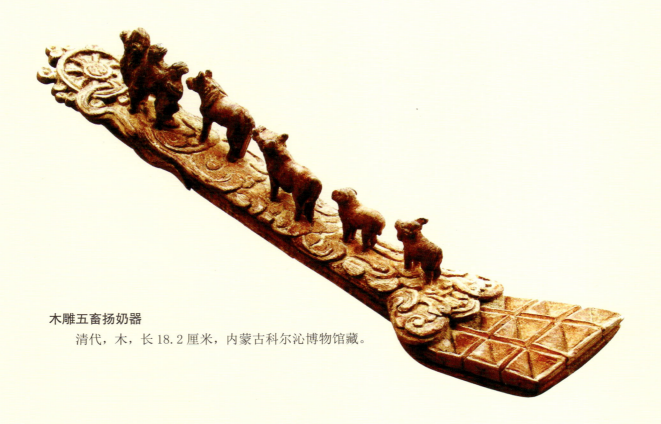

木雕五畜扬奶器

清代，木，长 18.2 厘米，内蒙古科尔沁博物馆藏。

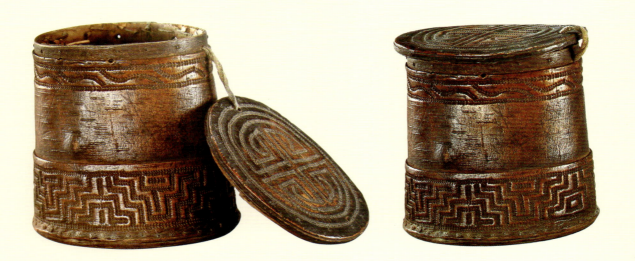

压团寿纹桦皮筒

近现代，桦树皮，盖面长 14.5 厘米、宽 11.5 厘米、通高 15.4 厘米，黑龙江省呼玛县白银纳鄂伦春族乡征集。

压划水波回旋纹桦皮箱

近现代，桦树皮，长 52.5 厘米、宽 34 厘米、高 20 厘米，黑龙江省呼玛县白银纳鄂伦春族乡征集。

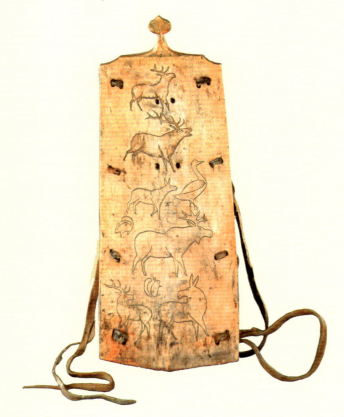

鹿纹桦皮背板

近代，桦木，长 52 厘米、宽 19 厘米，呼伦贝尔市额尔古纳市征集。

植物纹彩绘桦皮盒

近代，桦树皮，长25.5厘米、宽16.5厘米、高7.5厘米，黑龙江省呼玛县白银纳鄂伦春族乡征集。

彩绘浮雕法轮如意宝纹五谷斗

清代，木，高35厘米、顶边长26厘米、底边长26.5厘米，内蒙古博物院藏。

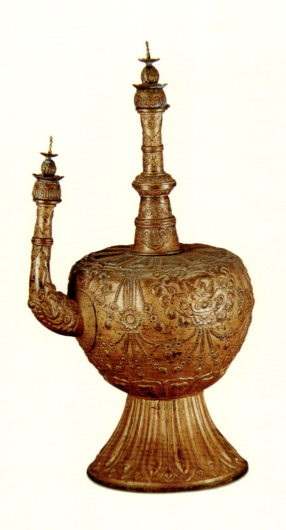

鎏金莲纹圣水壶

清代，铜，高75厘米、腹径29厘米、底径26厘米，内蒙古博物院藏。

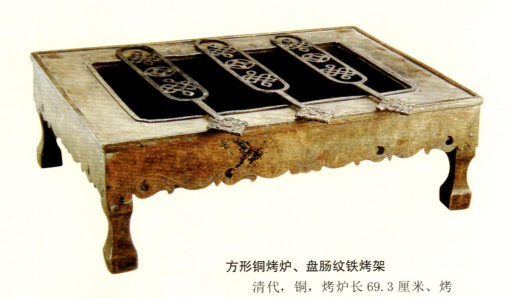

方形铜烤炉、盘肠纹铁烤架

清代，铜，烤炉长69.3厘米、烤架长53.5厘米，巴彦淖尔市乌拉特前旗征集。

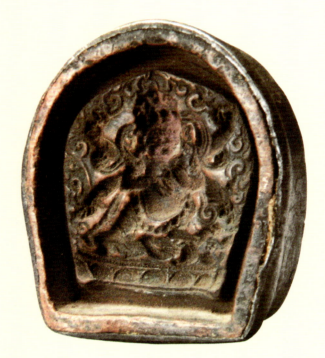

擦擦模具

清代，铁，高 12.5 厘米、底长 6.1 厘米、底宽 5.1 厘米，内蒙古大学民族博物馆藏。

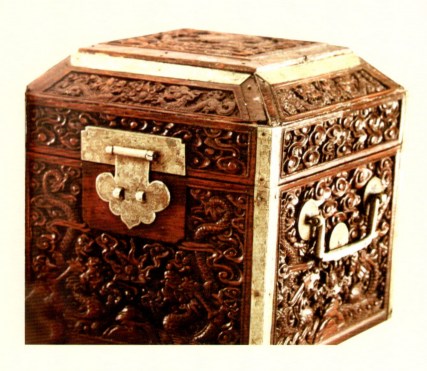

鄂尔多斯右翼中旗扎萨克银龙纹印盒

清代，银、木，印高 11 厘米，边长 10.5 厘米，盒高 17 厘米、长 16.3 厘米、宽 16 厘米，鄂尔多斯市鄂托克旗贝勒府遗物。

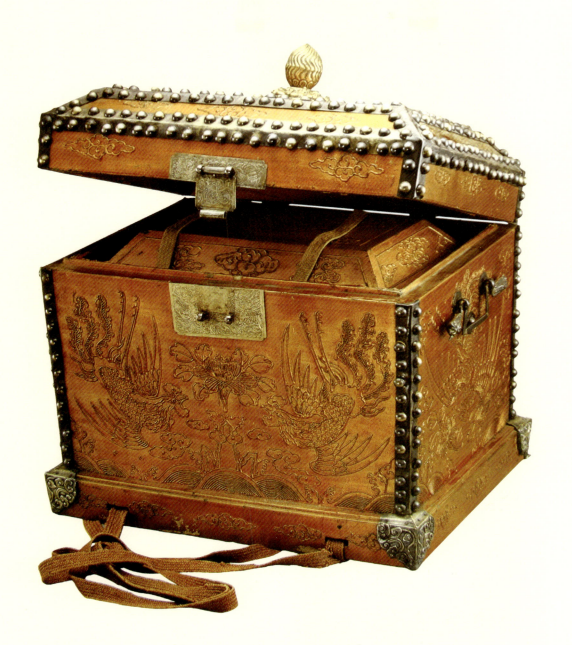

封册凤纹宝盝盒
　　清代，木，长 46.5 厘米、宽 35.5 厘米，内蒙古博物院藏。

二、家具雕刻

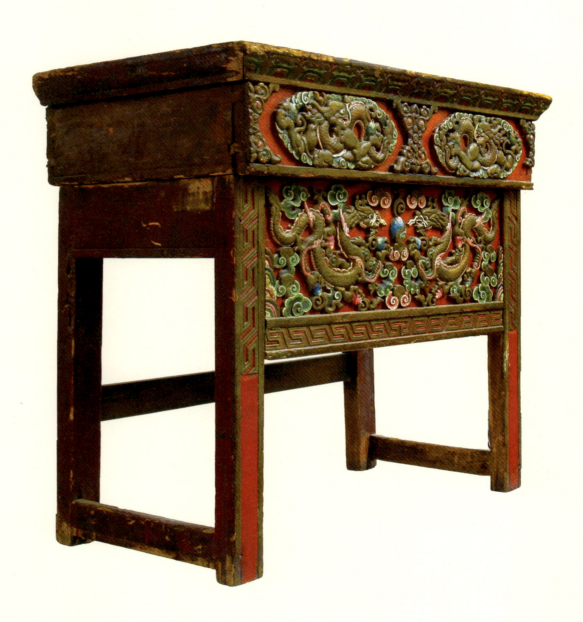

双龙彩绘浮雕诵经桌
清代晚期，喀尔喀蒙古。

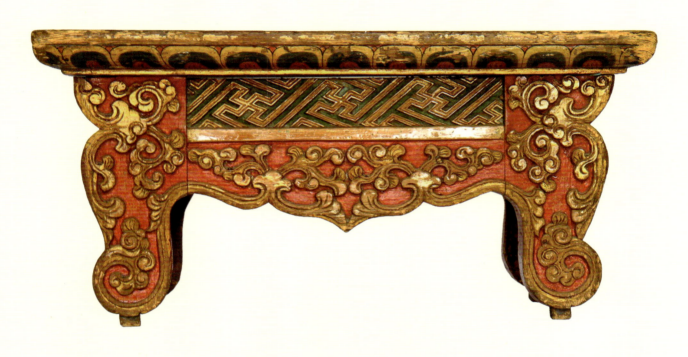

彩绘浮雕小供桌
清代晚期，喀尔喀蒙古。

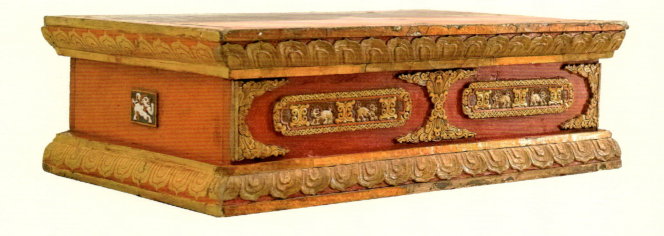

装饰浮雕彩绘佛台桌

清代晚期,青海省。

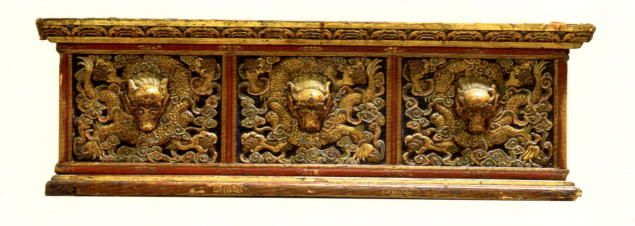

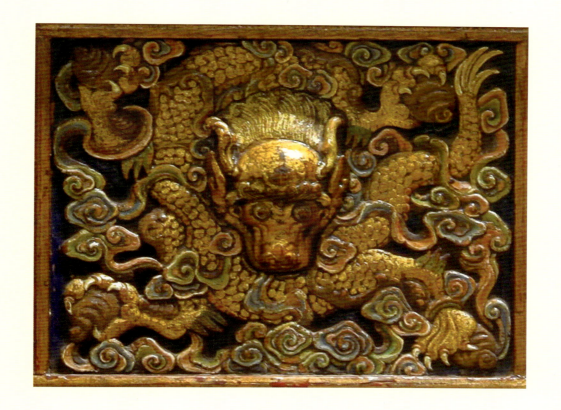

彩绘三龙高浮雕佛台桌

清代晚期，喀尔喀蒙古。

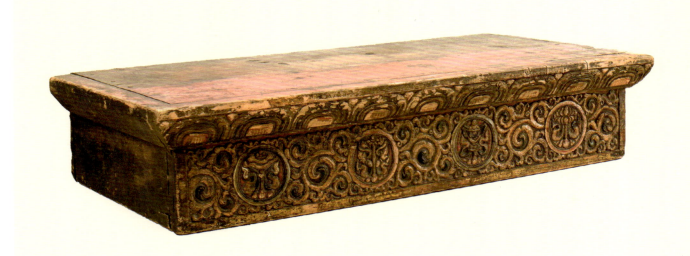
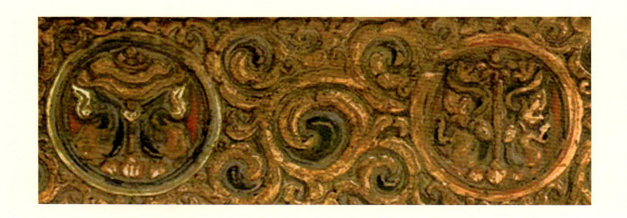
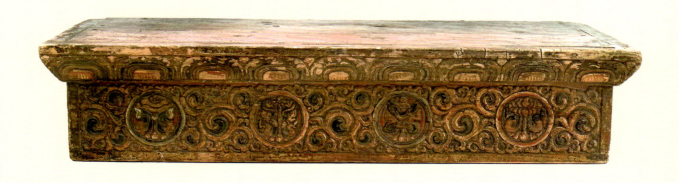

彩绘浮雕佛像台桌
清代晚期，赤峰市。

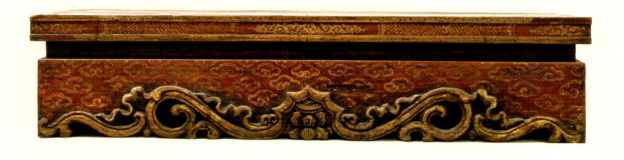

彩绘佛台雕刻
 民国时期,喀尔喀蒙古。

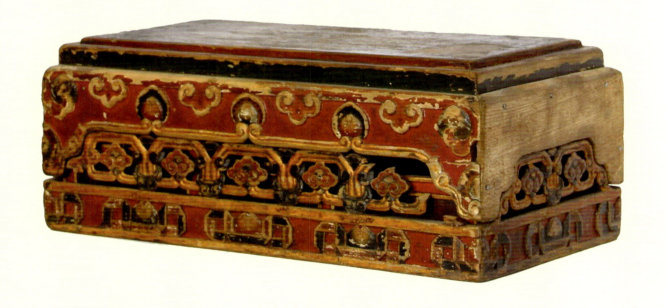

浮雕立体彩绘佛台
 民国时期,青海省。

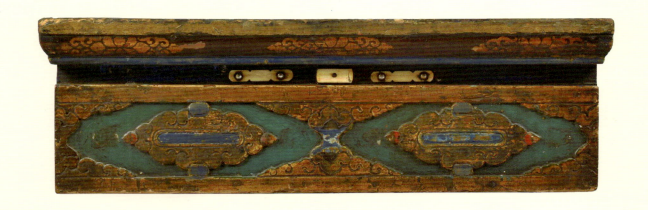

红底单面金漆彩绘浮雕镶骨云卷纹供桌

清代晚期，宽 680 毫米、深 340 毫米、高 215 毫米，喀尔喀蒙古。

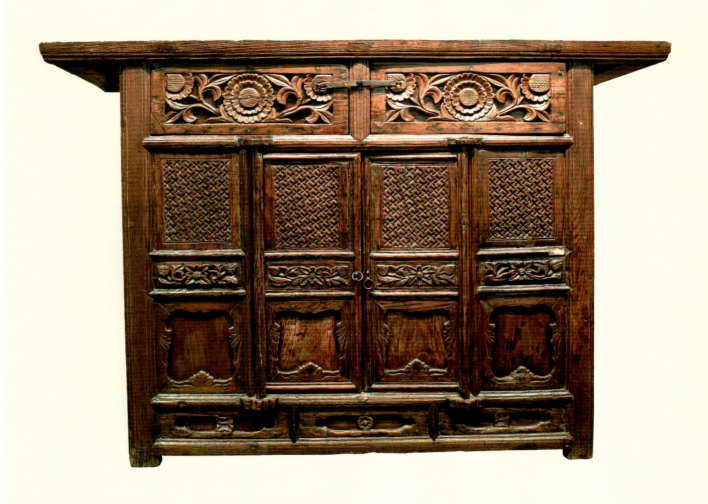

浮雕双门双屉

民国时期，锡林郭勒盟。

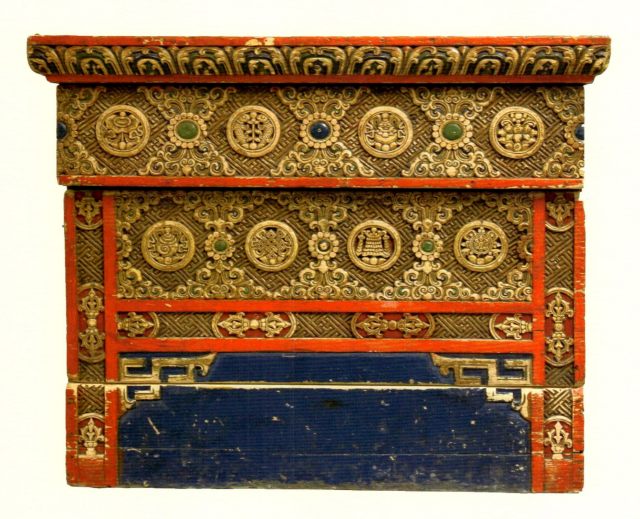

下翻式诵经柜
　　清代初期，喀尔喀蒙古。

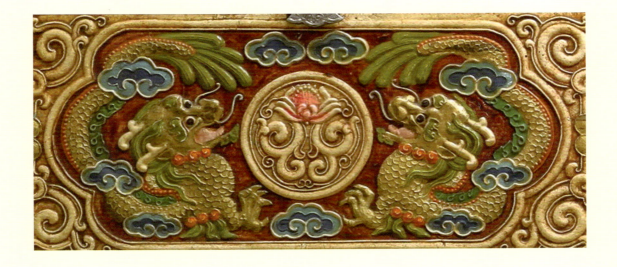

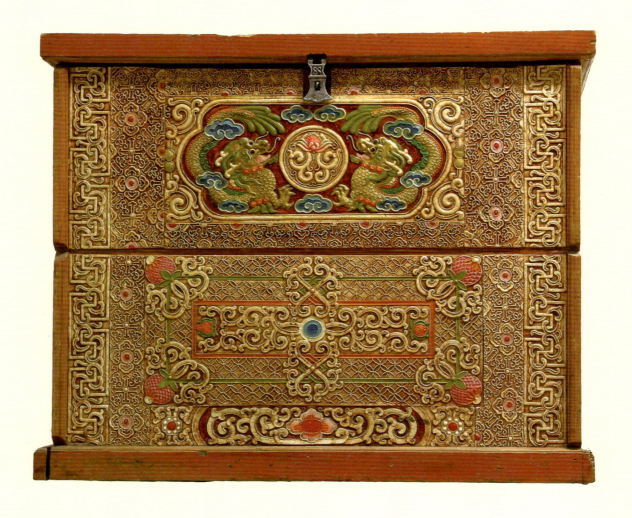

二龙祥云彩绘装饰雕刻衣柜
清代晚期，喀尔喀蒙古。

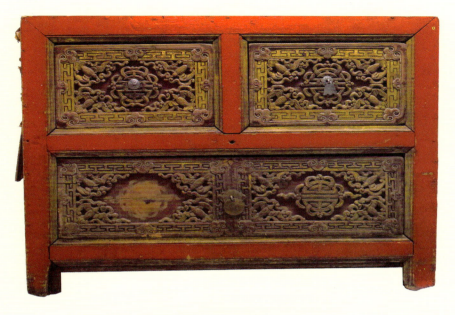

红底彩绘雕刻三屉柜
清代晚期，喀尔喀蒙古。

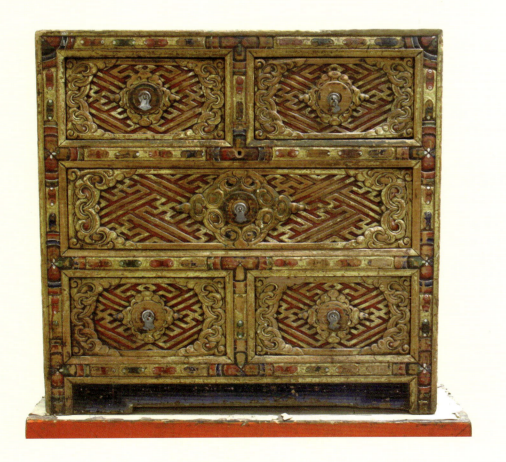

彩绘雕刻装饰五屉柜
清代晚期，喀尔喀蒙古。

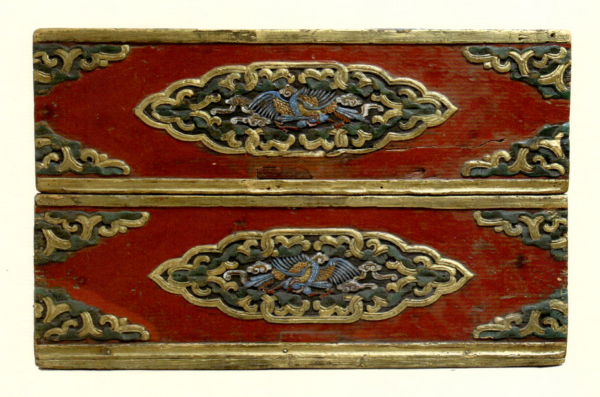

上翻式红底彩绘雕刻诵经柜（局部）
清代，喀尔喀蒙古。

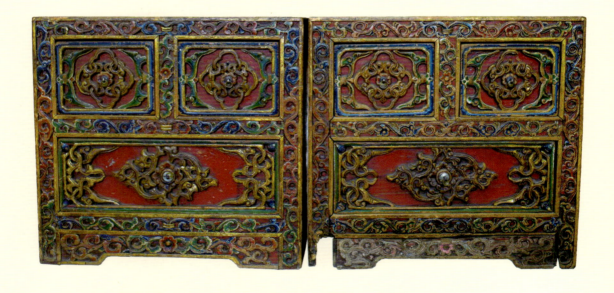

三屉彩绘装饰雕刻对柜
清代，喀尔喀蒙古。

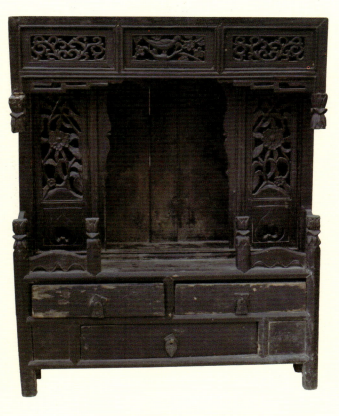

木雕佛阁（清代初期）

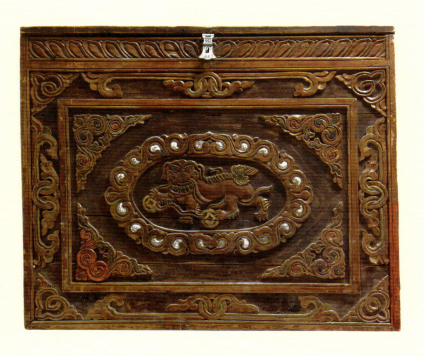

彩绘装饰雕刻对箱
清代晚期，喀尔喀蒙古。

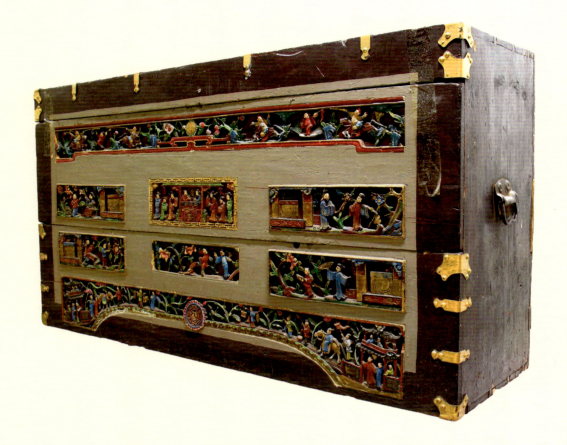

彩绘木雕人物故事戏箱
清代晚期，呼和浩特市。

滑盖朱底单面浮雕草龙纹佛龛

民国时期，宽 636 毫米、高 605 毫米，喀尔喀蒙古。

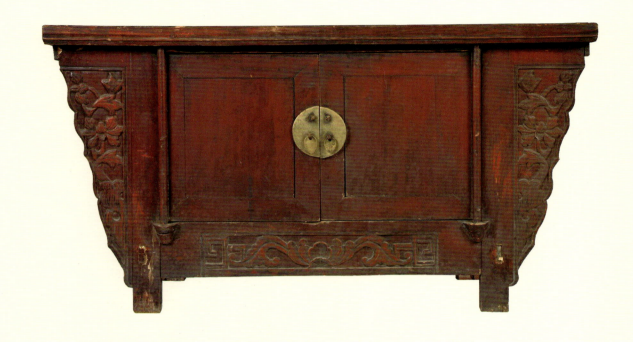

挂牙对开门朱底浮雕植物纹木橱
清代晚期,喀尔喀蒙古。

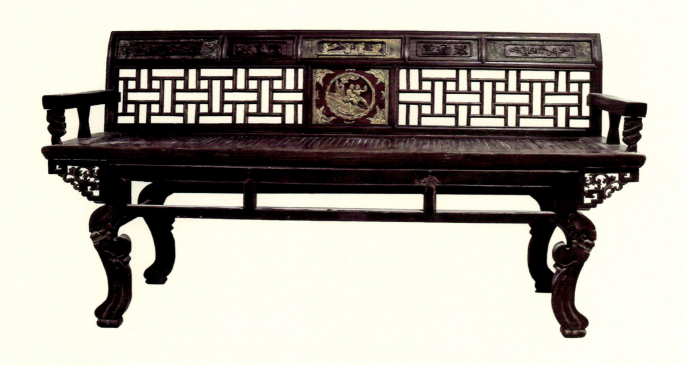

金饰雕刻装饰长条椅子

清代晚期,喀尔喀蒙古。

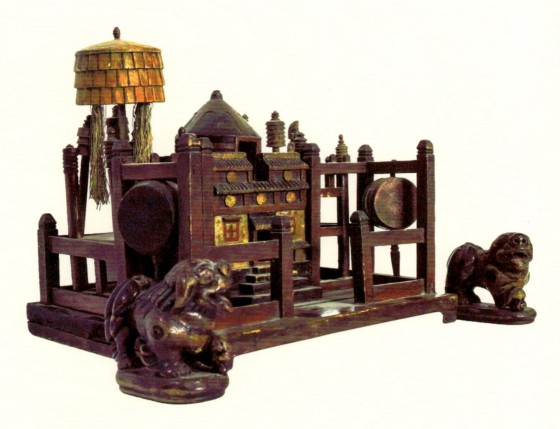

木雕佛经阁
清代晚期，喀尔喀蒙古。

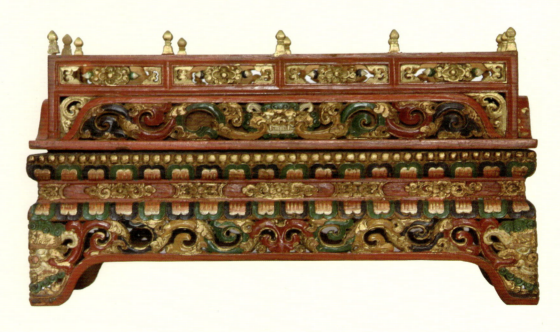

彩绘装饰雕刻佛台
清代晚期，喀尔喀蒙古。

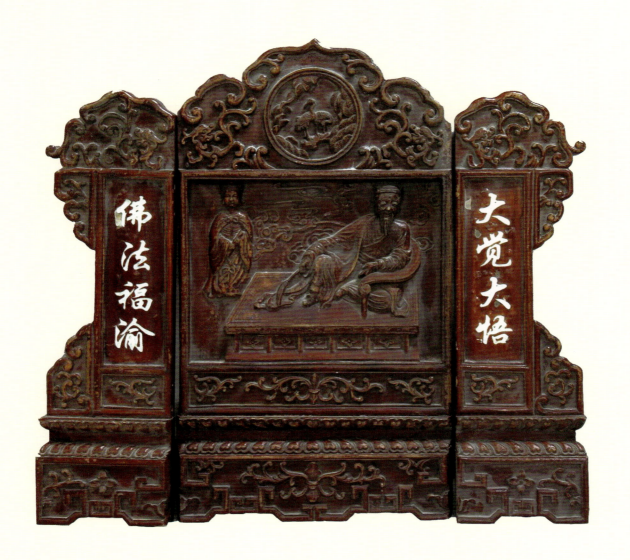

满工浮雕佛阁

清代晚期,鄂尔多斯市。

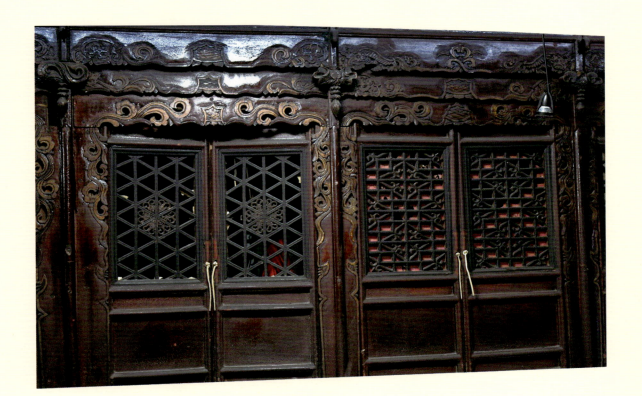

木雕装饰佛龛
明代，呼和浩特市。

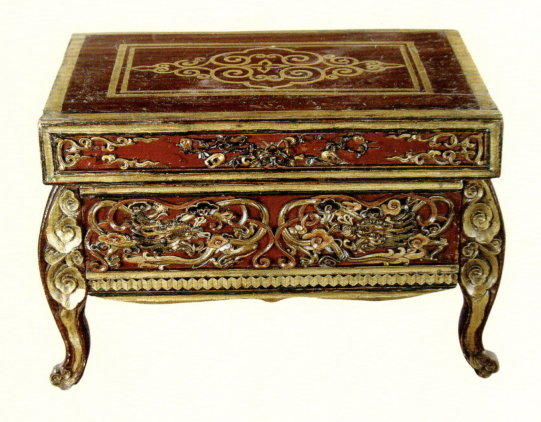

彩绘雕花木桌

清代,木,长 49 厘米、宽 33 厘米、高 34 厘米,内蒙古科尔沁博物馆藏。

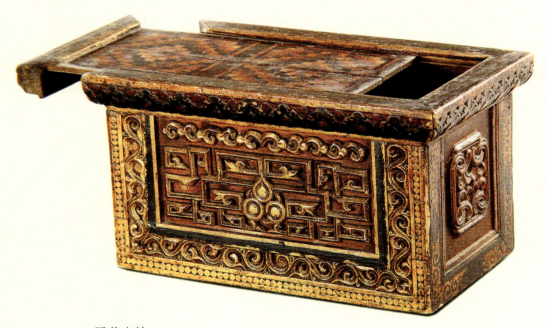

雕花木箱

清代,木,长 23.7 厘米、高 22 厘米,内蒙古科尔沁博物馆藏。

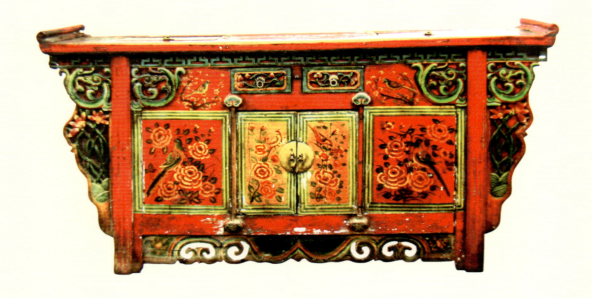

红底彩绘凤戏牡丹纹翘头橱案

清代，柏木，长200厘米、宽97.6厘米、高60厘米，包头市刘玉功先生收藏。

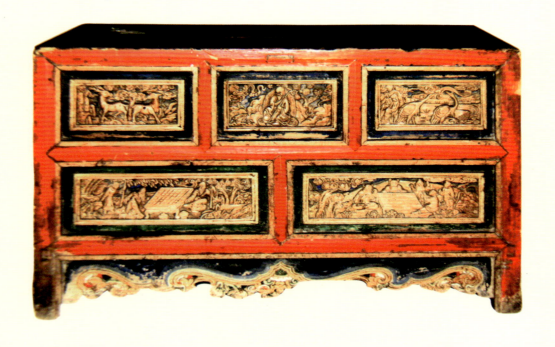

红底彩绘嵌浮雕人物故事纹木橱

清代，松木，长82.5厘米、宽46厘米、高50厘米，包头市刘玉功先生收藏。

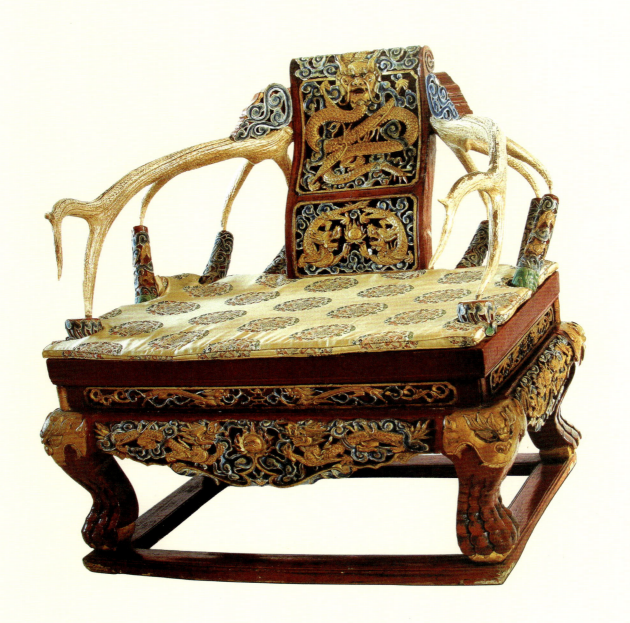

达理札雅龙纹鹿角扶手宝座

　　清代，鹿角、木，通高114厘米、最宽114厘米、纵深100厘米，阿拉善盟达理札雅捐赠。

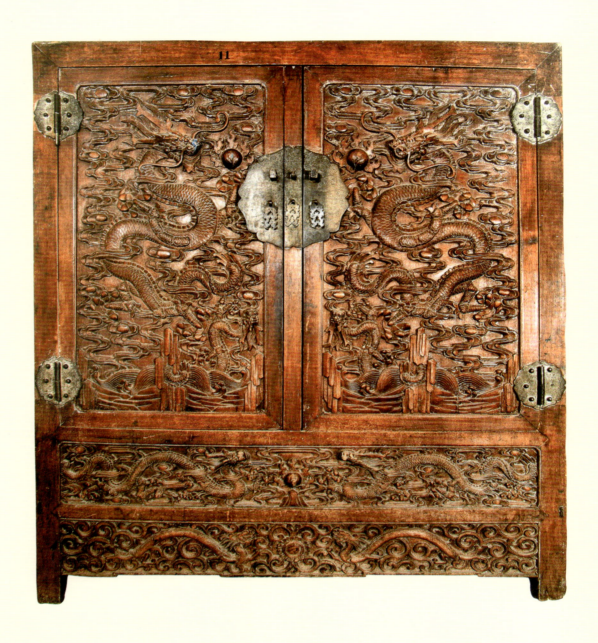

雕龙纹木衣柜

清代，木，长 174 厘米、宽 72.5 厘米、高 201 厘米，赤峰市喀喇沁旗亲王府旧藏。

三、车马具雕刻

镂雕铜马鞍具

明代,铜,前桥高 25 厘米、宽 23 厘米,后桥高 18 厘米、宽 30 厘米,呼伦贝尔市征集。

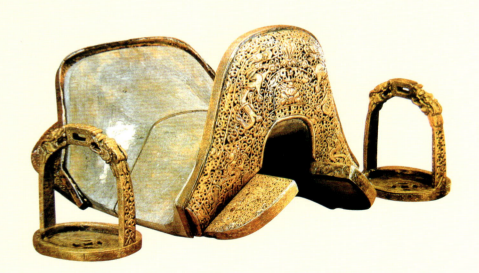

成吉思汗陵供奉的成吉思汗马鞍

蒙古汗国,高 29 厘米、长 56 厘米、宽 30 厘米,鄂尔多斯市成吉思汗陵供奉。

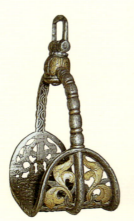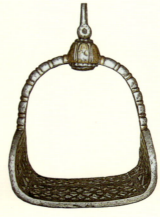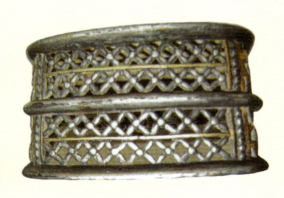

镂空银马镫

清代，银，呼和浩特市私人收藏。

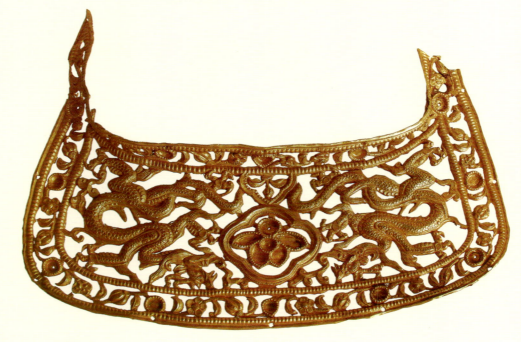

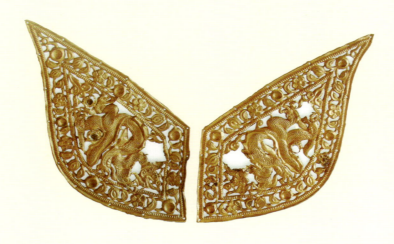

龙凤纹金鞍饰

元代，前桥饰长12.5厘米、宽5.2厘米，后桥饰长9.2～14厘米、宽2.7～7.7厘米，锡林郭勒盟文物工作站藏。

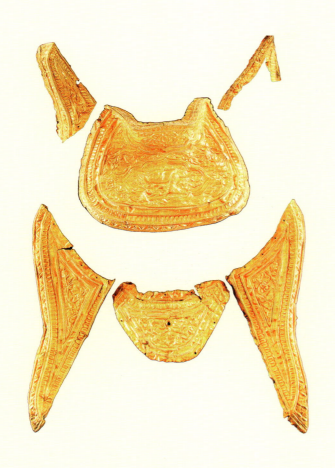

卧鹿缠枝牡丹纹金马鞍饰件

元代，前桥高21.8厘米、宽22.5厘米，后桥高11.2厘米、宽16厘米，后翅长33厘米，内蒙古博物院藏。

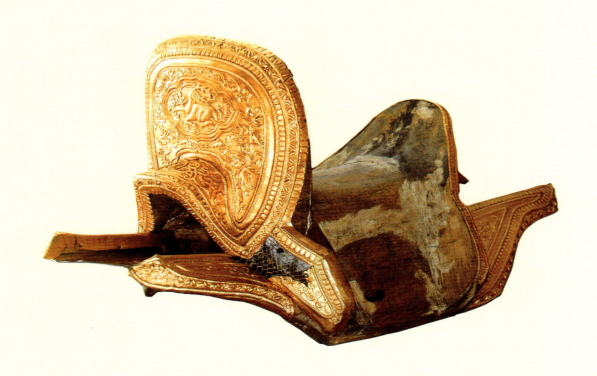

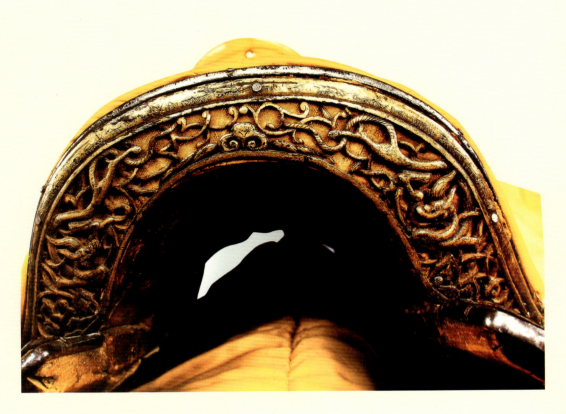

林丹汗鎏金铁马鞍及马镫

明代晚期，铁、木，长 49 厘米、宽 30 厘米，镫高 14.5 厘米，鄂尔多斯市成吉思汗陵旅游区管理委员会藏。

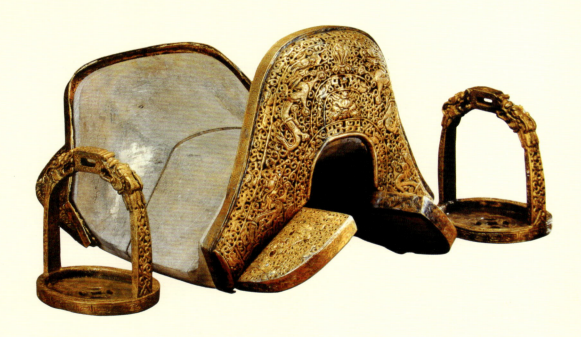

银马鞍及马镫

元代，银、木，长 57.5 厘米、宽 21.2 厘米、高 27.5 厘米，鄂尔多斯市成吉思汗陵旅游区管理委员会藏。

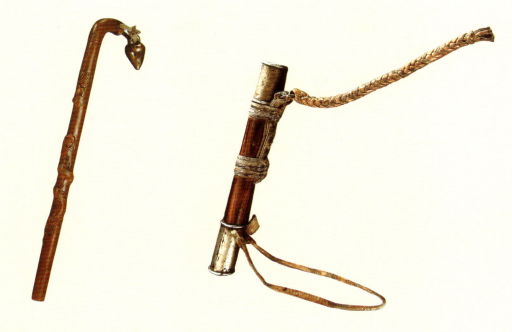

龙凤柄链锤布鲁（左）

　　清代，木、铜，柄长 46 厘米、柄首宽 2.4 厘米、锤高 6.7 厘米，赤峰市征集。

银箍皮马鞭（右）

　　近代，银、木，通长 62.5 厘米，内蒙古博物院藏。

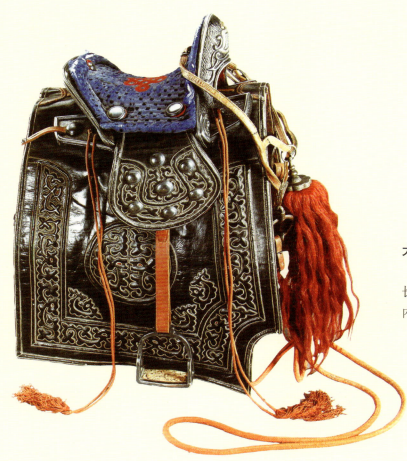

大尾式"达"记镶银马鞍具

　　清代，银、木、皮，通高 76 厘米、长 51 厘米、宽 35 厘米，阿拉善盟征集，内蒙古博物院藏。

四、建筑雕塑

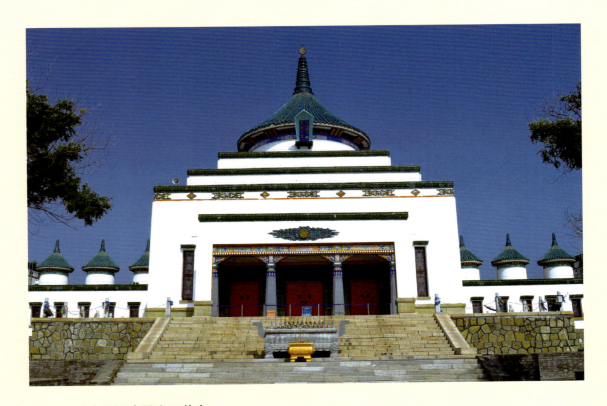

成吉思汗庙殿宇正前方

　　成吉思汗庙坐落于兴安盟乌兰浩特市罕山上，建于1940年5月5日，由蒙古族艺术家耐勒尔设计，周边蒙古族人民捐款出工建造，于1944年10月10日落成，是一座融蒙古族、汉族、藏族3个民族建筑风格于一体的庙宇。

成吉思汗庙琉璃装饰带

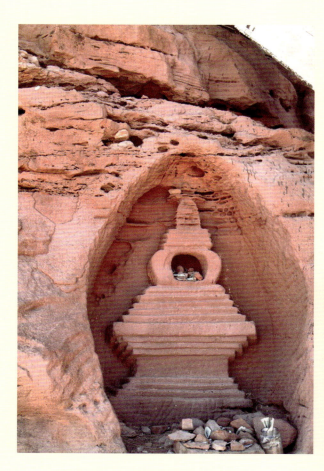

阿尔寨石窟寺钵覆式浮雕塔

阿尔寨石窟寺密檐式浮雕塔

美岱召西万佛殿前石雕古井

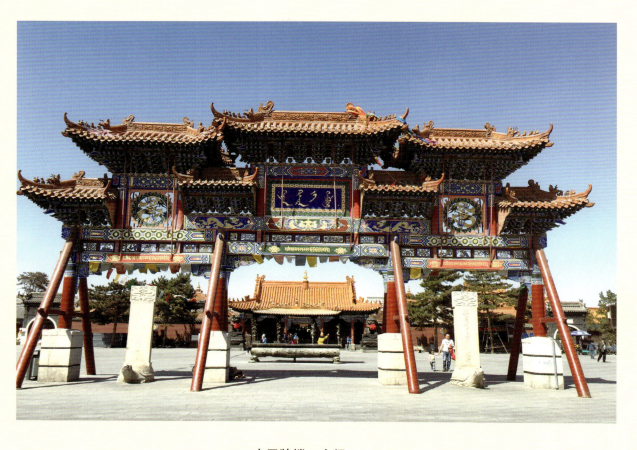

大召牌楼、山门

大召山门雀替木雕

大召山门木雕细部

大召山门雀替木雕

大召山门木雕细部

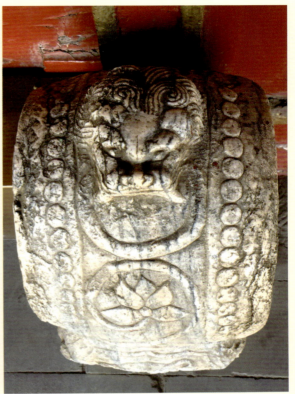
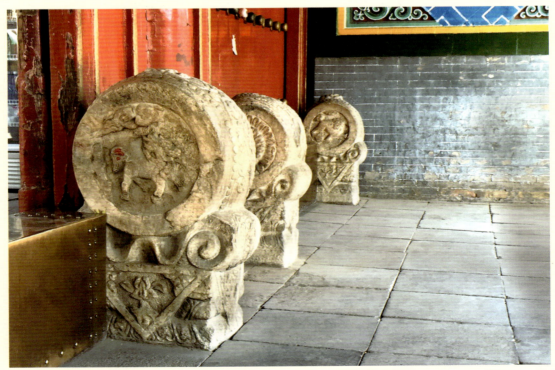

大召山门抱鼓石

大召山门砖雕

大召大雄宝殿铁吼

兴源寺山门石狮

兴源寺天王殿石狮

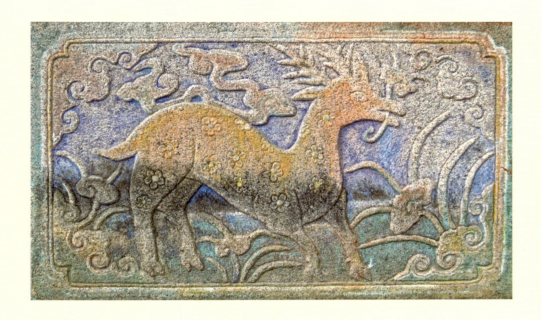

兴源寺大殿石雕

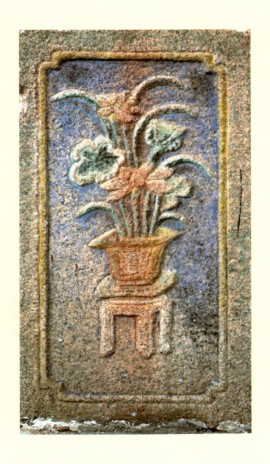

兴源寺大殿石雕

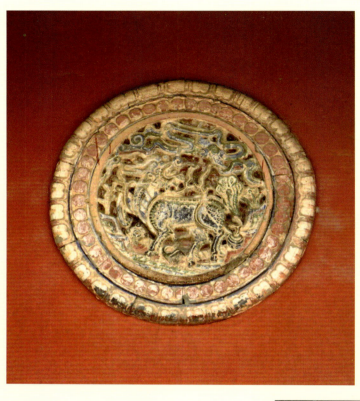

象教寺弥勒佛殿后墙石雕

兴源寺玛尼殿蒙古语对联

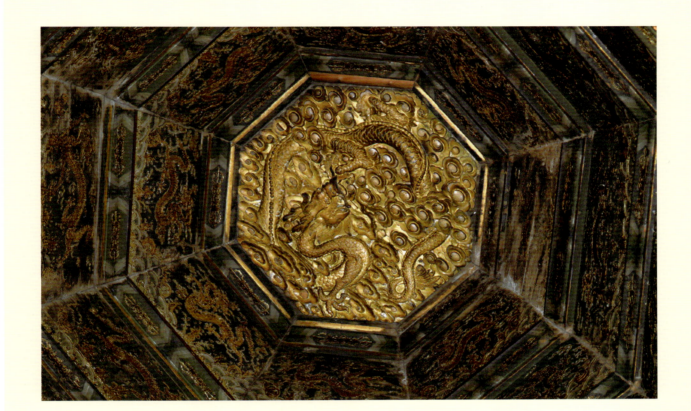

福缘寺三世佛殿贴金团龙藻井

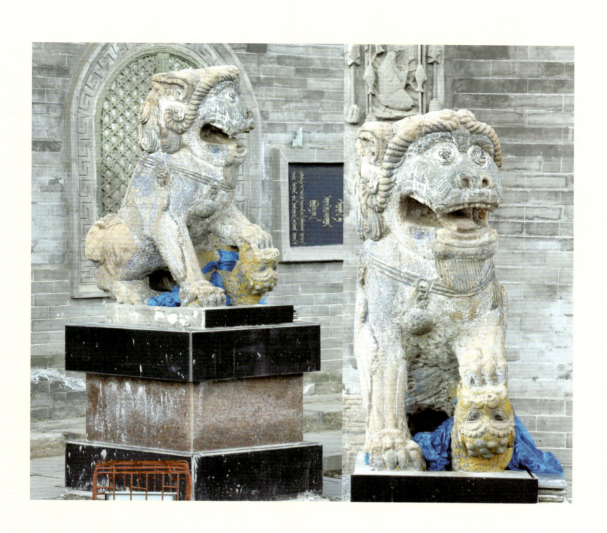

延福寺天王殿石狮子

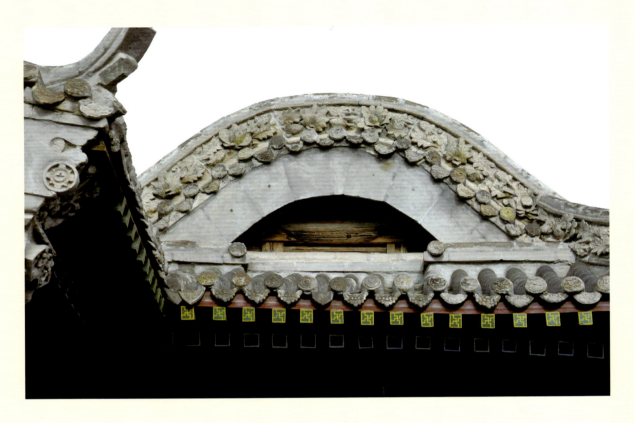

延福寺三世佛殿屋脊砖雕

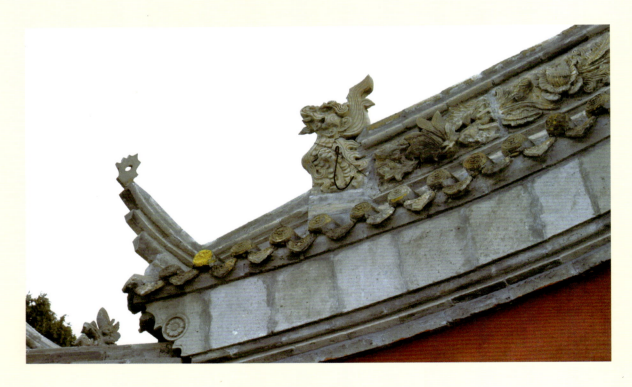

延福寺三世佛殿垂脊

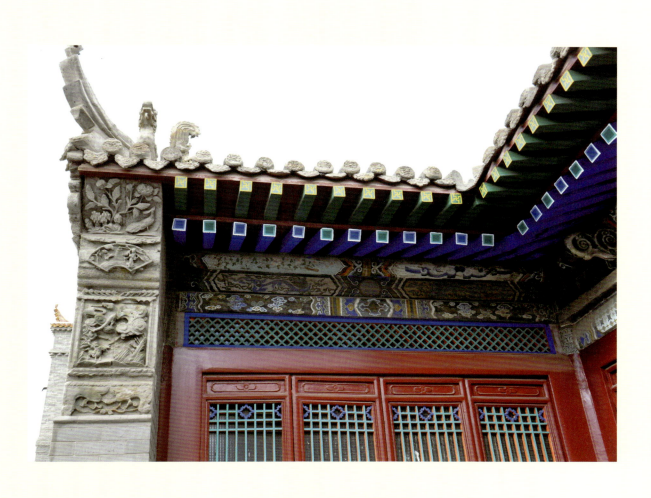

延福寺三世佛殿墀头砖雕

五当召洞阔尔独宫御赐牌匾

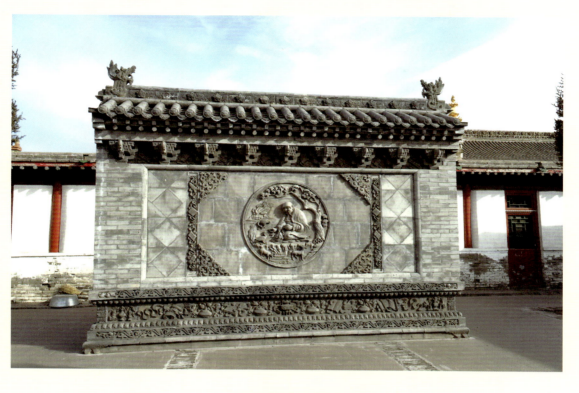

准格尔召佛爷商影壁

准格尔召大经堂琉璃龙形悬鱼

准格尔召大经堂入口处石狮

准格尔召佛殿匾额

辽中京大塔塔面浮雕

辽中京大塔飞天

辽中京大塔菩萨

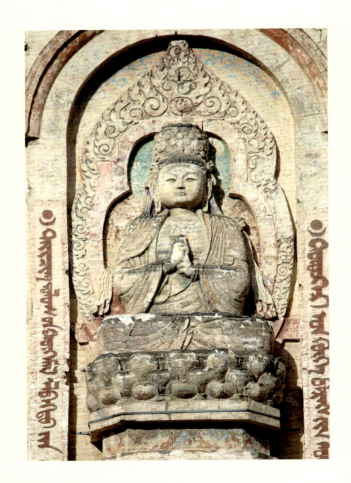

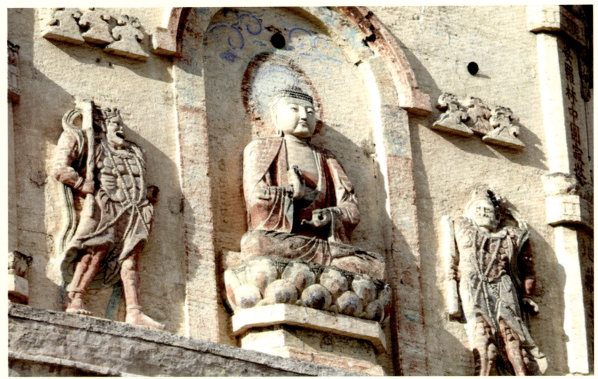

辽中京大塔坐佛

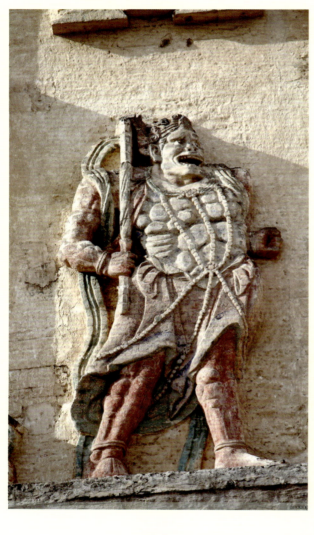

辽中京大塔金刚

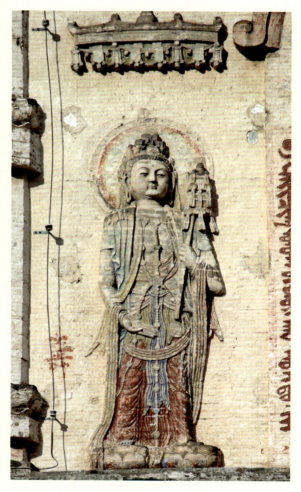

辽中京大塔侍女

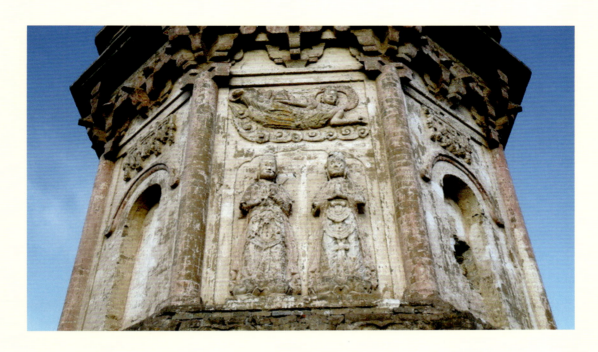

辽中京小塔塔面浮雕

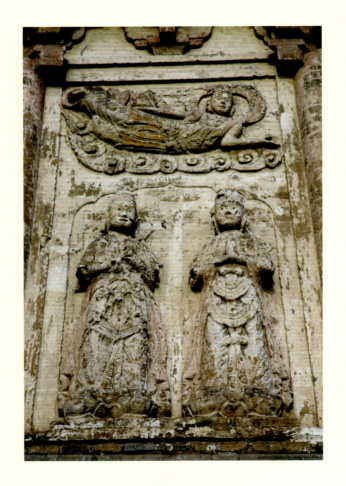

辽中京小塔胁侍与飞天

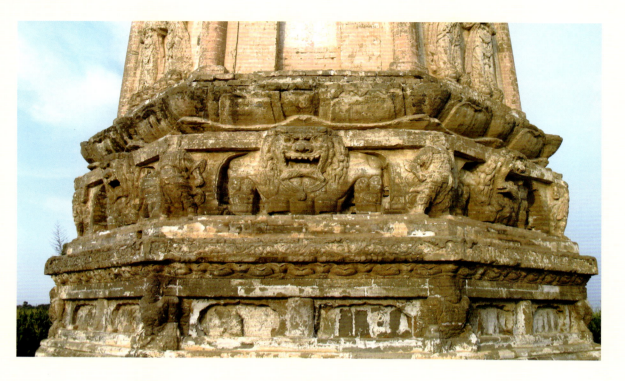

辽中京小塔须弥座

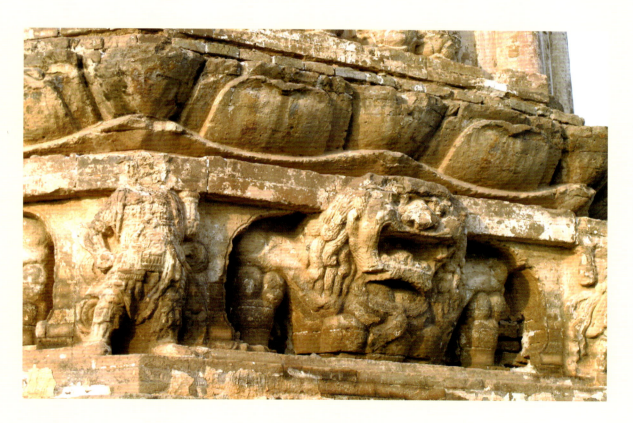

辽中京小塔伏狮

万部严华经塔塔基勾栏板

万部严华经塔塔基仰莲瓣

万部严华经塔塔身门

万部严华经塔塔身直棂窗

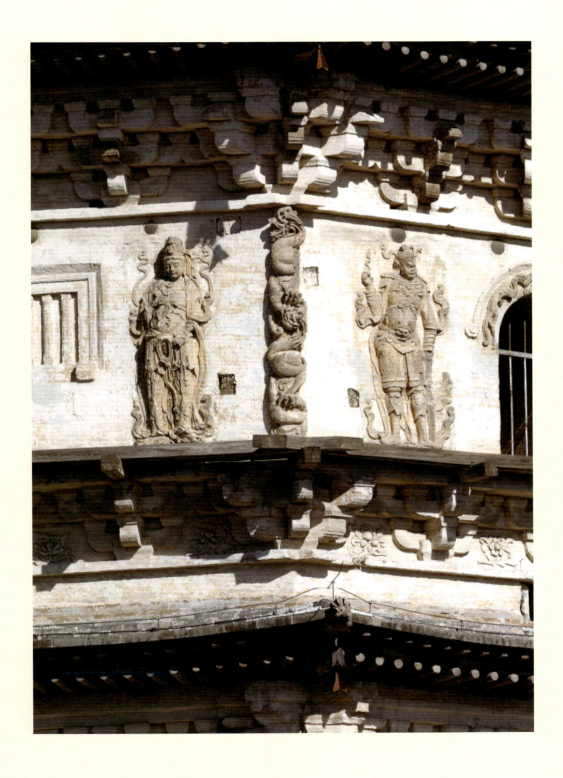

万部严华经塔塔身龙柱

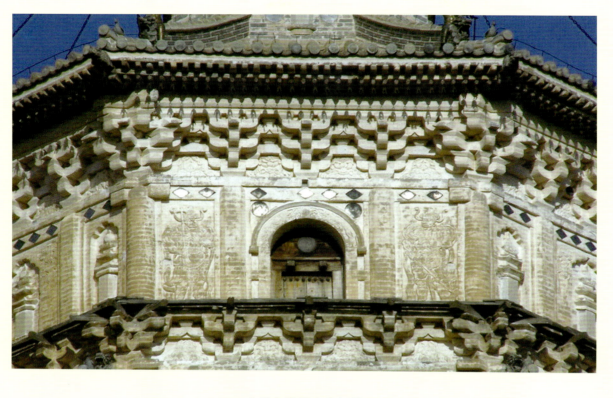

庆州白塔塔身青铜镜

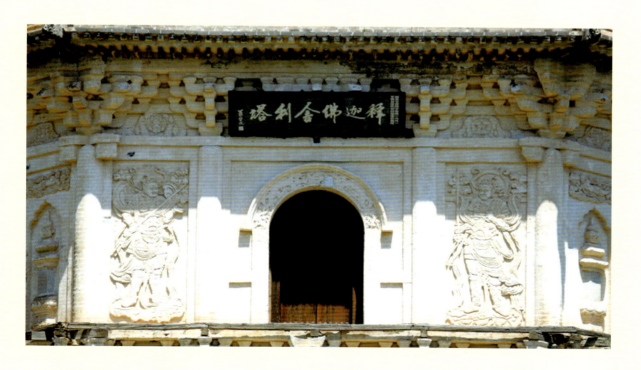

庆州白塔假门

庆州白塔发券龙纹

庆州白塔发券龙纹

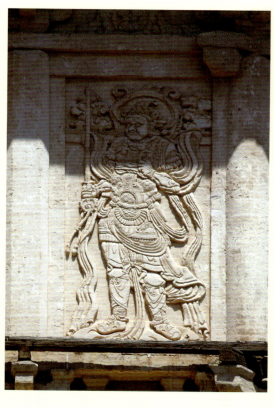
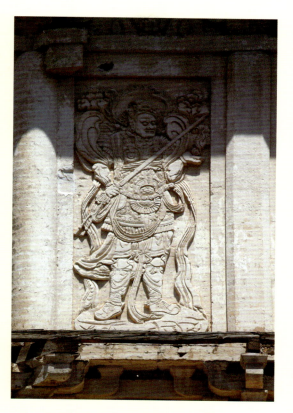
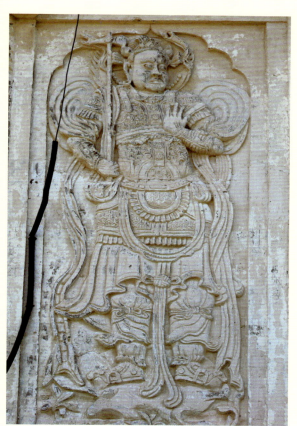

庆州白塔天王雕像

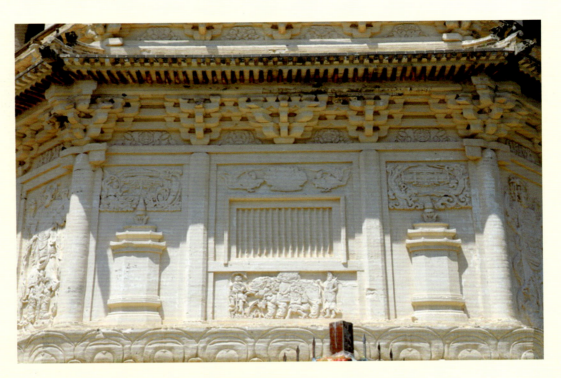

庆州白塔一层隅面

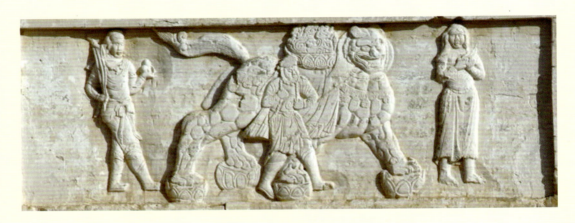

庆州白塔狮子雕像

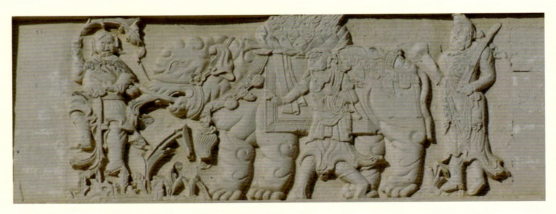

庆州白塔大象雕像

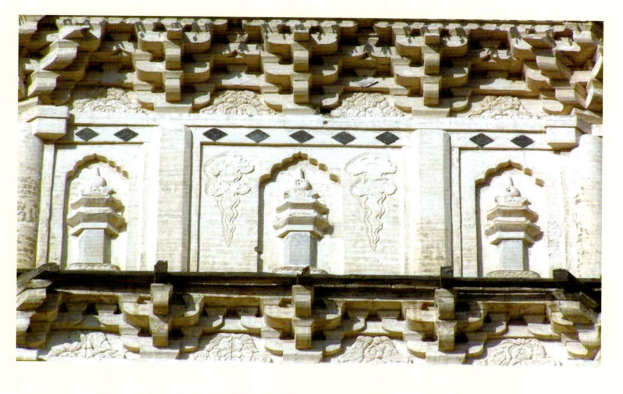

庆州白塔五、六、七层隅面

庆州白塔塔基细部

庆州白塔塔基细部

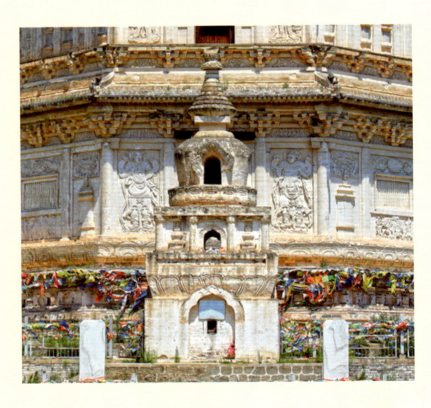

庆州白塔小塔正面

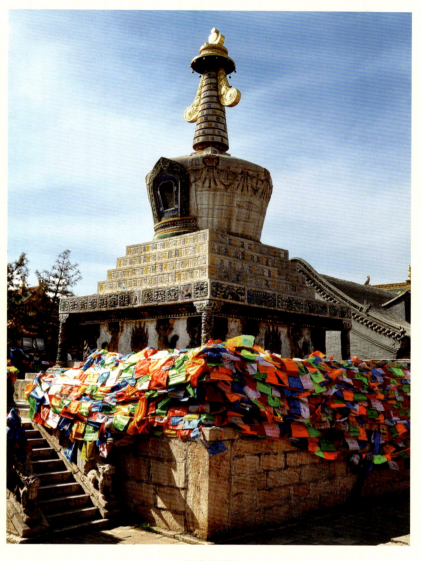

长寿佛塔

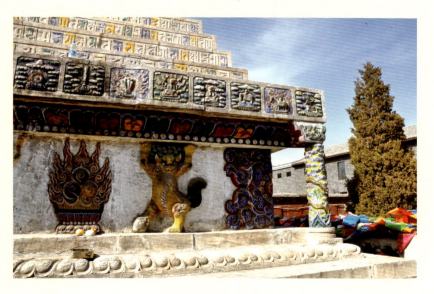

长寿佛塔须弥座

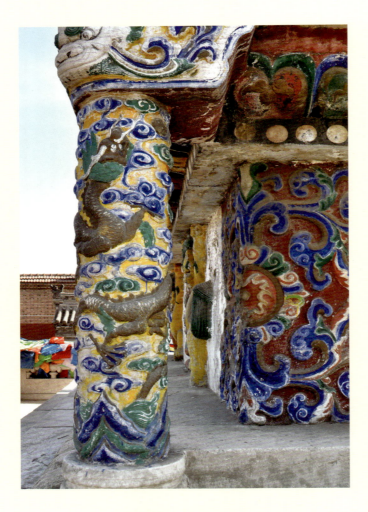

长寿佛塔须弥座蟠龙柱

长寿佛塔座身一层细部

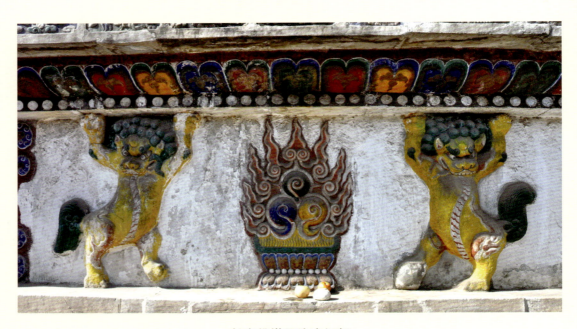

长寿佛塔须弥座细部

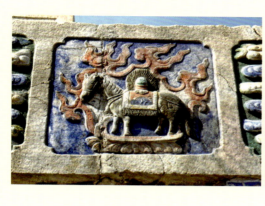
长寿佛塔座身一层细部

长寿佛塔座身一层细部

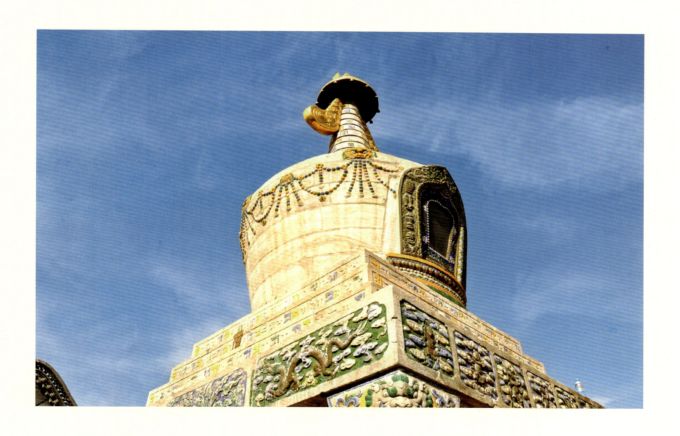
长寿佛塔塔身

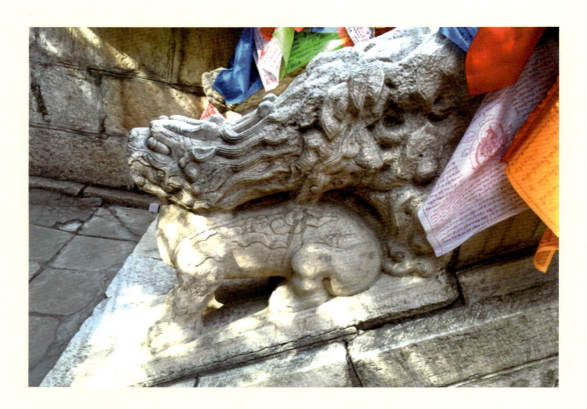

长寿佛塔石雕

长寿佛塔细部

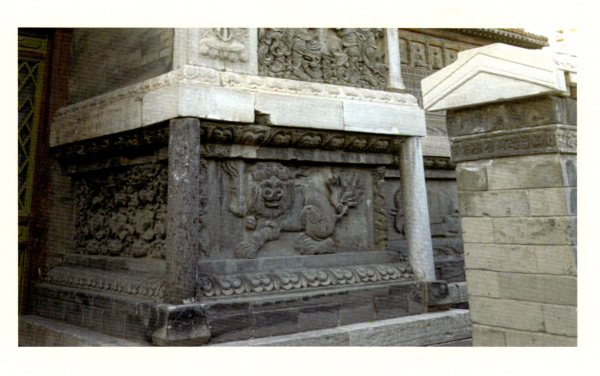

金刚座舍利宝塔须弥座束腰

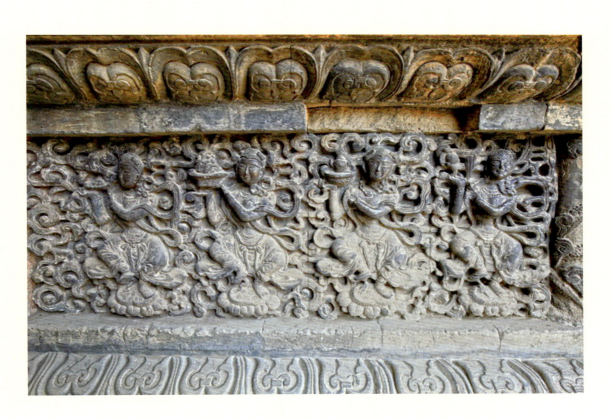

金刚座舍利宝塔须弥座束腰细部

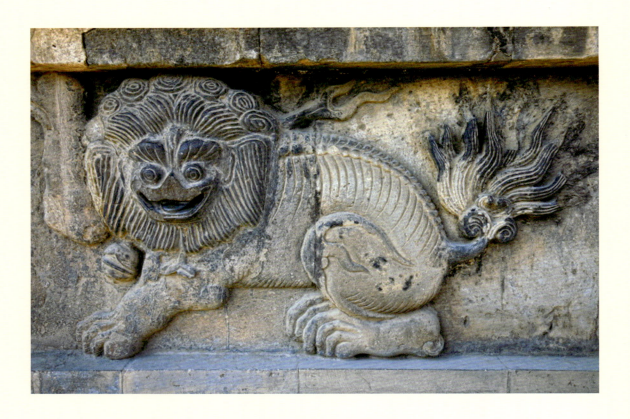

金刚座舍利宝塔须弥座束腰细部

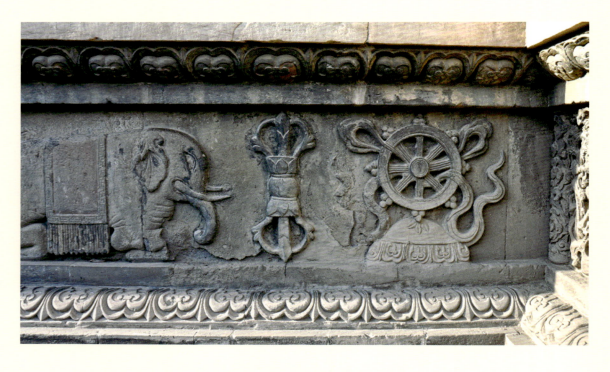

金刚座舍利宝塔须弥座束腰细部

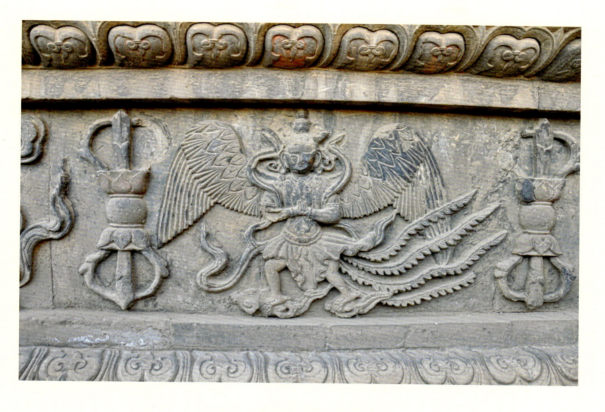

金刚座舍利宝塔须弥座束腰细部

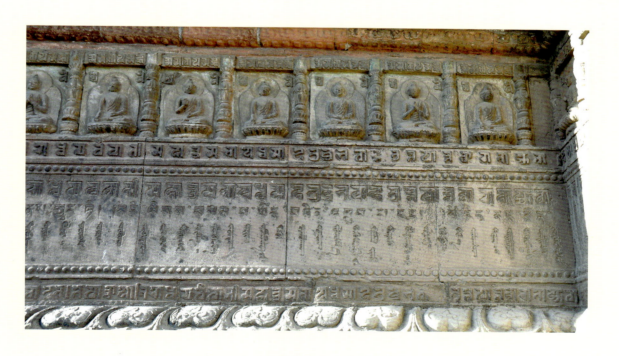

金刚座舍利宝塔所刻金刚经

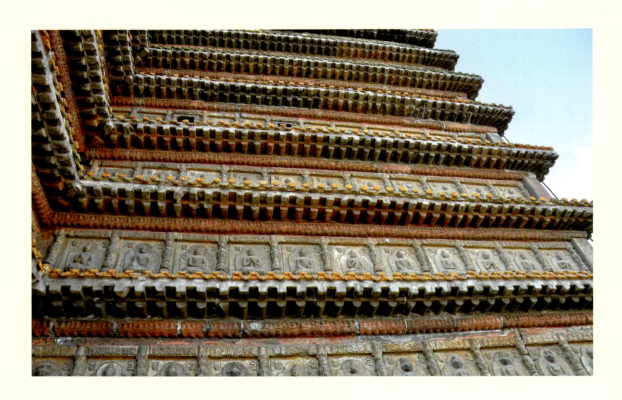

金刚座舍利宝塔千佛龛

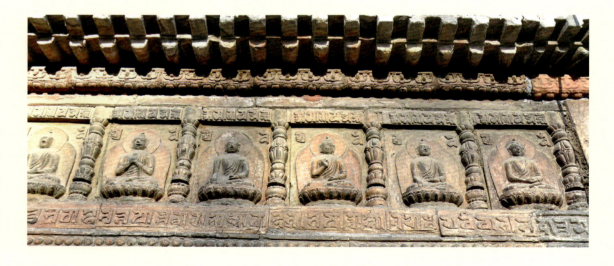

金刚座舍利宝塔千佛龛细部

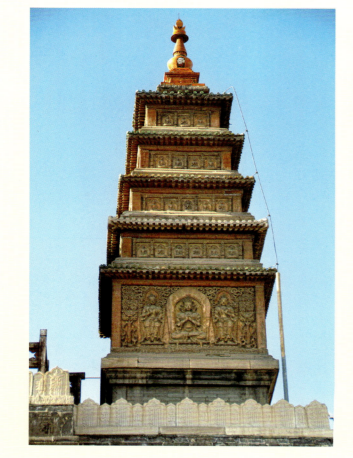

金刚座舍利宝塔四隅小塔

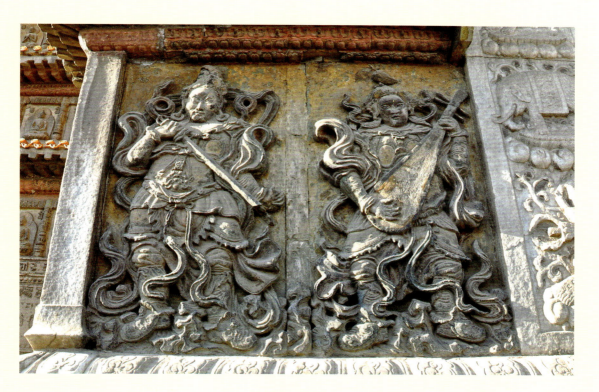

金刚座舍利宝塔天王像

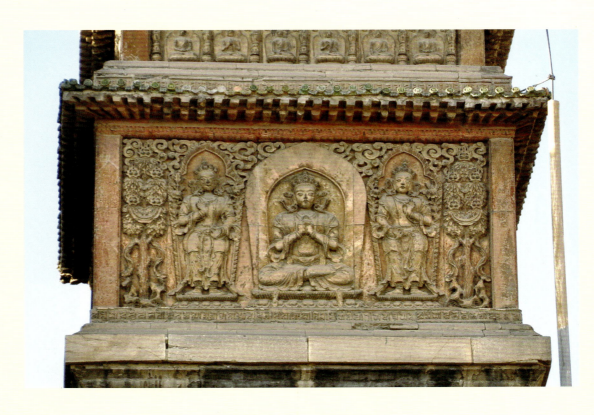

金刚座舍利宝塔小塔细部

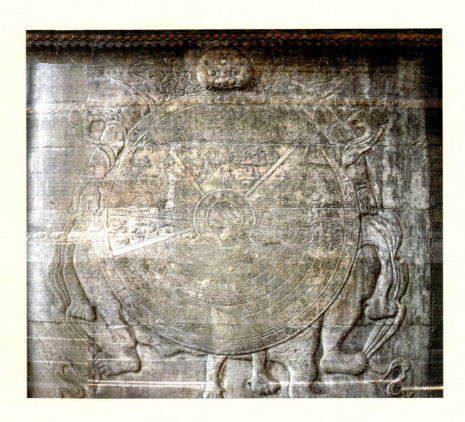

金刚座舍利宝塔六道轮回图

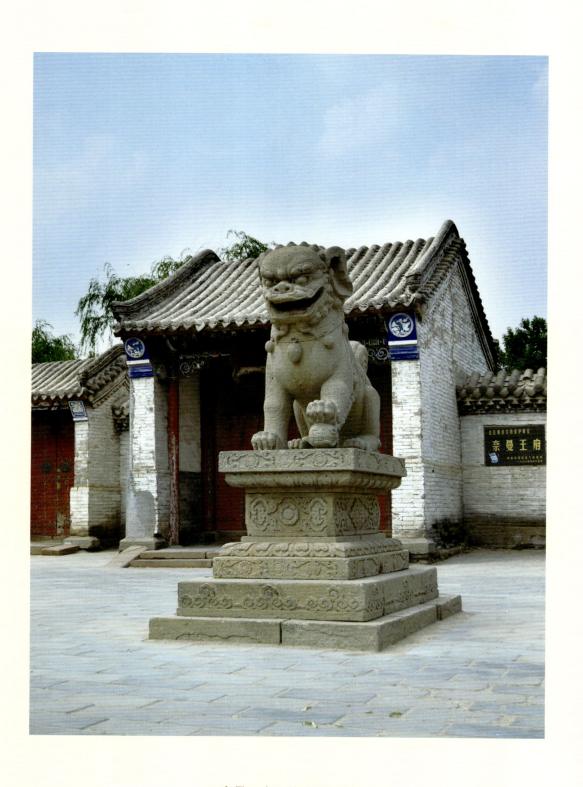

奈曼王府门前的大石狮

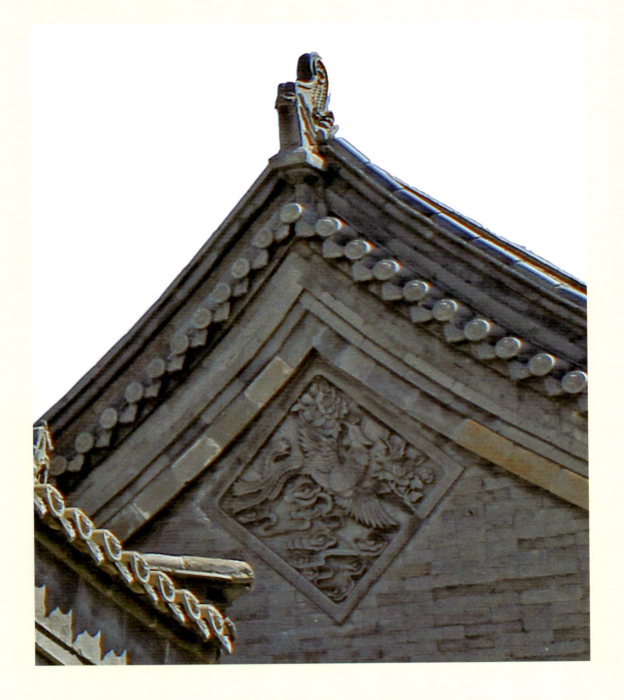

奈曼王府正殿右厢房山墙装饰

奈曼王府外墙砖雕装饰

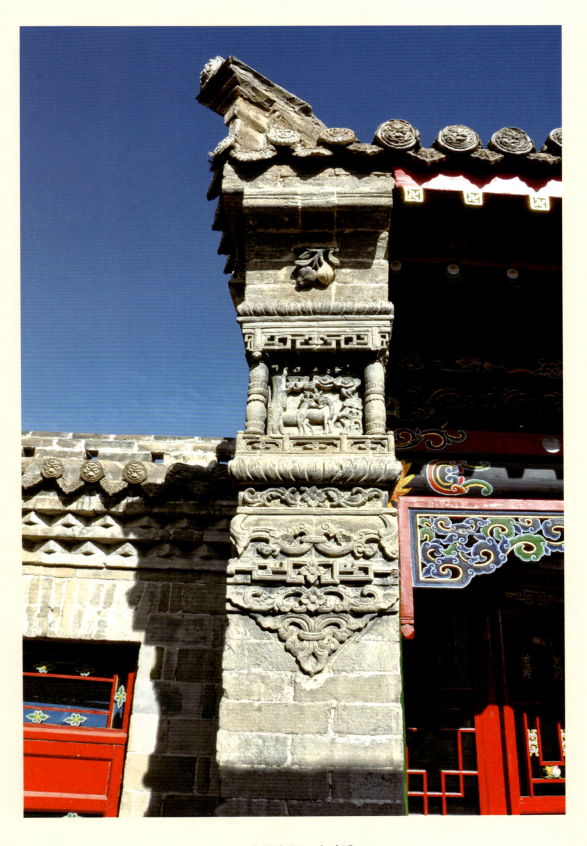

伊金霍洛郡王府砖雕

准格尔旗王府戗檐

准格尔旗王府砖雕

蒙古包内雕饰龙纹并施彩绘的立柱

雕刻并彩绘万字纹图案的蒙古包门

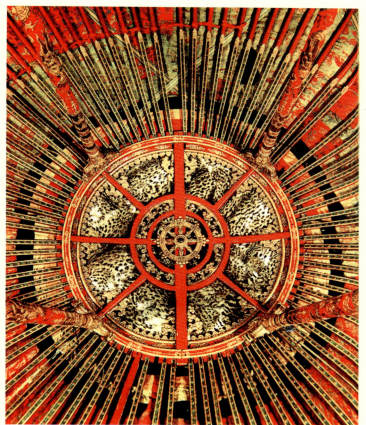

蒙古包天窗

典型的由同心圆组成的豪华蒙古包天窗，由四根立柱支撑，天窗顶覆豹皮。

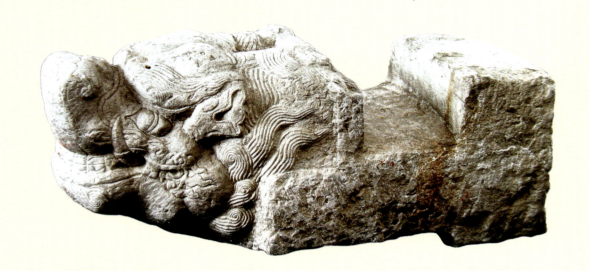

汉白玉螭首

元代，汉白玉石，高29.5厘米、长82.5厘米，锡林郭勒盟正蓝旗元上都遗址出土。汉白玉螭首雕刻生动，气势十足，为元代宫殿建筑装饰。

石雕卧狮

元代，石，高26.5厘米、底边长34厘米，北京市元大都遗址出土。方形基座上伏一狮，做昂首前视状，为元代建筑构件。

五、金属工艺錾刻

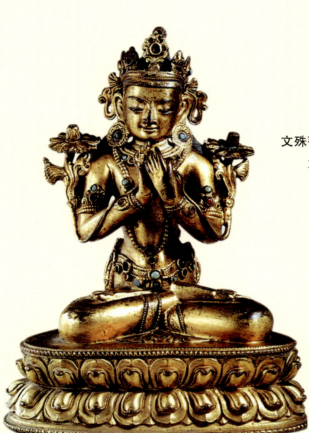

文殊菩萨

元代，铜镀金，高 18 厘米，故宫博物院藏。

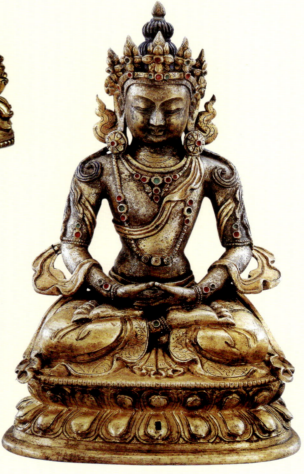

长寿佛

清代，铜，底长 11.5 厘米、宽 7 厘米，通辽市库伦旗征集。佛结跏趺坐于莲座上，头戴花冠，高髻，身披璎珞。双手上下叠放于屈盘双腿上，作禅定印，手中原有宝瓶已失落。

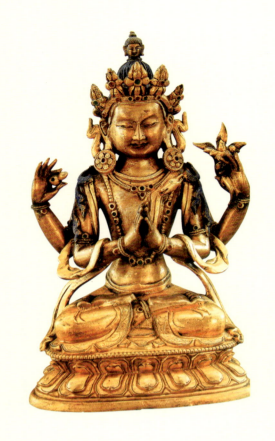

四臂观音

　　清代,铜,高18.5厘米、宽6.5厘米,呼和浩特市征集。观音一头四臂,结跏趺坐于莲座上,头戴花冠,梳高髻,顶饰一佛像,身披璎珞。四臂中有两手作合掌印,另两手左执莲花,右手原持念珠脱落。

札纳巴扎尔像

　　铜鎏金,蒙古国乌兰巴托市博格达汗宫博物馆藏。

佛像
　　铜鎏金，蒙古国乌兰巴托市甘达特艾格沁林寺庙藏。

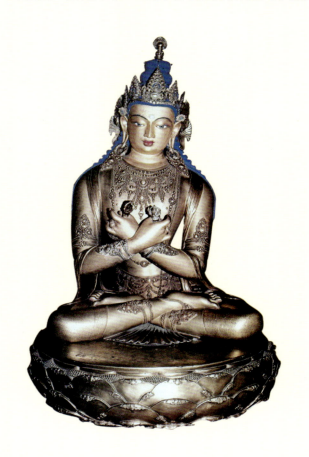

佛像
　　铜鎏金，蒙古国乌兰巴托市甘达特艾格沁林寺庙藏。

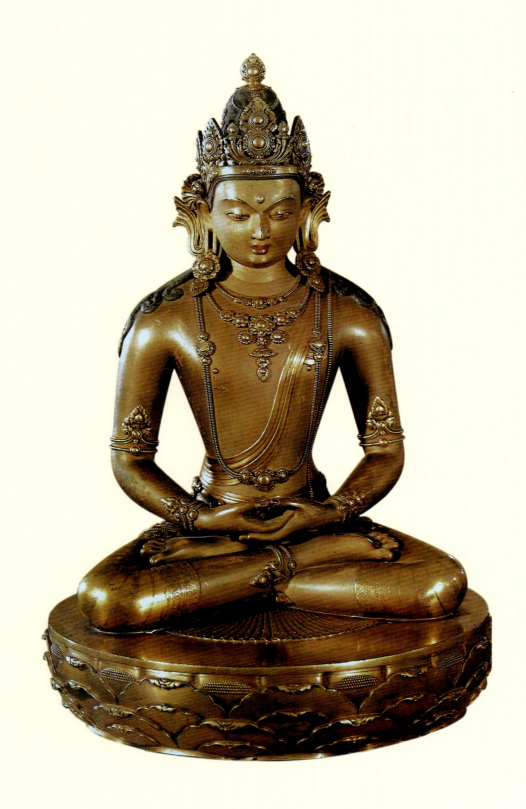

阿弥陀佛
铜鎏金，蒙古国乌兰巴托美术博物馆藏。

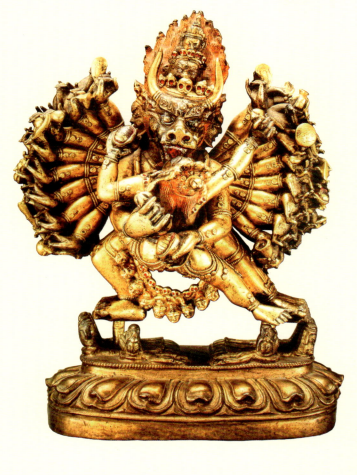

铜鎏金大威德怖畏金刚

清代，铜，高14.5厘米，底座14×4.2厘米，原哲里木盟（今通辽市）土产公司移交。

莲花座菩萨鎏金铜像

元代，高45厘米，阿拉善盟额济纳旗黑城遗址出土，内蒙古博物院藏。

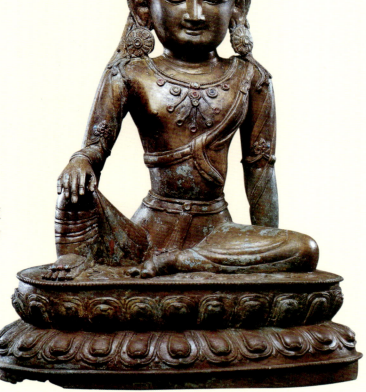

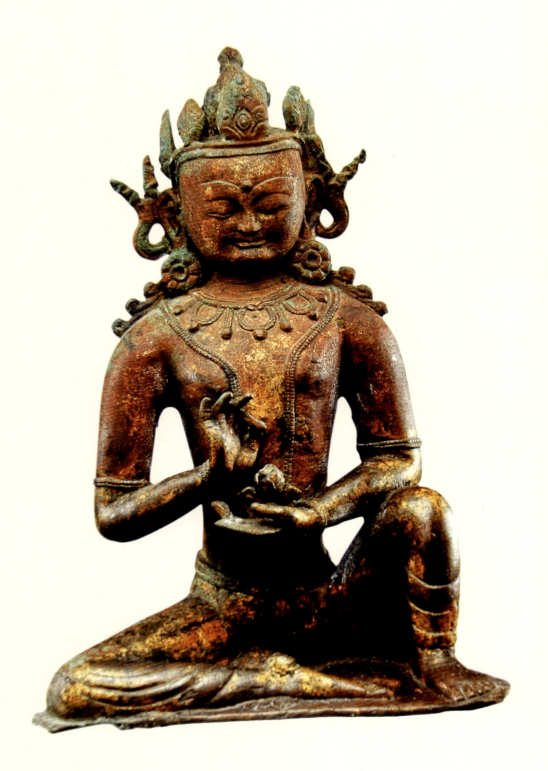

菩萨鎏金铜像

元代，高 38 厘米，阿拉善盟额济纳旗黑城遗址出土，内蒙古博物院藏。

铜祭器（元代）

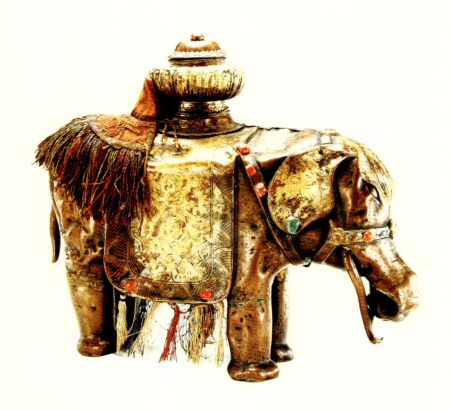

紫铜鎏金大象

清代，铜，长35厘米、高30厘米，内蒙古科尔沁博物馆藏。

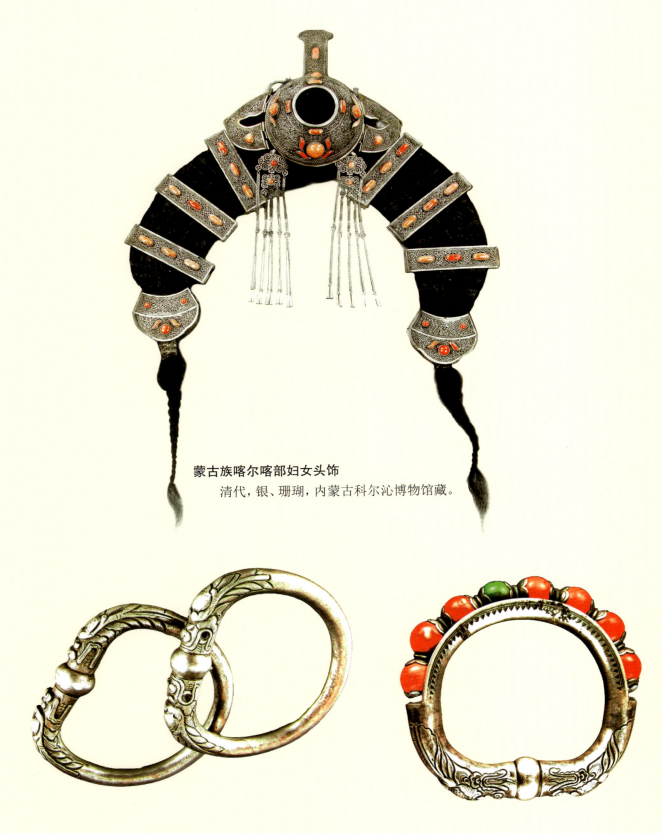

蒙古族喀尔喀部妇女头饰
清代,银、珊瑚,内蒙古科尔沁博物馆藏。

双龙戏珠纹银手镯(左)
清代,银,直径8.5厘米,内蒙古科尔沁博物馆藏。
银嵌珊瑚松石手镯(右)
清代,珊瑚、松石、银,直径8.3厘米,内蒙古科尔沁博物馆藏。

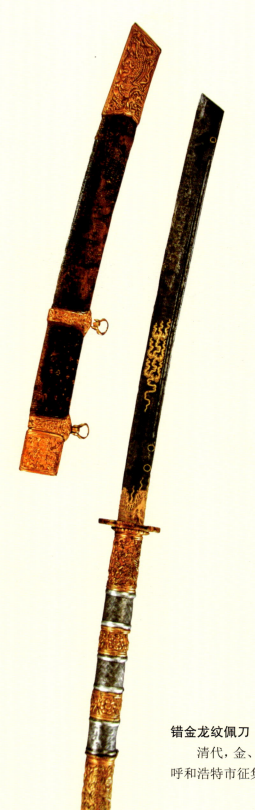

错金龙纹佩刀

　　清代，金、铁、皮，长90厘米、宽6.5厘米，呼和浩特市征集。

六、石窟与摩崖造像

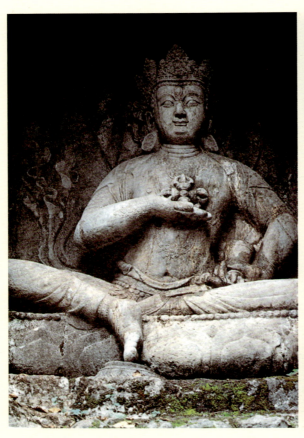

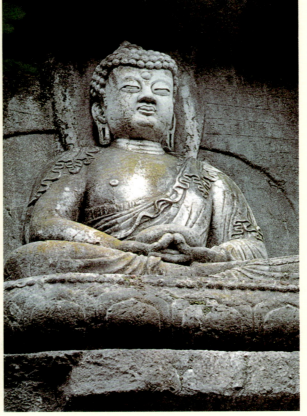

金刚萨埵菩萨
元代,石刻,龛高 210 厘米,位于浙江省杭州市飞来峰。

无量寿佛
元代,石刻,佛高 206 厘米,位于浙江省杭州市飞来峰。

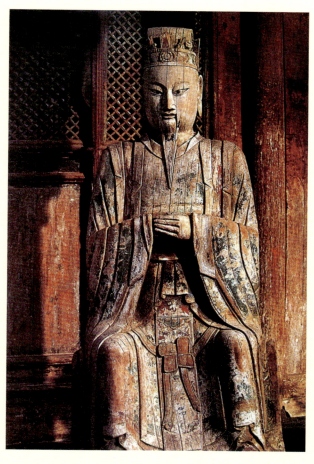

老君

元代，木雕，通高 206 厘米，平遥县博物馆藏。

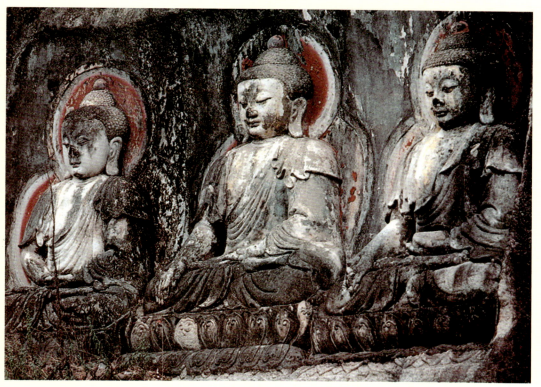

三尊

元代，石刻，每尊通高 240 厘米，位于福建省泉州市清源山。

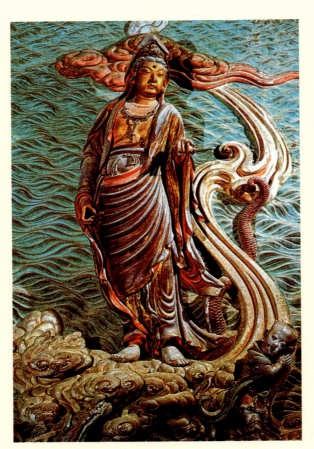

渡海观音

彩塑，高 166 厘米，位于山西省新绛县福胜寺。

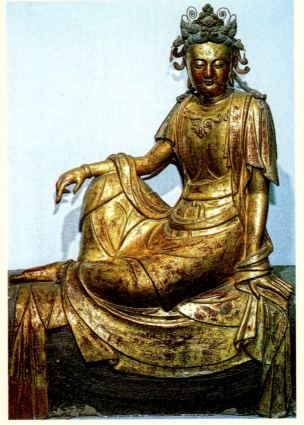

自在观音

贴金，高 195 厘米，山西博物院藏。

韦陀

夹纻，高 206 厘米，位于河南省洛阳市白马寺。

多闻天王

夹纻，高 200 厘米，位于河南省洛阳市白马寺。

笑狮罗汉

夹纻，高159厘米，位于河南省洛阳市白马寺。

降龙罗汉

夹纻，高155厘米，位于河南省洛阳市白马寺。

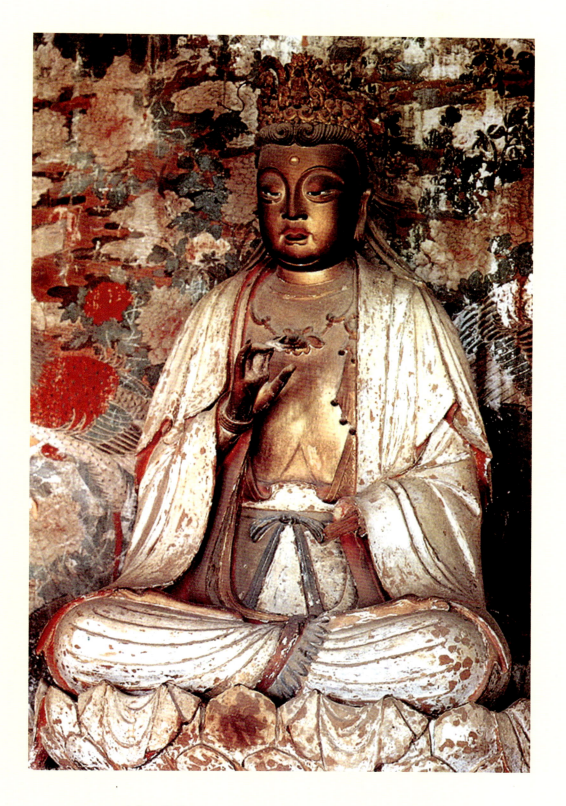

地藏王菩萨
　　元代，彩塑，高190厘米，位于山西省晋城市青莲寺。

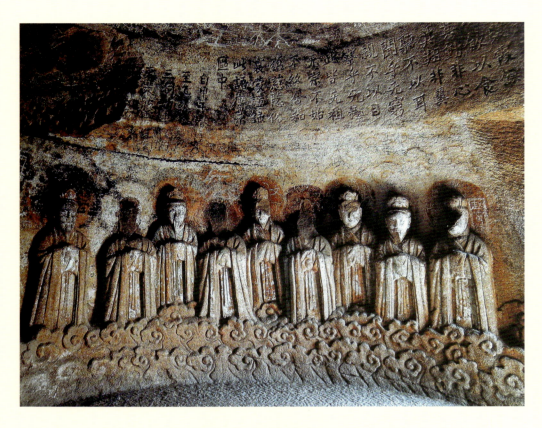

龙山石窟第一窟左（东）壁

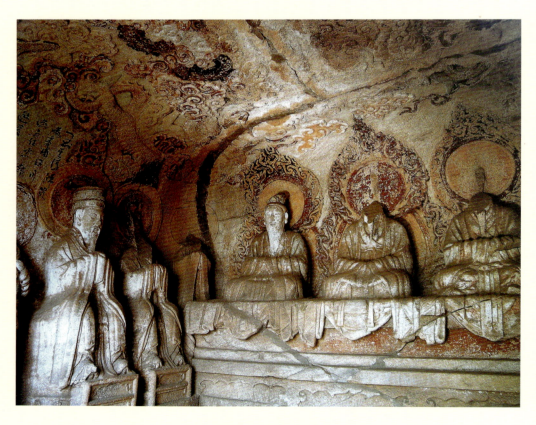

龙山石窟第二窟正壁三清像

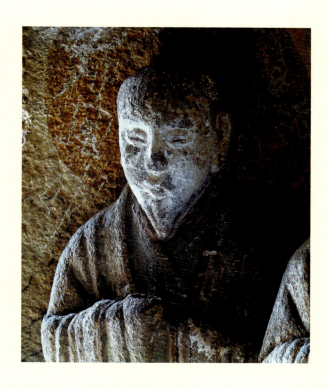

龙山石窟第一窟右（西）壁真人

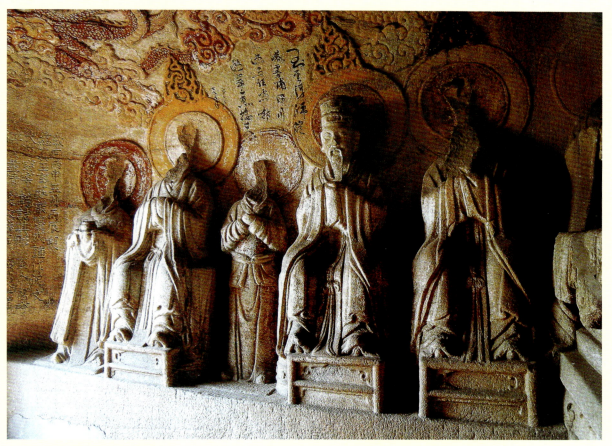

龙山石窟第二窟右壁造像

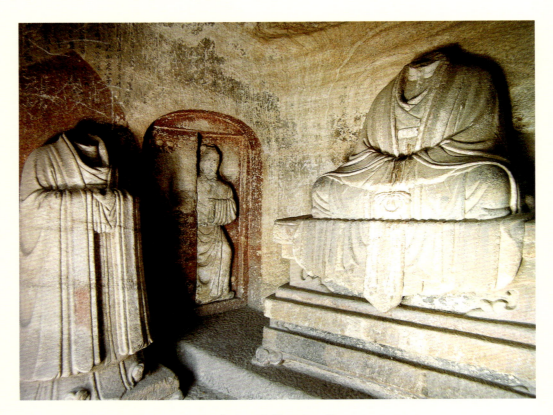

龙山石窟第六窟天尊

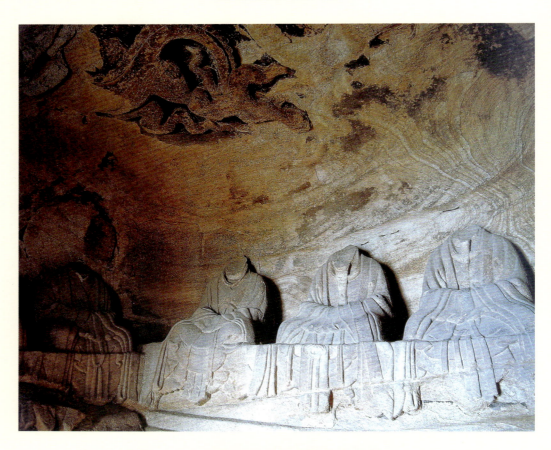

龙山石窟第七窟后室正壁及右壁造像

众佛

元代，佛雕，高约 20 厘米、宽 30 厘米，位于西藏自治区拉萨市。

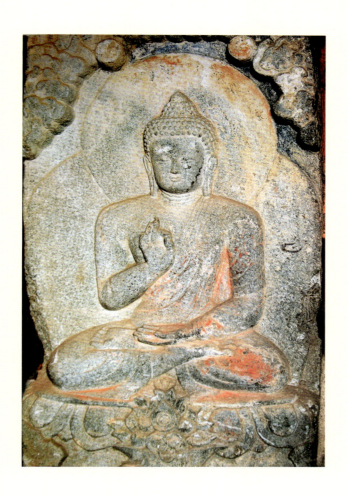

释迦牟尼佛说法

元代，佛雕着色，高约 40 厘米，位于西藏自治区山南市。

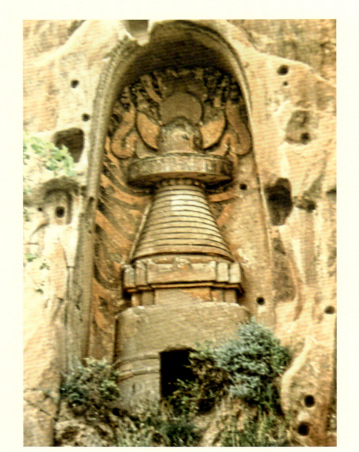

覆钵塔（又称喇嘛塔）
　　元代，崖刻塔龛，高约80厘米，位于甘肃省张掖市马蹄寺千佛洞。

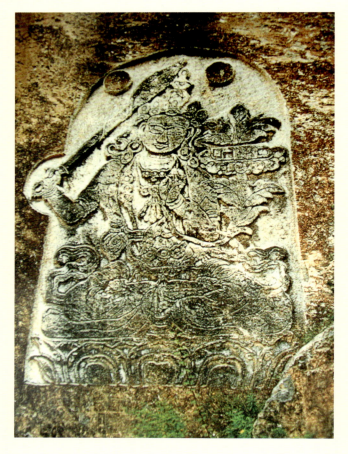

文殊菩萨
　　元代，高约200厘米，位于宁夏回族自治区贺兰山苏峪口。

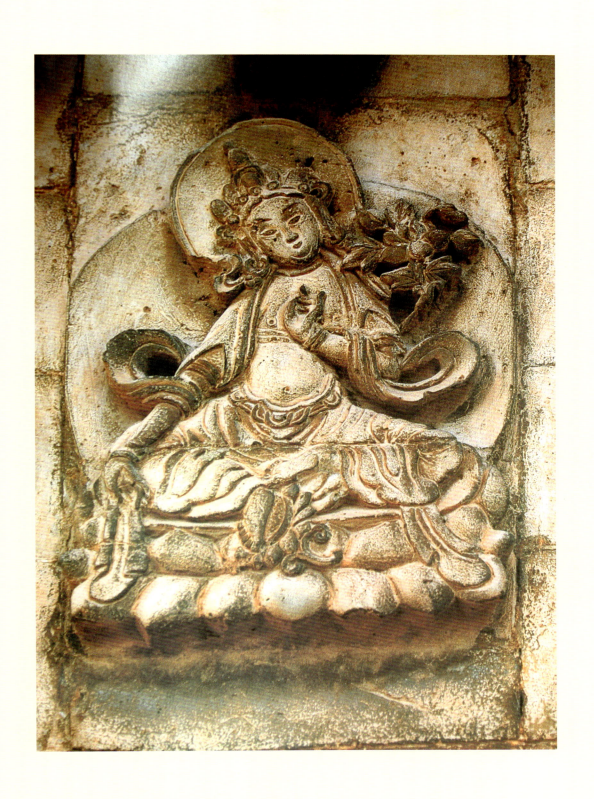

绿度母
　　明代，高约30厘米、宽约20厘米，位于甘肃省永登县连城镇妙因寺。

龙山石窟第六窟藻井凤凰祥云浮雕
　　方形弧角平顶窟，宽 250 厘米、长 280 厘米、高 6 厘米。

七、信俗器具雕刻

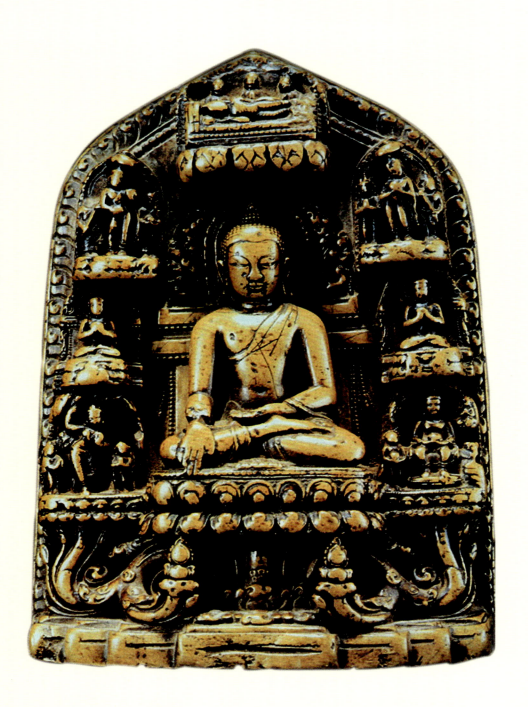

佛传造像
　　石刻，高 18 厘米，故宫博物院藏。

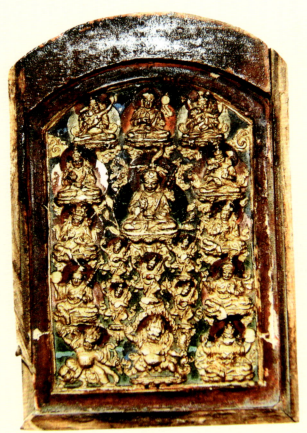

莲华生佛龛

清代，木，高14厘米、宽9厘米、厚1.8厘米，内蒙古大学民族博物馆藏。

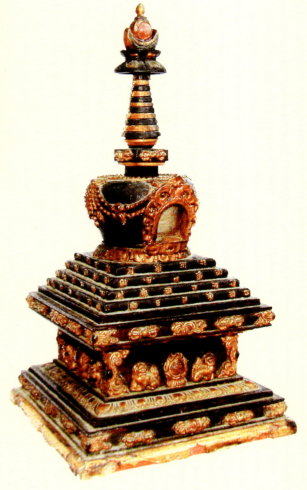

木佛塔

清代，木，高27厘米、底长13.5厘米、底宽13.5厘米，内蒙古博物院藏。

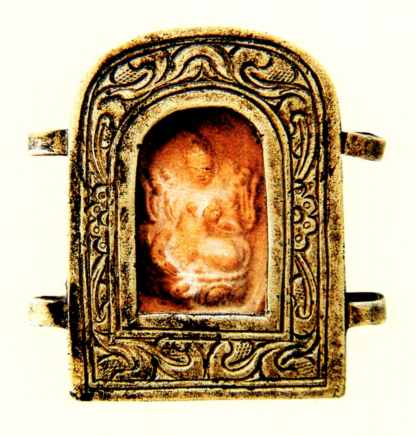

绿度母龛

清代，铜、泥，高 5.4 厘米，内蒙古大学民族博物馆藏。

密集金刚龛

清代，铜、泥，高 7.7 厘米、宽 6.5 厘米，内蒙古大学民族博物馆藏。

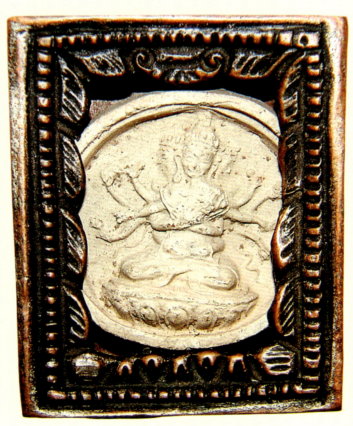

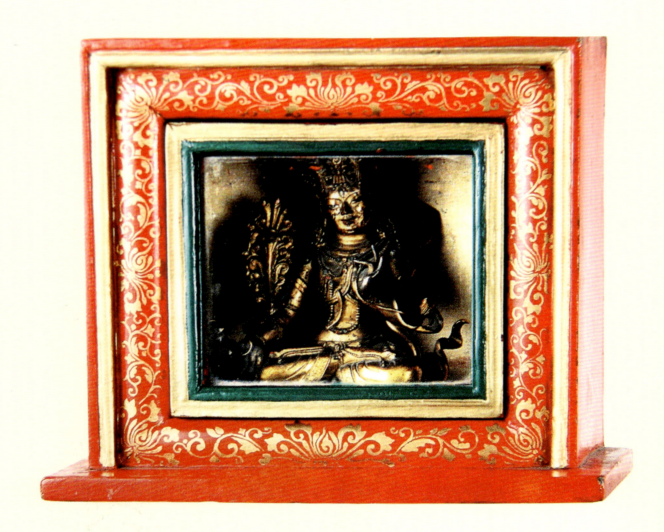

白度母木佛龛

近代，木、铜，高 23.8 厘米、宽 25.1 厘米、厚 17 厘米，内蒙古博物院藏。

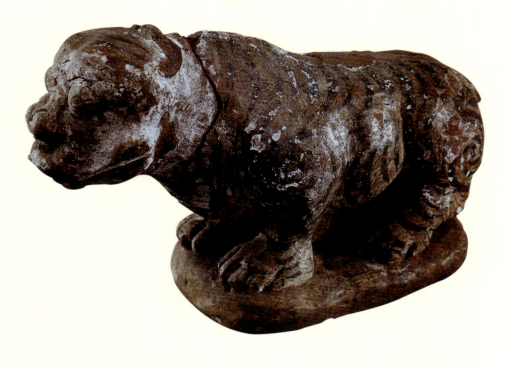

彩绘四神雕塑（白虎）
元代，釉陶，锡林郭勒盟正蓝旗元上都遗址出土。

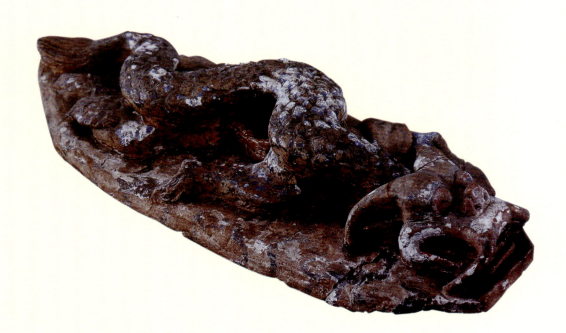

彩绘四神雕塑（青龙）
元代，釉陶，锡林郭勒盟正蓝旗元上都遗址出土。

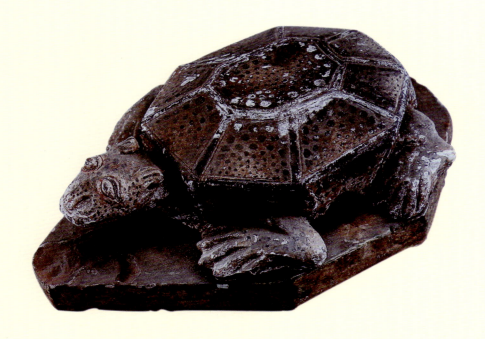

彩绘四神雕塑（玄武）
元代，釉陶，锡林郭勒盟正蓝旗元上都遗址出土。

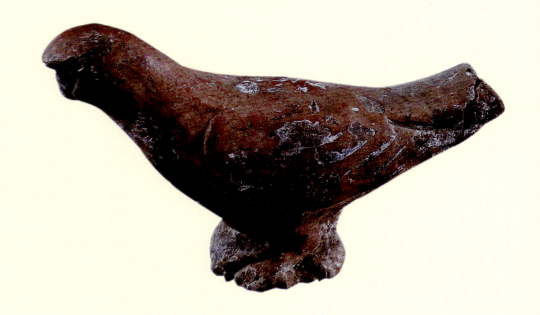

彩绘四神雕塑（朱雀）
元代，釉陶，锡林郭勒盟正蓝旗元上都遗址出土。

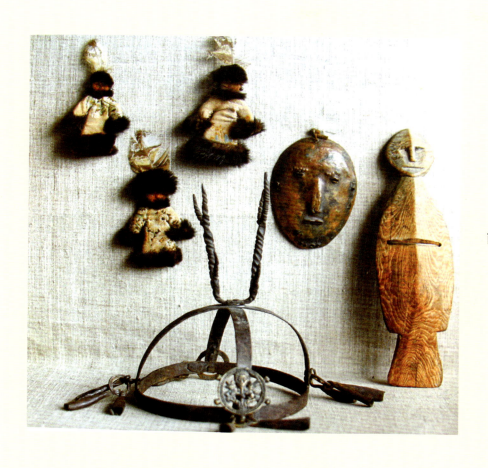

萨满的法器

16世纪，布里亚特（联合）博物馆藏。

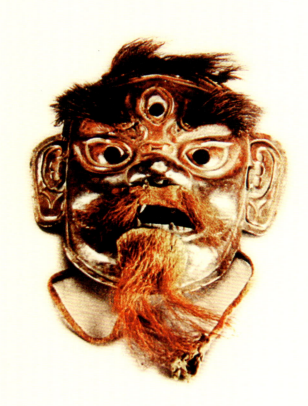

萨满面具

清代，铜，高22.3厘米、宽21厘米，内蒙古博物院藏。

金刚铃

清代，铜，高 16.21 厘米，内蒙古科尔沁博物馆藏。

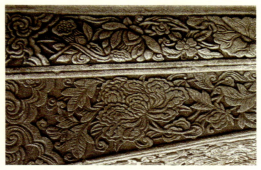

伊斯兰教墓顶石（局部）

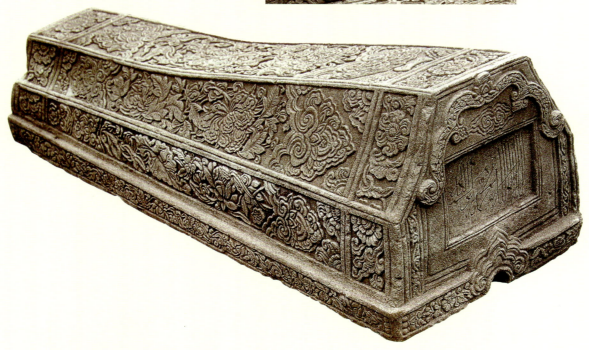

伊斯兰教墓顶石

高 53 厘米、长 150 厘米、宽 50 厘米，赤峰市宁城县出土。

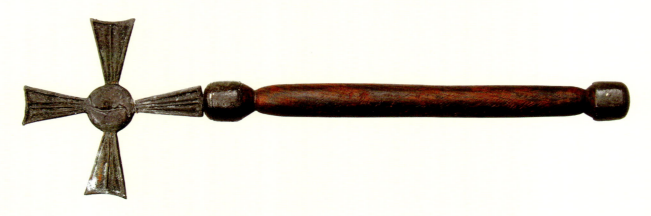

十字形铜杖头

元代，铜，长 15 厘米、宽 12 厘米，呼和浩特市征集。

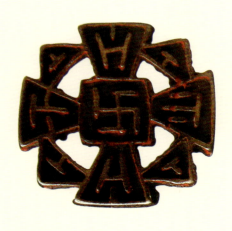
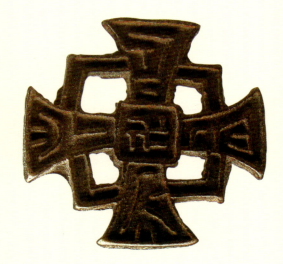

十字纹铜牌

元代，铜，长6厘米，鄂尔多斯市征集。

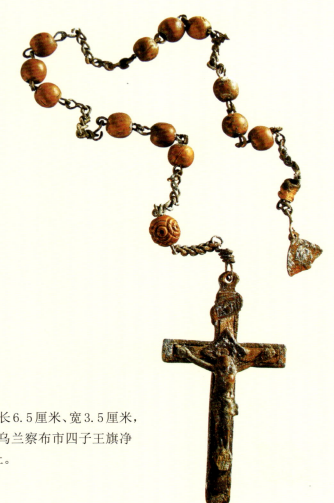

青铜带链十字架

元代，十字架长6.5厘米、宽3.5厘米，链长30.5厘米，乌兰察布市四子王旗净州路古城遗址出土。

海螺一组
　　内蒙古博物院藏。

骨干叮一组
　　内蒙古博物院藏。

小法号一组
内蒙古博物院藏。

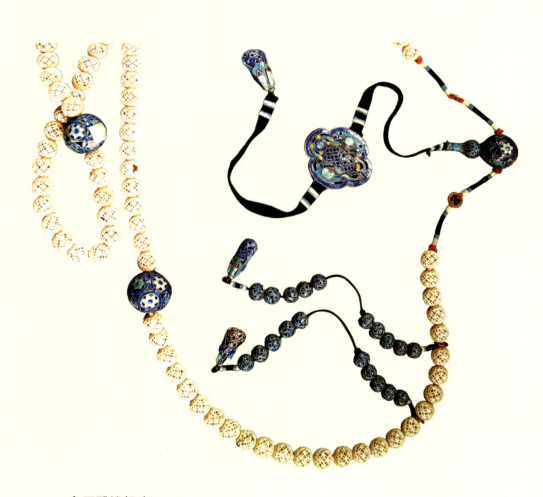

象牙雕镂朝珠
清代，象牙，通长 121 厘米，通辽市科尔沁右翼前旗郡王府遗物。

白伞菩萨坛神咒板

清代,长66.5厘米、宽66.5厘米、厚3厘米,内蒙古博物院藏。

蒙皮彩绘大威德金刚面木柄扁鼓

清代，木，高55.5厘米、鼓面直径36厘米、厚8厘米，呼和浩特市征集，内蒙古博物院藏。

马首神鞭

清代,木、铁,长 83.5 厘米,呼伦贝尔市陈巴尔虎旗征集,内蒙古博物院藏。

鸟羽式萨满服

清代,布、绸,衣长 145 厘米、通袖长 177 厘米,呼伦贝尔市陈巴尔虎旗征集,内蒙古博物院藏。

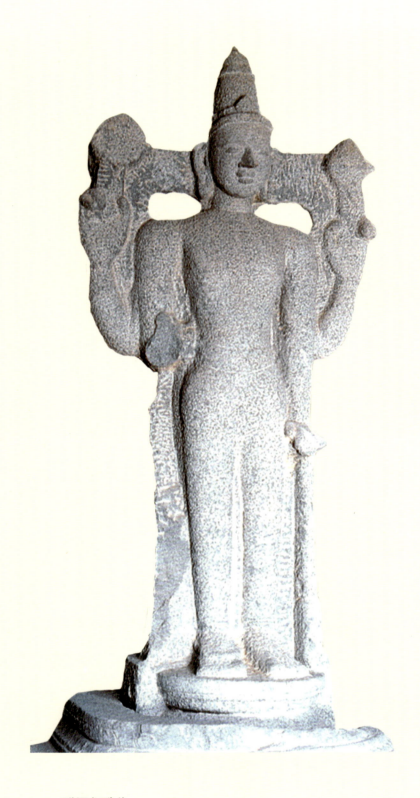

毗湿奴造像

石刻，高142厘米，福建省泉州海外交通史博物馆藏。

八、民间工艺雕塑

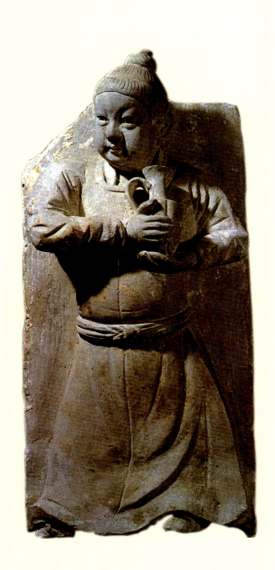

抱注子俑
　　陶塑，俑高 49 厘米，河南博物院藏。

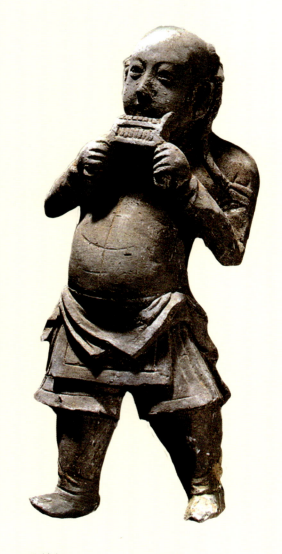

吹排箫俑
　　陶塑，俑高 38 厘米，河南博物院藏。

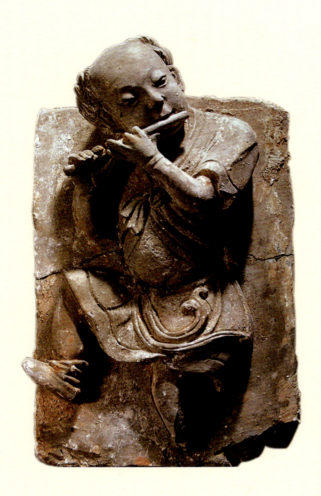

吹笛俑

陶塑，俑高 35 厘米，河南博物院藏。

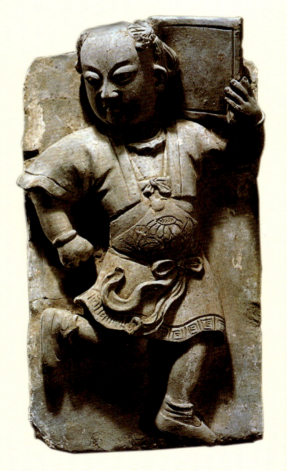

扛牌俑

陶塑，俑高 35 厘米，河南博物院藏。

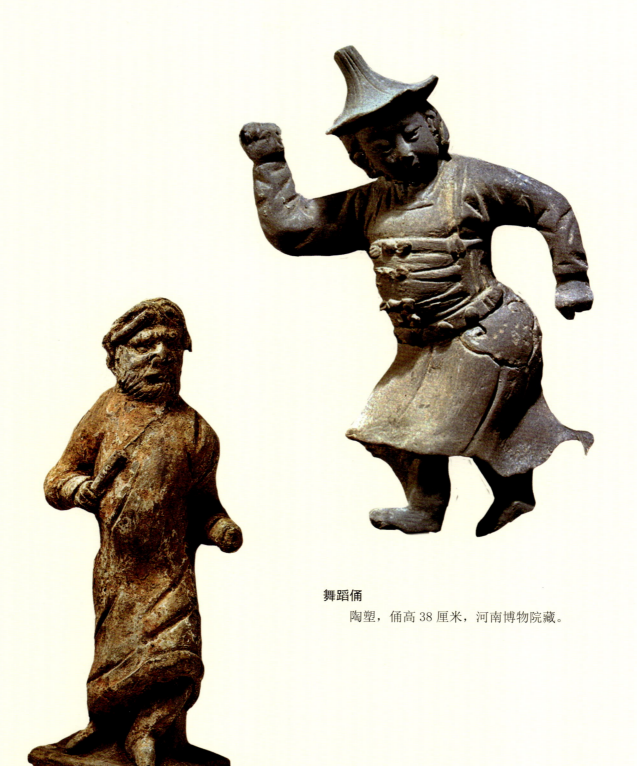

舞蹈俑

陶塑，俑高 38 厘米，河南博物院藏。

色目人俑

陶塑，俑高 31 厘米，山东博物馆藏。

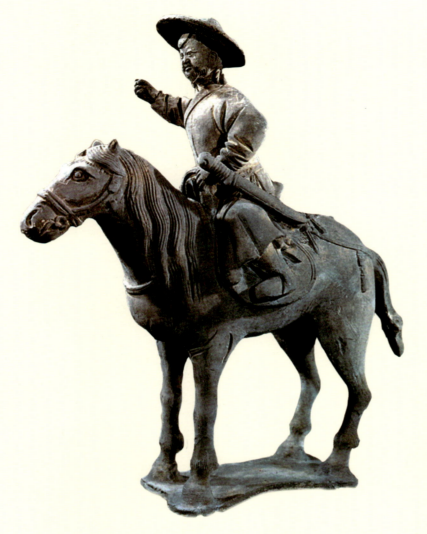

骑马男俑
 陶塑，俑高 45 厘米，陕西省西安市鄠邑区文化馆藏。

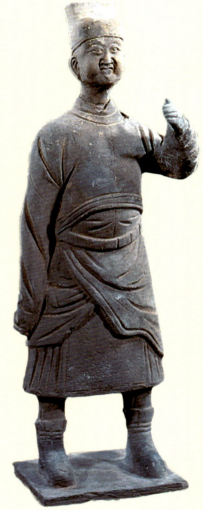

卫士俑
 陶塑，俑高 33 厘米，陕西省西安市鄠邑区文化馆藏。

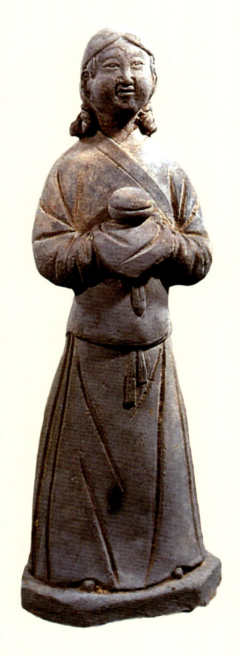

捧盒女侍俑

陶塑，俑高 30.4 厘米，陕西省西安市鄠邑区文化馆藏。

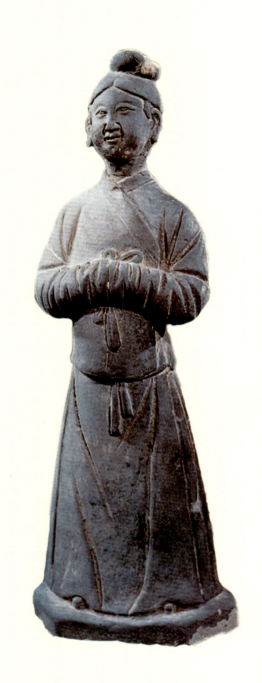

拱手女侍俑

陶塑，俑高 30.4 厘米，陕西省西安市鄠邑区文化馆藏。

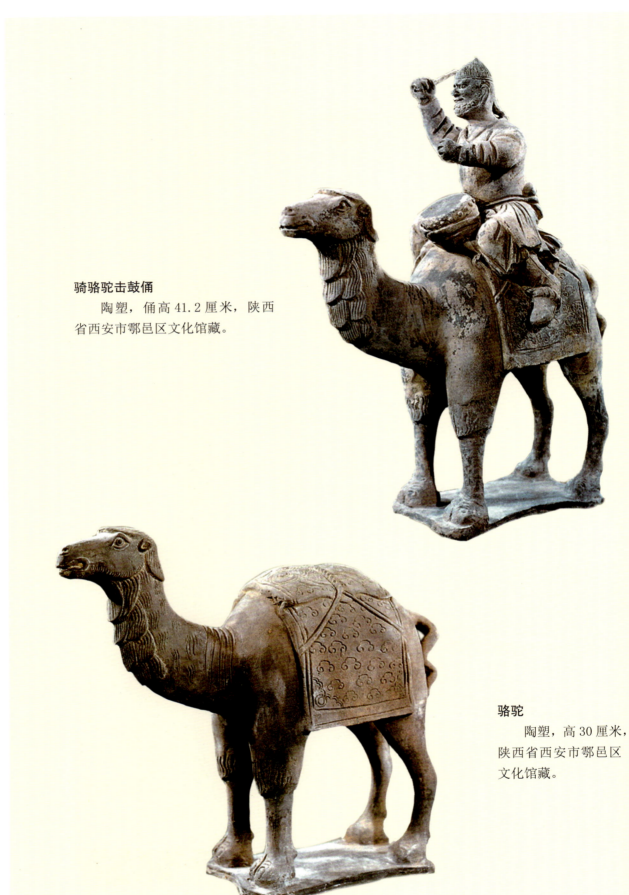

骑骆驼击鼓俑
陶塑，俑高 41.2 厘米，陕西省西安市鄠邑区文化馆藏。

骆驼
陶塑，高 30 厘米，陕西省西安市鄠邑区文化馆藏。

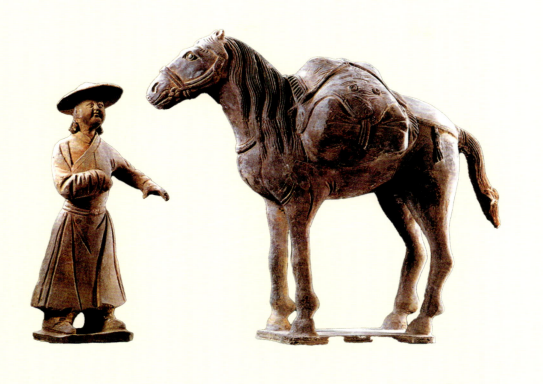

牵马俑
　　陶塑，马高 34 厘米、俑高 27 厘米，山西博物院藏。

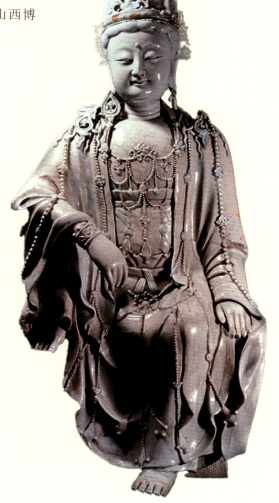

观音像
　　影青瓷，高 65 厘米，首都博物馆藏。

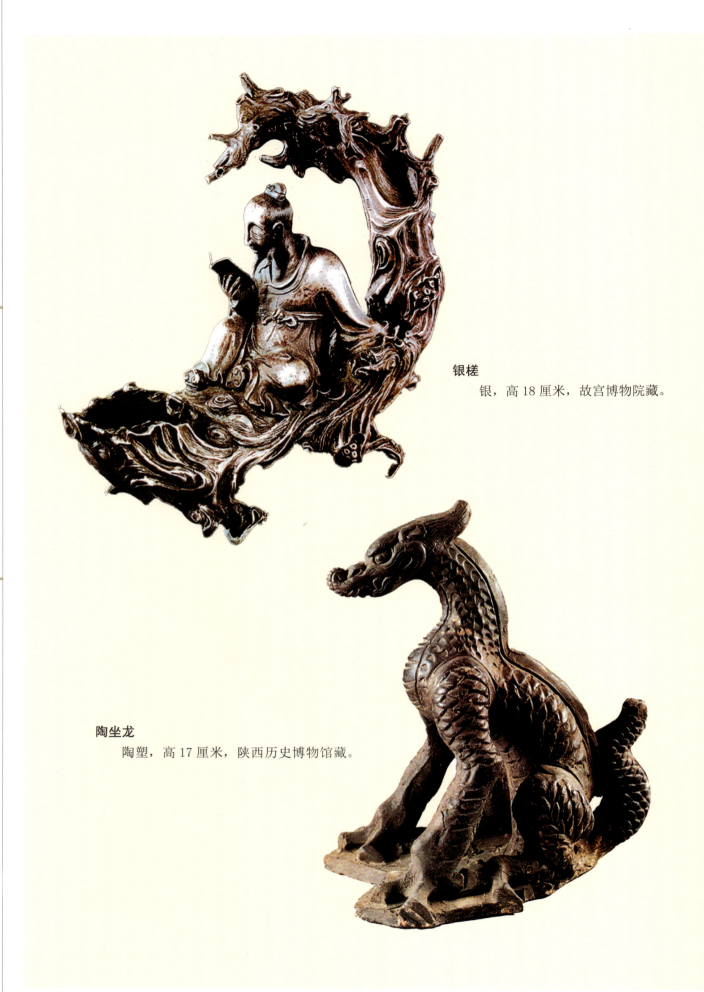

银槎
　　银，高 18 厘米，故宫博物院藏。

陶坐龙
　　陶塑，高 17 厘米，陕西历史博物馆藏。

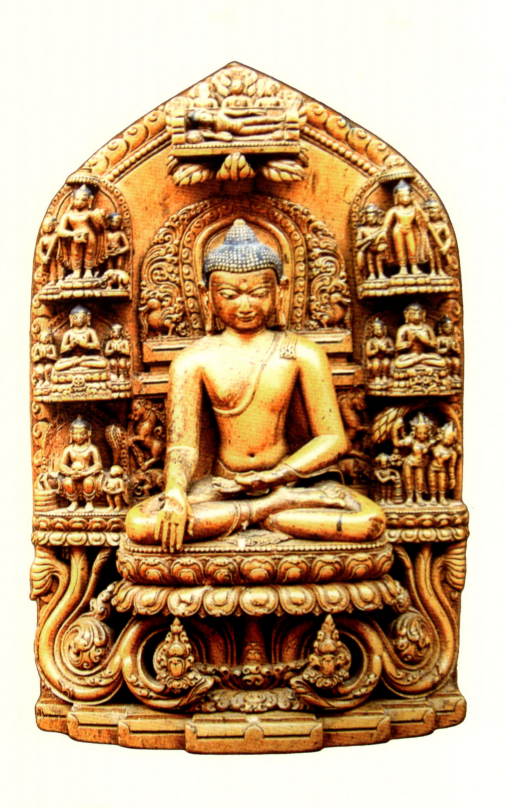

释迦牟尼佛像

　　元代，黄软玉，运用圆雕、半圆雕、高浮雕、镂空透雕等技法，高19.4厘米，位于西藏自治区山南市。

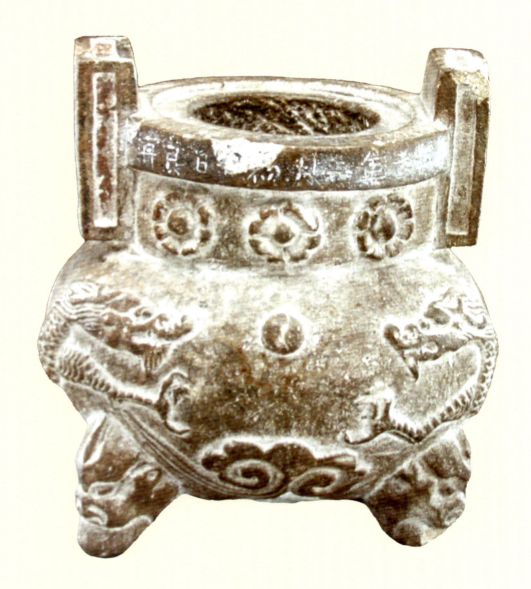

石香炉

元代，通高 16.5 厘米、口径 10.6 厘米、腹径 15.1 厘米，呼和浩特市和林格尔县征集，乌兰察布市博物馆藏。

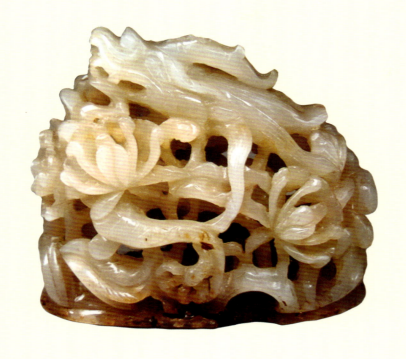

荷开行龙玉鼎（元代—明代）

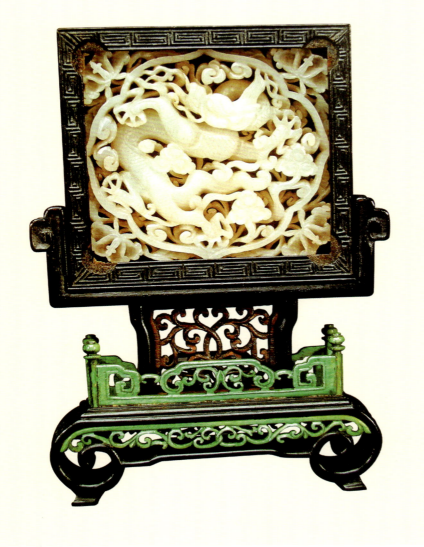

玉龙纹带版（附清代木座，元代）

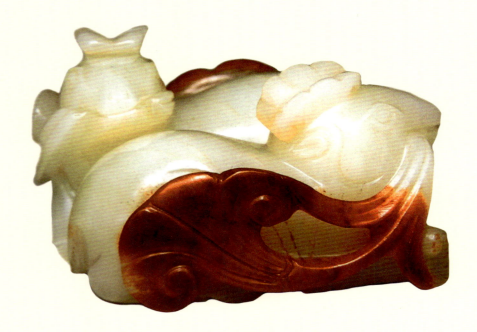

青玉双鹿（金代—元代）

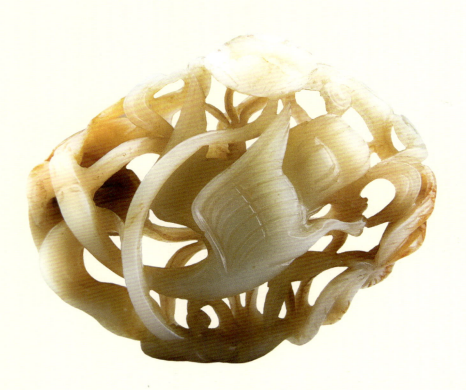

青玉"春水"饰件（元代—明初）

螭龙头玉带扣（上）

　　清代，玉，长9.5厘米、宽3.7厘米，原哲里木盟（今通辽市）文物店移交。

穿花螭龙纹玉带饰（下）

　　清代，玉，长9厘米、宽6.9厘米，原哲里木盟（今通辽市）文物店移交。

天鹅荷花纹玉带扣

元代，玉，长 10 厘米、宽 5 厘米，原哲里木盟（今通辽市）文物店移交。

蟠螭纹玉璧

清代，玉，直径6.6厘米、孔径1.5厘米、厚0.6厘米，原哲里木盟（今通辽市）文物店移交。

九、游艺玩具雕刻

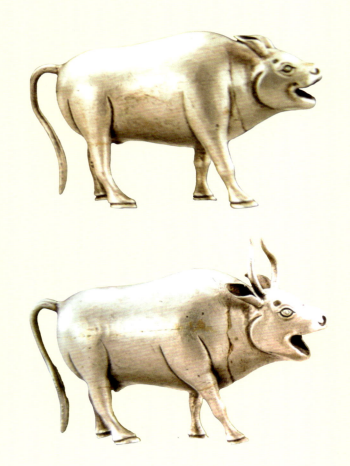

银牛

清代,银,高 7.5 厘米、长 11 厘米,内蒙古科尔沁博物馆藏。

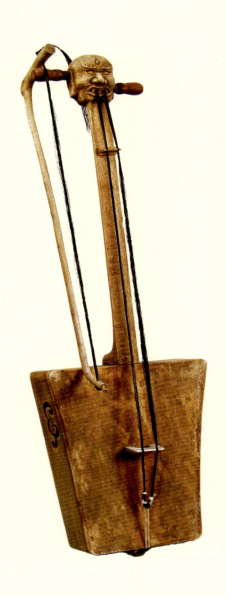

潮尔

现代仿制,木,高 82 厘米,内蒙古科尔沁博物馆藏。

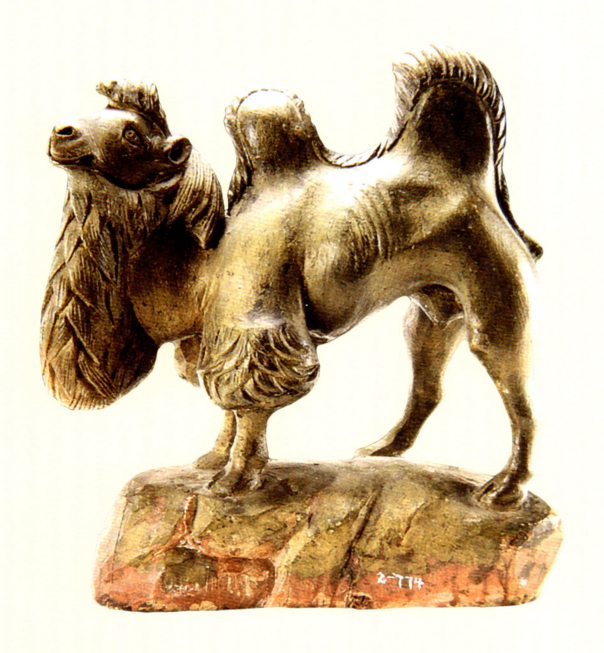

根雕骆驼
　　清代，木，高 32 厘米、长 28 厘米，内蒙古科尔沁博物馆藏。

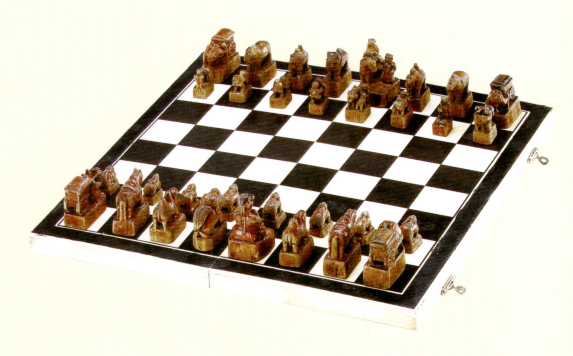

蒙古象棋
　　近现代，木，32枚，内蒙古科尔沁博物馆藏。

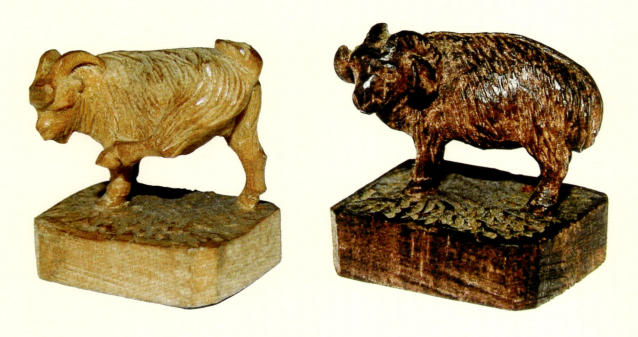

木雕蒙古象棋——卒

紫檀吉仁牌

清代,木,长12.5厘米、宽10厘米、高6厘米,内蒙古科尔沁博物馆藏。

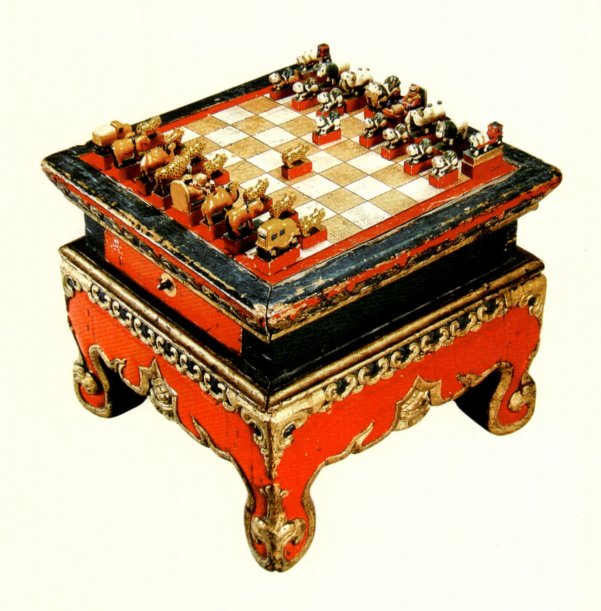

方桌式棋盘彩绘蒙古象棋

　　清代，木，单件高 2.5～4 厘米，棋桌高 28.5 厘米、长 32 厘米，内蒙古博物院藏。

第三篇 传承创新

传承创新

　　中国北方草原游牧民族文化是中华文化的重要组成部分，蒙古民族传统雕塑艺术全方位继承了北方草原游牧民族美术文化的传统，主要体现在艺术造型、审美意识等方面。蒙古地区既有原始的萨满教，又受外来宗教文化，尤其是佛教文化的影响；既有游牧民族传统的习俗，又受周边各文化，尤其是黄河流域汉文化的濡染。蒙古民族传统雕塑艺术因此具有独特的审美价值与风格。

　　我们认为，以马文化和游牧经济为特征的"原生态"，只是一种民族文化符号和人文直观形态，而文化则是根植于人们的意识深处，与每一个人的感知、思维方法息息相关，体现在每一个人的言行举止之中。雕塑艺术体现了优秀传统文化的传承、发展与融合、创新。

　　本篇展示的是中华人民共和国成立以后，尤其是改革开放之后，内蒙古本土雕塑家们的部分作品。尽管这些作品所用材料、技术及表现内容具有时代特征，但其最为突出的还是传承自传统艺术的审美品格。文化的传承与艺术的创新在这些作品上并存，体现出中华文明强大的生命力。

一、当代角骨雕刻

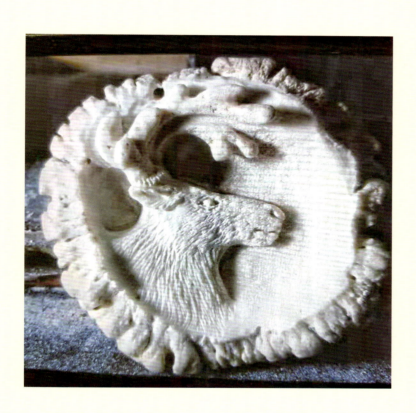

冬日
作　者：常志敏
材　质：驯鹿角骨
规　格：直径 7 厘米
年　代：2020

野猪首刀柄
作　者：常志敏
材　质：狍子角
规　格：兽首长 3.5 厘米、宽 2 厘米
年　代：2019

兽头把件

作　者：常志敏
材　质：驯鹿角骨
规　格：直径6厘米
年　代：2019

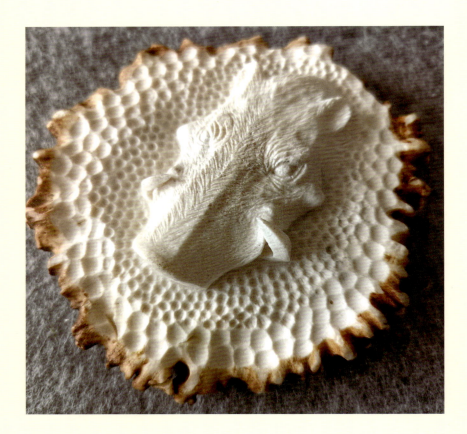

草原风情系列

作　者：侯宝鸿
材　质：牛角
规　格：21×7厘米

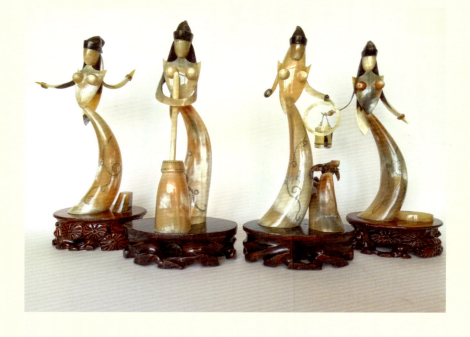

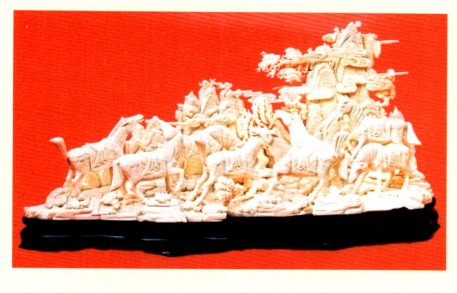

八骏

作　者：董秉毅
材　质：骆驼骨
规　格：65×30×20 厘米
年　代：1996

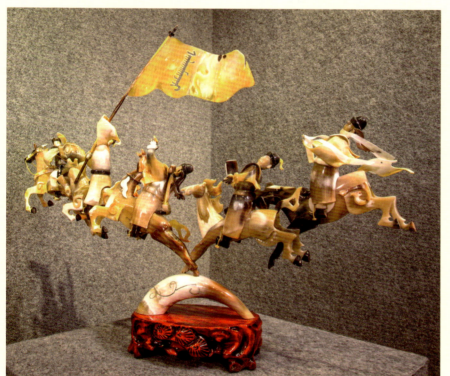

乌兰牧骑

作　者：安宇、侯宝鸿
材　质：牛角
规　格：52×47×12 厘米
年　代：2018

奔腾

作　者：安宇
材　质：牛骨
规　格：21×6 厘米
年　代：2012

多子多福

作　者：董秉毅
材　质：骆驼骨
规　格：95×40×20 厘米
年　代：2000

驯鹿
作　者：金钢
材　质：牛骨
规　格：10×15 厘米
年　代：2017

祭火
作　者：金钢
材　质：牛骨
规　格：高 28 厘米

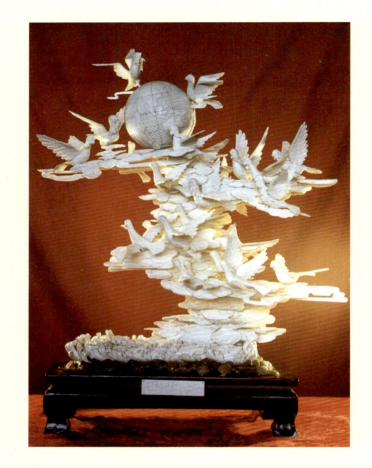

和平颂

作　者：董秉毅
材　质：骆驼骨
规　格：100×60×40 厘米
年　代：1996

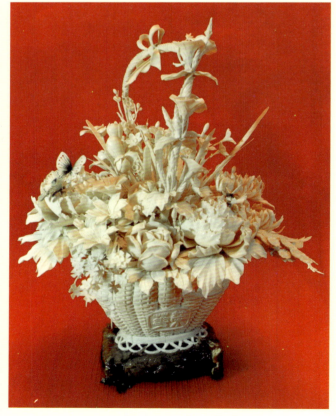

荣华富贵

作　者：董秉毅
材　质：骆驼骨
规　格：60×50×40 厘米
年　代：1988

小动物摆件
作　者：赫洪臣
材　质：牛角
规　格：3×5×1.4 厘米
年　代：2018

笔筒
作　者：赫洪臣
材　质：牛角
规　格：23×15×6 厘米
年　代：2018

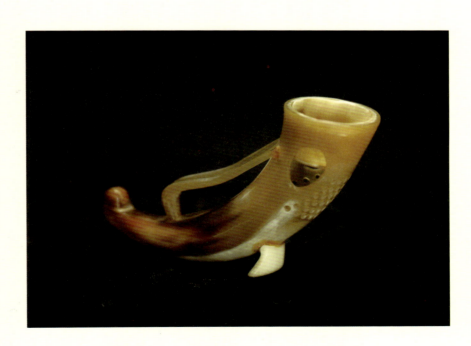

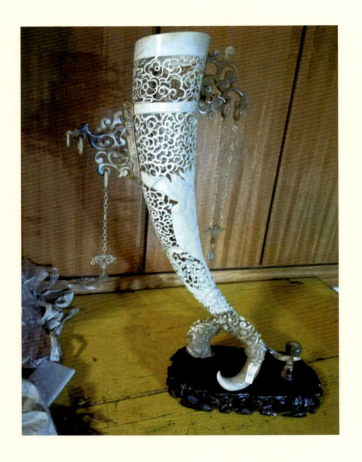

牛角杯
作　者：赫洪臣
材　质：牛角
规　格：32×15×6 厘米
年　代：2019

摆件
作　者：赫洪臣
材　质：水牛角
规　格：26×13×4.5 厘米
年　代：2018

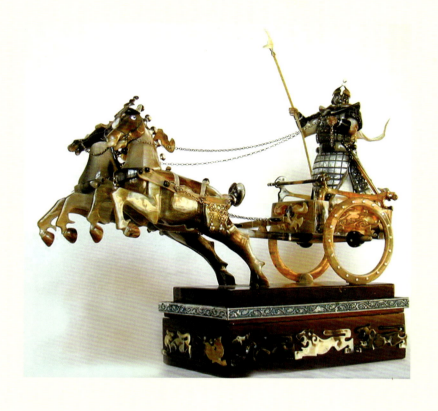

兵车行
作　者：訾云程
材　质：牛角
规　格：34×38×12 厘米
年　代：1997

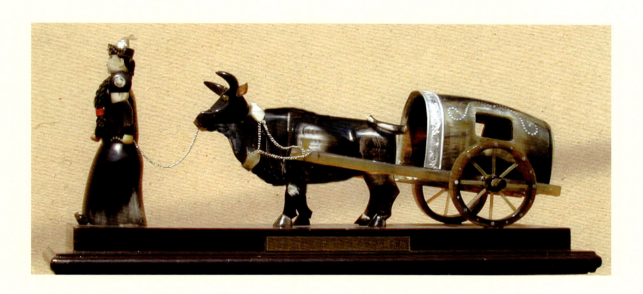

勒勒车
作　者：訾云程
材　质：牛角
规　格：24×12×8 厘米
年　代：2003

纳喜

作　者：侯宝鸿
材　质：牛角
规　格：高22厘米
年　代：2018

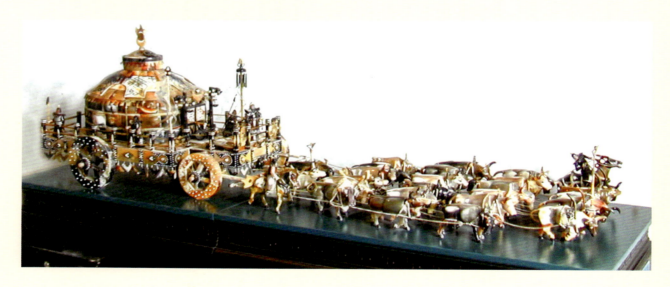

成吉思汗行宫车

作　者：訾云程
材　质：牛角
规　格：180×60×28厘米
年　代：1996

群仙祝寿对瓶

作　者：刘林阁

材　质：猛犸象牙

规　格：瓶高 42 厘米

　　　　瓶身直径 12.5 厘米

年　代：2008

荷塘情趣

作　者：张冬岩

材　质：猛犸象牙

规　格：5.7×3.2×9.4 厘米

年　代：2020

古松高士
作　者：包英志
材　质：象牙
规　格：2.6×2.6×7.6厘米
年　代：2000

二、当代木雕刻

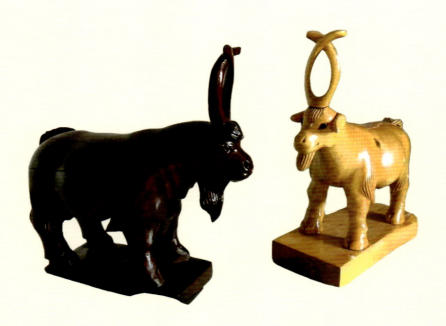

乌珠穆沁公山羊和公绵羊

作　者：达·巴达日呼
材　质：桦木
规　格：6.5×7×4 厘米
年　代：2018

乌珠穆沁花马

作　者：达·巴达日呼
规　格：18×21×7 厘米
年　代：2018

奔跑的乌珠穆沁种公马
作　者：达·巴达日呼
规　格：18×21×7 厘米
年　代：2018

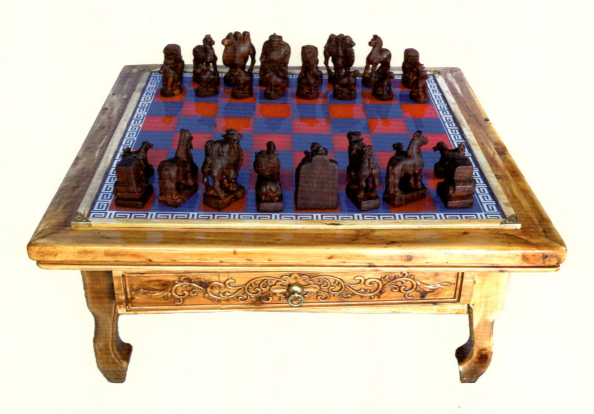

蒙古象棋
作　者：达·巴达日呼
材　质：红檀香木（象棋）、白檀香木（棋盘）
规　格：88×88×50 厘米（棋盘）
年　代：2020

蒙古马文化经典

作　者：高·哈斯巴干
材　质：楸木
规　格：高 2 米、宽 7 米
年　代：2011—2018

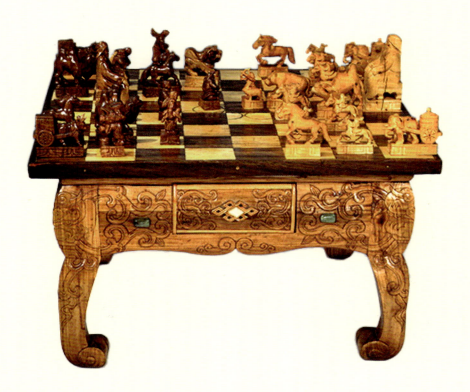

蒙古象棋

作　者：高·哈斯巴干
材　质：枣树
规　格：高 30 厘米、宽 50 厘米
年　代：2007—2008

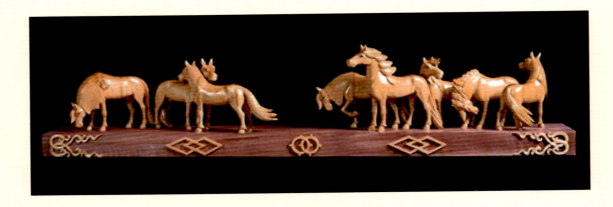

蒙古八骏马

作　者：高·哈斯巴干
规　格：高 35 厘米、长 100 厘米
年　代：2015—2016

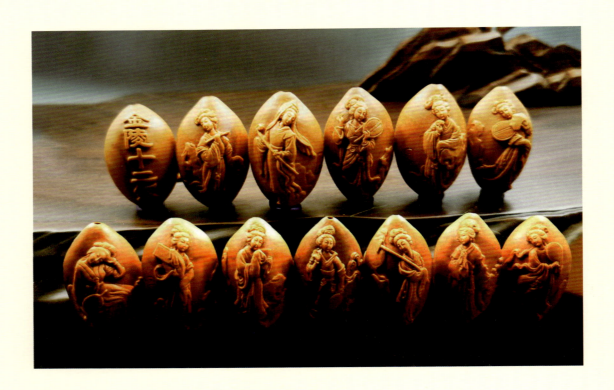

金陵十二钗

作　者：刘辉
材　质：橄榄核
规　格：直径 15.4 厘米
年　代：2019

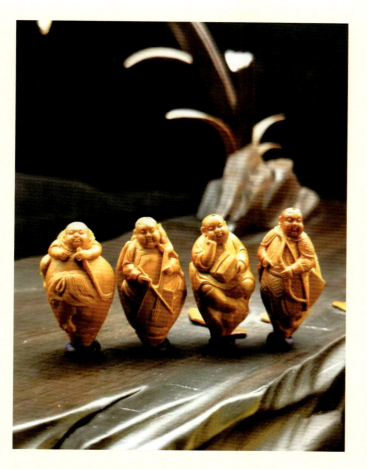

梦草原
作　者：刘辉
材　质：橄榄核
规　格：直径 8 厘米
年　代：2018

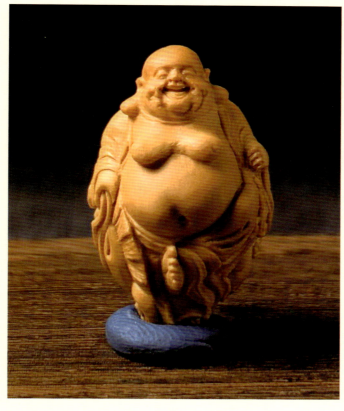

弥勒佛
作　者：王德强
材　质：橄榄核
规　格：直径 2.2 厘米
年　代：2021

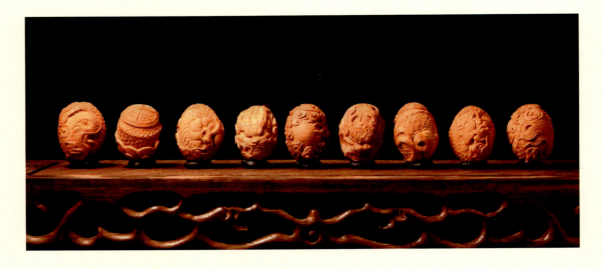

双龙戏珠
作　者：王德强
材　质：橄榄核
规　格：18 厘米
年　代：2011

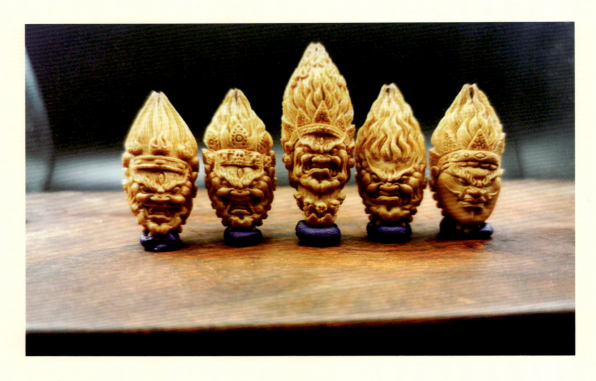

不动明王
作　者：董柏双
材　质：橄榄核
规　格：直径 11 厘米
年　代：2021

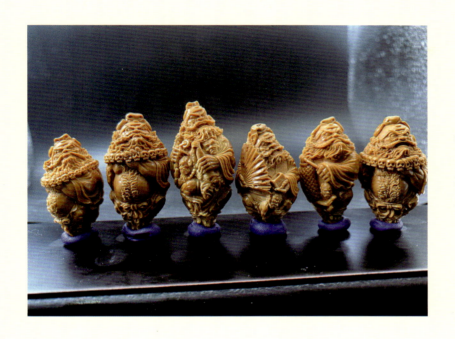

钟馗猎鬼

作　者：于默然
材　质：橄榄核
规　格：直径 13.2 厘米
年　代：2021

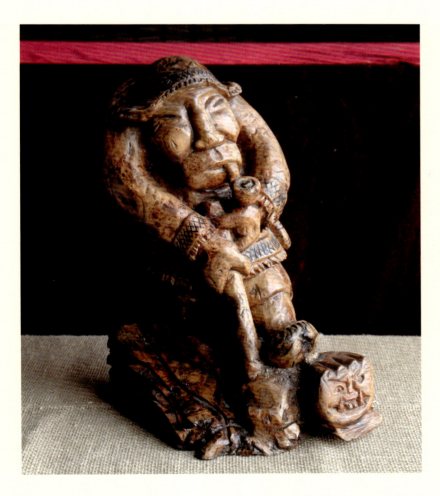

战芒盖

作　者：郭春良
规　格：40×30×28 厘米
年　代：2016

木库莲传说
作　者：郭春良
规　格：43×29×28 厘米
年　代：2016

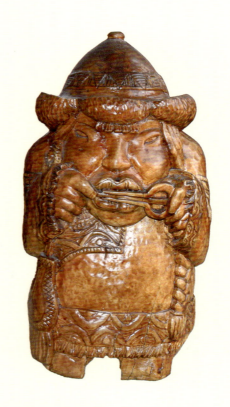

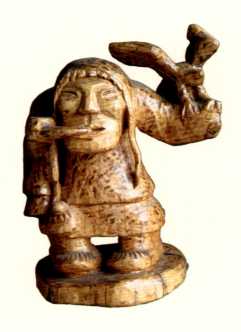
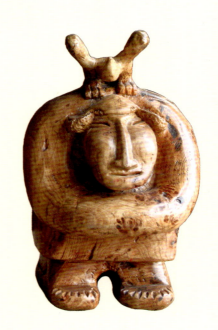

猎人
作　者：郭春良
规　格：38×21×21 厘米
年　代：2016

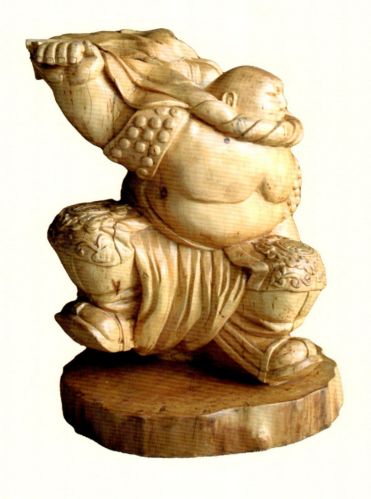

那达慕

作　者：郭春良

规　格：16×12×8 厘米

年　代：2016

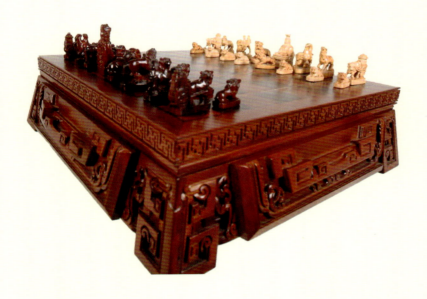

蒙古象棋

作　者：敖日布道尔吉

材　质：檀香木、黄杨木、
　　　　墨西哥花梨木、
　　　　崖柏木等

规　格：棋盘 55×55×13 厘米
　　　　棋子高 2～5.5 厘米

年　代：2020—2021

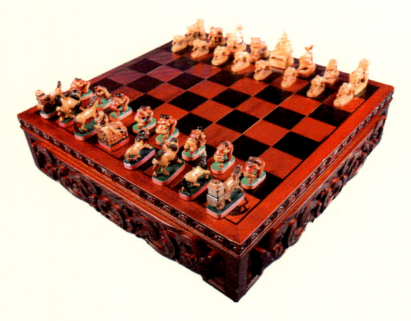

蒙古象棋
　作　者：敖日布道尔吉
　材　质：檀香木、黄杨木、墨西哥花梨木、崖柏木等
　规　格：棋盘 55×55×13 厘米
　　　　　棋子高 2～5.5 厘米
　年　代：2020—2021

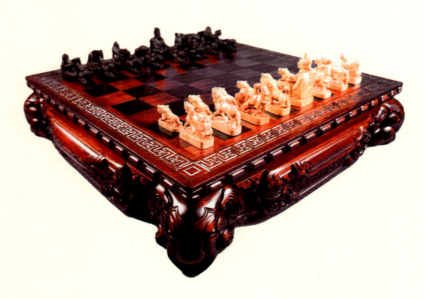

蒙古象棋
　作　者：敖日布道尔吉
　材　质：檀香木、黄杨木、墨西哥花梨木、崖柏木等
　规　格：棋盘 55×55×13 厘米
　　　　　棋子高 2～5.5 厘米
　年　代：2020—2021

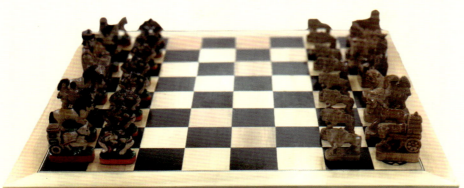

蒙古象棋

作　者：敖日布道尔吉

材　质：檀香木、黄杨木、墨西哥花梨木、崖柏木等

规　格：棋盘 55×55×13 厘米

　　　　棋子高 2～5.5 厘米

年　代：2020—2021

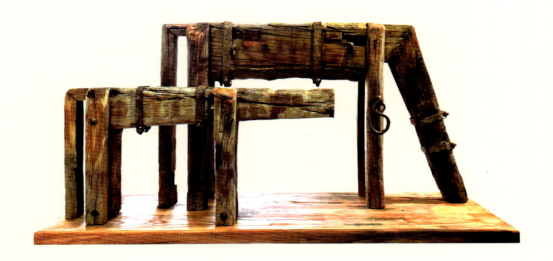

母与子

作　者：金钢

规　格：140×7×45 厘米

年　代：2017

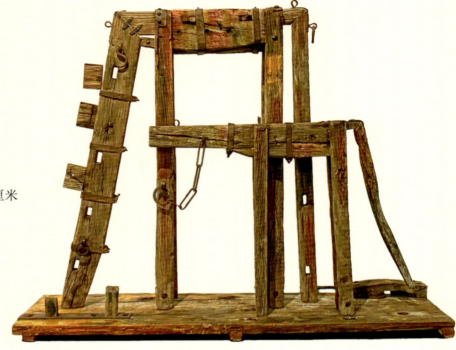

马系列——母子
作　者：金钢
规　格：180×16×60 厘米
年　代：2018—2019

马系列——本原
作　者：金钢
规　格：130×50×80 厘米
年　代：2017

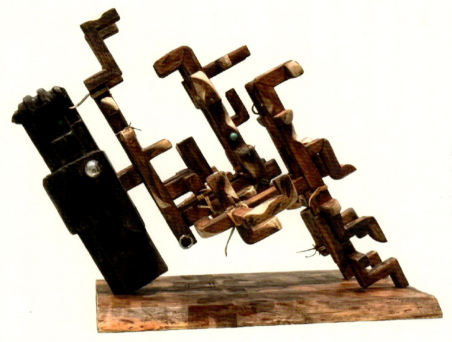

鹿系列——天边
作　者：金钢
规　格：80×40×65 厘米
年　代：2018

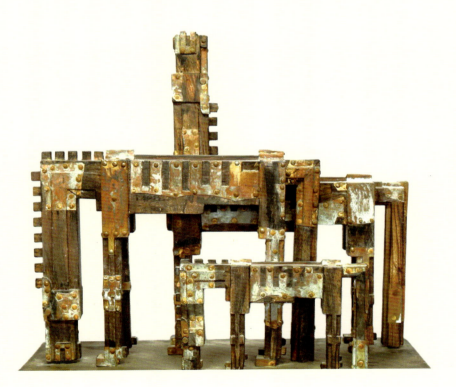

父亲的草原母亲的河
作　者：金钢
规　格：90×30×80 厘米
年　代：2012

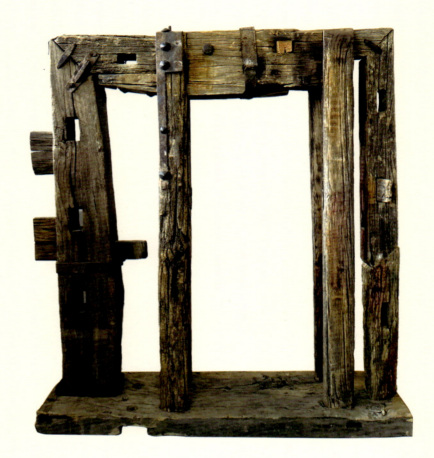

马系列——孤独
作　者：金钢
规　格：100×350×145 厘米
年　代：2017

骆驼
作　者：乌日根毕力格
规　格：15×5×12 厘米
年　代：2003

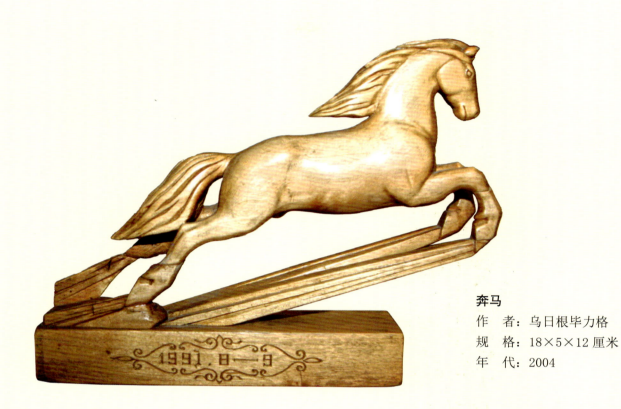

奔马

作　者：乌日根毕力格
规　格：18×5×12 厘米
年　代：2004

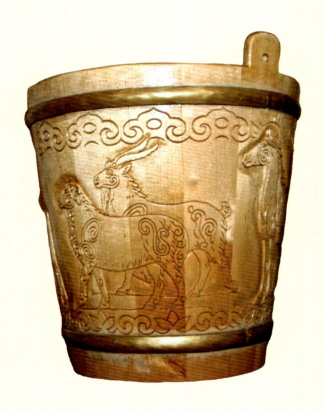

奶桶

作　者：乌日根毕力格
规　格：高 22 厘米
年　代：2003

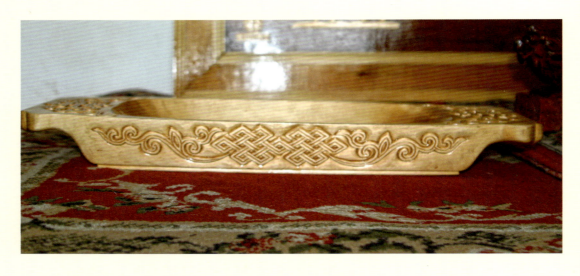

奶食托盘
作　者：乌日根毕力格
规　格：35×7×18 厘米
年　代：2002

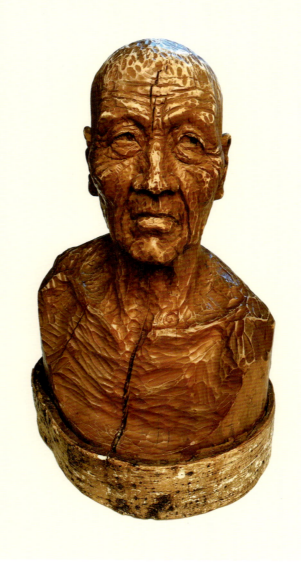

父亲
作　者：胡格吉夫
材　质：桦木
年　代：1997 年

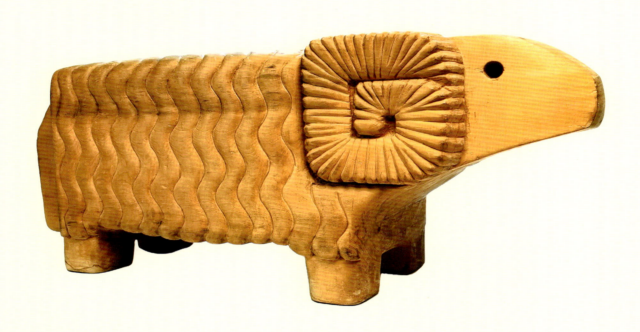

羯羊

作　者：胡格吉夫
材　质：山杨木
规　格：60×35 厘米
年　代：2005

三、当代陶瓷雕塑

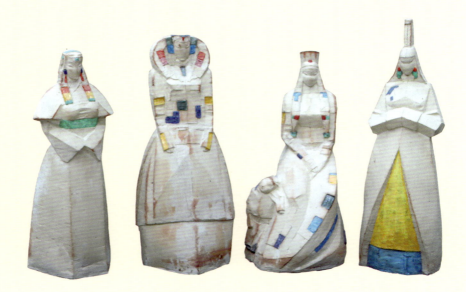

宫装仕女群像
作　者：王永利
材　质：陶
规　格：高60厘米、长160厘米（组）
年　代：2017

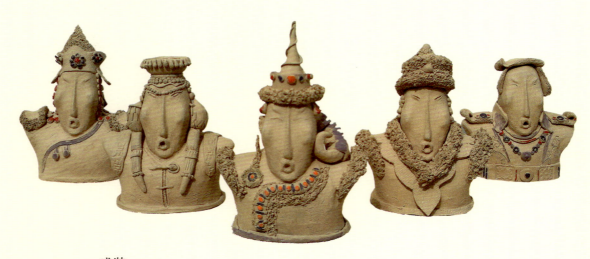

盛装
作　者：闫占军
材　质：粗陶
规　格：48×16×15厘米（组）
年　代：2016

遐

作　者：卜晓灿
材　质：粗陶
规　格：高 42 厘米
年　代：2014

寐

作　者：卜晓灿
材　质：陶
规　格：高 38 厘米
年　代：2014

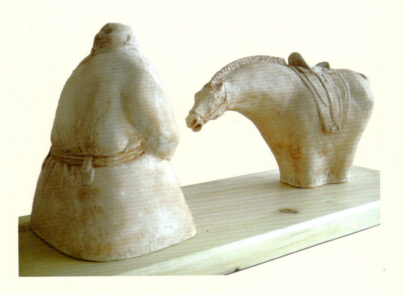

暮归
作　者：赵憨
材　质：陶
规　格：长45厘米、高28厘米
年　代：2012

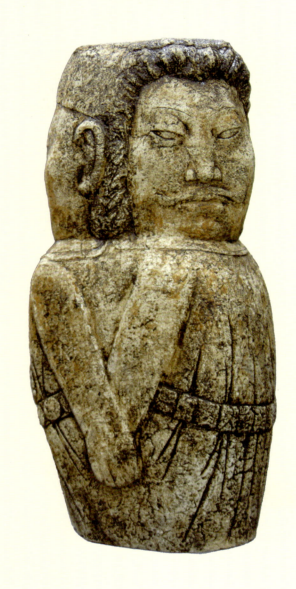

石人
作　者：杜俊平
材　质：粗陶
规　格：56×30厘米
年　代：2006

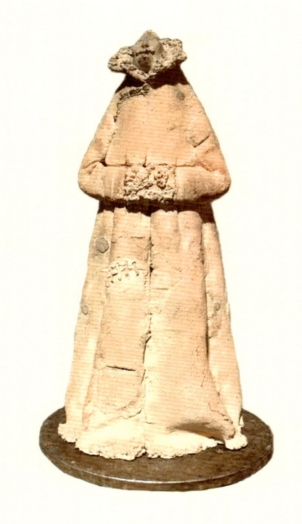

阿爸
作　者：金钢
材　质：粗陶
规　格：高 36 厘米
年　代：2018

鸡冠壶
作　者：李泽华
材　质：瓷
规　格：高 25 厘米、宽 15 厘米
年　代：2017

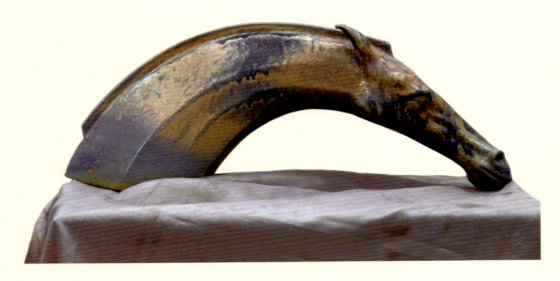

龙马精神
作　者：刘立杰
材　质：陶瓷
规　格：长35厘米、高15厘米
年　代：2020

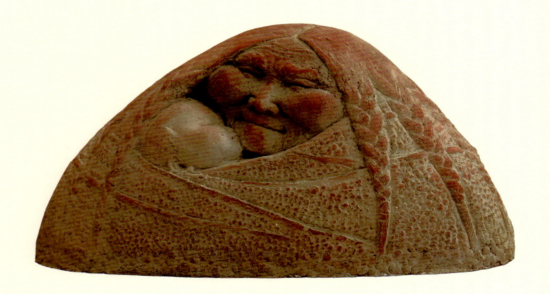

暖
作　者：陈拴柱
材　质：陶
规　格：57×33×46厘米
年　代：2018

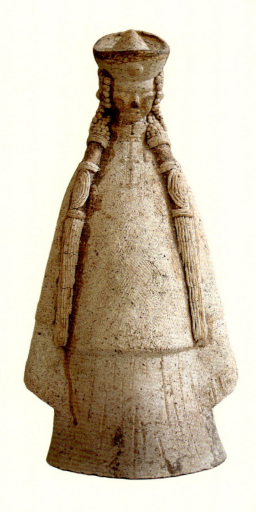

新娘系列之一
作　　者：达布
材　　质：粗陶
规　　格：高 38 厘米
年　　代：2007

新娘系列之二
作　　者：达布
材　　质：粗陶
规　　格：高 39 厘米
年　　代：2007

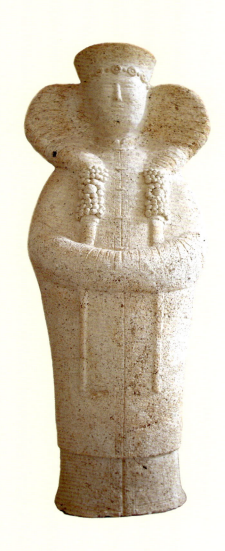

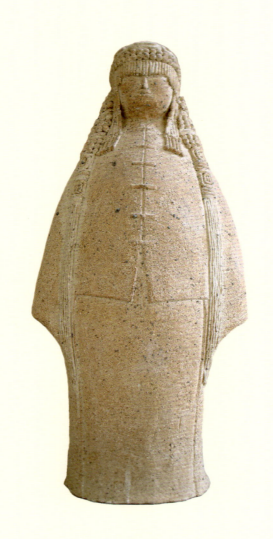

新娘系列之三
作　者：达布
材　质：粗陶
规　格：高 38 厘米
年　代：2007

新娘系列之四
作　者：达布
材　质：粗陶
规　格：高 45 厘米
年　代：2007

彩虹

作　者：牛瑜
材　质：陶
规　格：26×26×20 厘米
年　代：2012

喜娃

作　者：牛瑜
材　质：陶
规　格：宽 40 厘米、高 30 厘米
年　代：2013

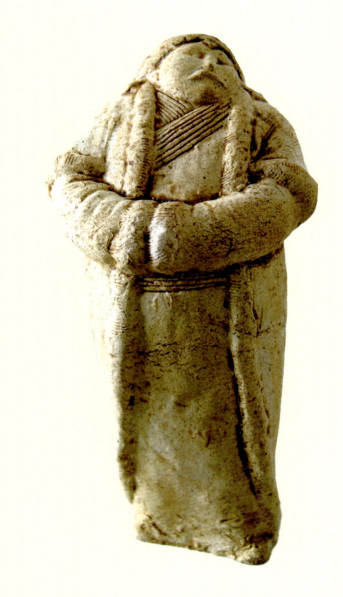

逍遥
作　者：温都苏
材　质：粗陶
规　格：高 14.6 厘米
年　代：2004

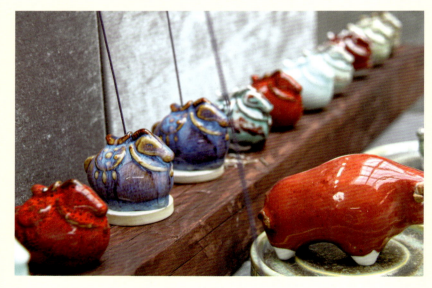

迷你小马
作　者：侯洪志
材　质：瓷
规　格：6.5×4×5 厘米
年　代：2015

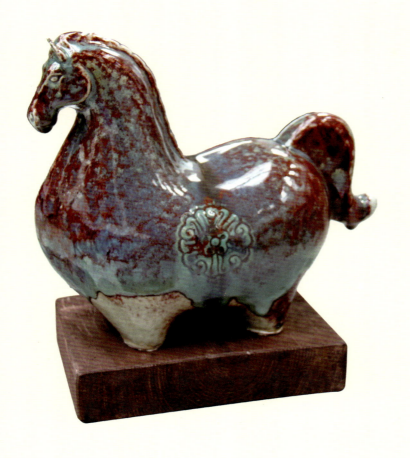

马
作　者：侯洪志
材　质：瓷
规　格：28×15×24 厘米
年　代：2015

陶瓷绣片瓶之一
作　者：付一楠
材　质：陶瓷综合材料
规　格：高 20 厘米、宽 20 厘米
年　代：2020

陶瓷绣片瓶之二

作　者：付一楠

材　质：陶瓷综合材料

规　格：高 28 厘米、宽 13 厘米

年　代：2020

陶瓷绣片瓶之三

作　者：付一楠

材　质：陶瓷综合材料

规　格：高 23 厘米、宽 13 厘米

年　代：2020

陶瓷绣片瓶之四
作　者：付一楠
材　质：陶瓷综合材料
规　格：高25厘米、宽13厘米
年　代：2020

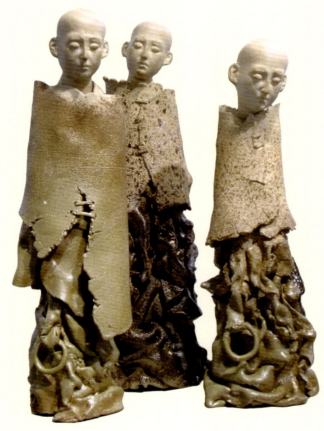

渐行
作　者：李斌
材　质：粗陶
规　格：高40厘米（单件）
年　代：2015

唱支山歌给党听
作　者：刘冠英
材　质：粗陶
规　格：长 76 厘米、高 25 厘米（组）
年　代：2020

情歌
作　者：齐立文
材　质：陶
规　格：高 20 厘米、宽 16 厘米
年　代：2014

说唱

作　者：齐立文

材　质：陶

规　格：高 18 厘米、宽 15 厘米

年　代：2014

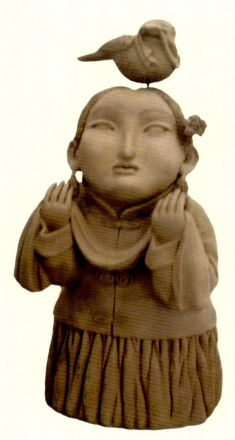

远方的歌

作　者：齐立文

材　质：陶

规　格：高 18 厘米、宽 12 厘米

年　代：2014

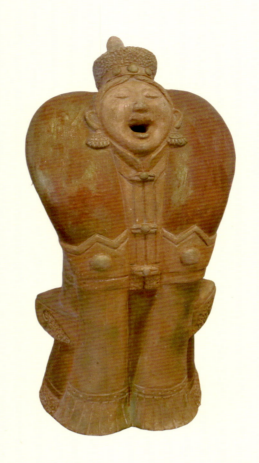

长调

作　者：齐立文
材　质：陶
规　格：高 18 厘米、宽 13 厘米
年　代：2014

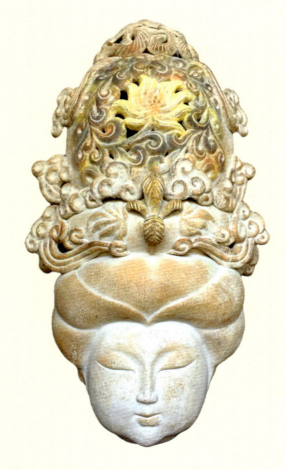

唐韵

作　者：周晓宏
材　质：粗陶
规　格：25×34×57 厘米
年　代：2014

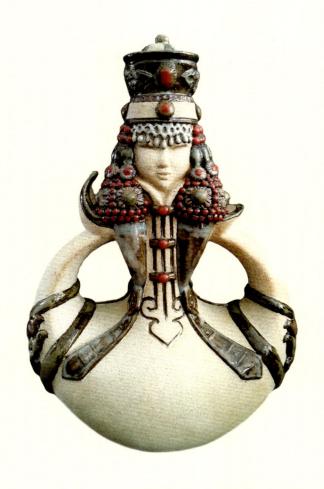

盛装

作　者：周晓红
材　质：粗陶
规　格：20×8×29 厘米
年　代：2014

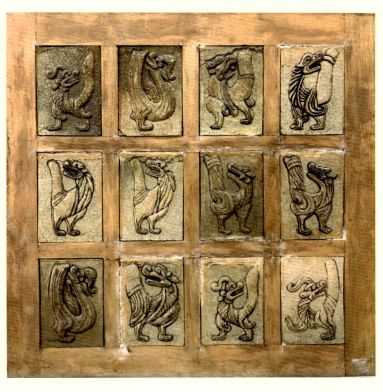

瑞兽

作　者：赵俊卿
材　质：粗陶、木
规　格：107×107 厘米
年　代：2012

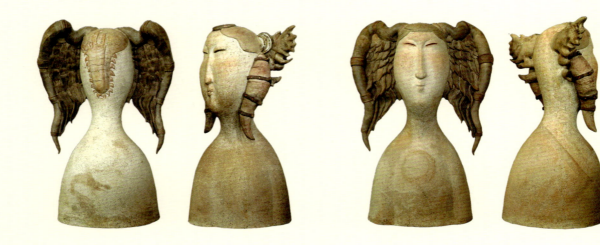

传说
作　者：张志龙
材　质：粗陶
规　格：67×40×33 厘米、68×44×35 厘米
年　代：2014

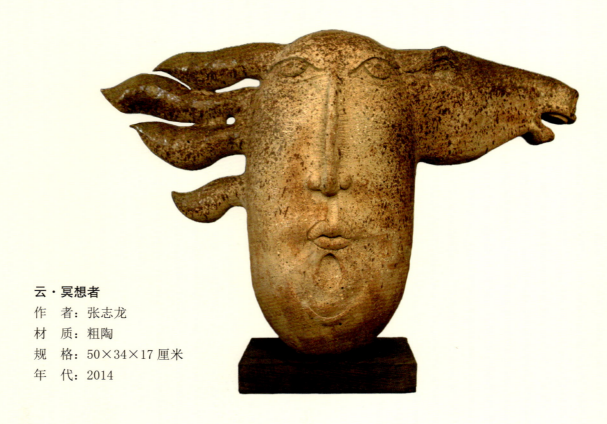

云·冥想者
作　者：张志龙
材　质：粗陶
规　格：50×34×17 厘米
年　代：2014

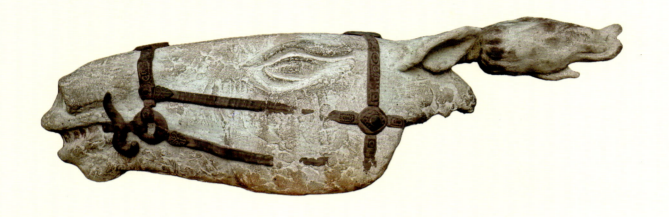

辽·追风
作　者：张志龙
材　质：粗陶
规　格：80×35×40 厘米
年　代：2014

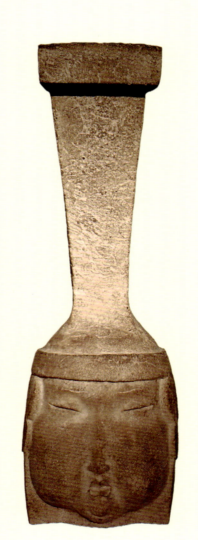

哈屯
作　者：张志龙
材　质：粗陶
规　格：70×27×25 厘米
年　代：2014

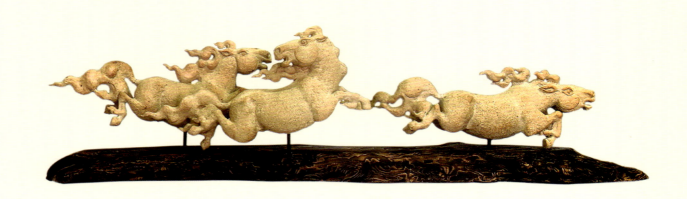

砥砺前行
作　　者：张志龙
材　　质：粗陶
规　　格：126×24×33 厘米
年　　代：2014

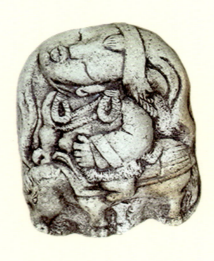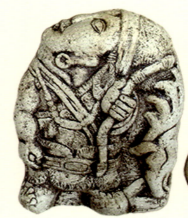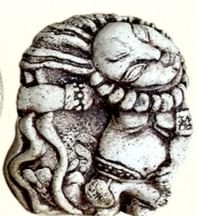

技
作　　者：孙志超
材　　质：粗陶
规　　格：14.5～8 厘米（单件）
年　　代：2015

蒙古丽人
作　者：孙志超
材　质：粗陶
规　格：高 18 ～ 21.5 厘米
年　代：2015

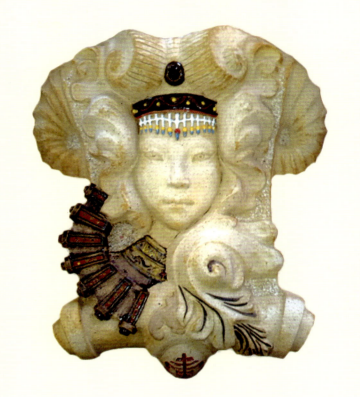

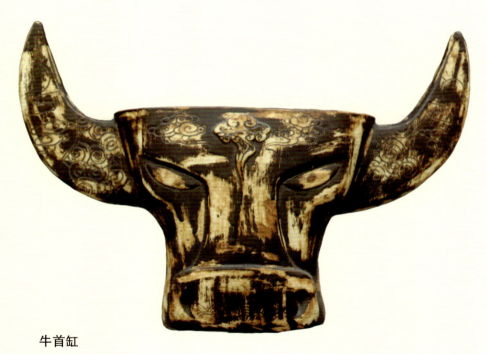

牛首缸
作　者：曲建
材　质：陶
规　格：高 45 厘米、宽 60 厘米
年　代：2010

"妆"系列作品
作　者：李佳
材　质：陶
规　格：40×70×10 厘米
年　代：2019

霞光
作　者：吴萨楚日拉图
材　质：陶
规　格：50×20×20 厘米
年　代：2017

等待
作　者：吴萨楚日拉图
材　质：陶
规　格：40×20×10 厘米
年　代：2015

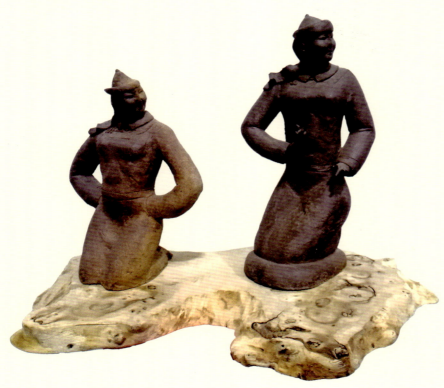

看草原
作　者：吴萨楚日拉图
材　质：陶
规　格：20×30×25 厘米
年　代：2015

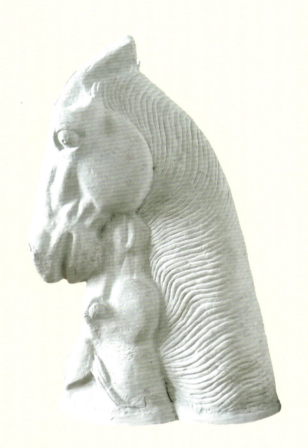

母与子

作　者：吴萨楚日拉图
材　质：陶
规　格：50×20×10 厘米
年　代：2011

星空

作　者：石宏
材　质：瓷
规　格：52×35×11 厘米
年　代：2016

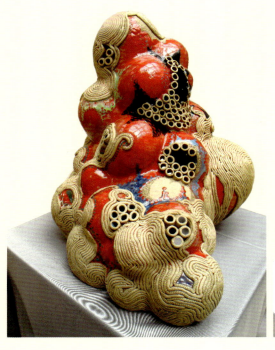
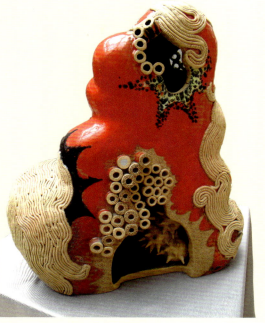

窑的畅想

作　者：石宏
材　质：瓷
规　格：48×47×50 厘米
年　代：2012

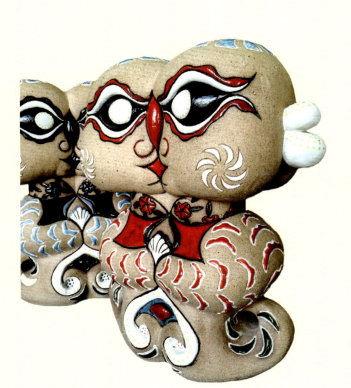

童子

作　者：石宏
材　质：陶
规　格：33×27×14 厘米
年　代：2016

美丽的羊角
作　者：石宏
材　质：陶
规　格：48×47×50 厘米
年　代：2012

四、当代金属錾刻

金樽宝龙香薰
作　者：何军
材　质：铜、各种天然宝石
规　格：30×13 厘米
年　代：2018

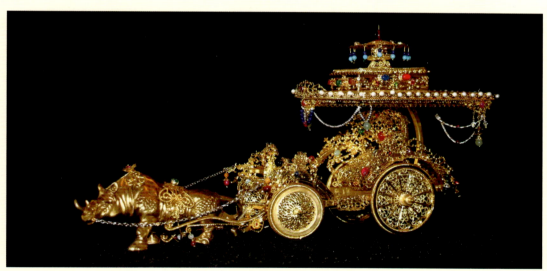

吉兽华车
作　者：何军
材　质：铜、银、天然宝石
规　格：30×13 厘米
年　代：2003

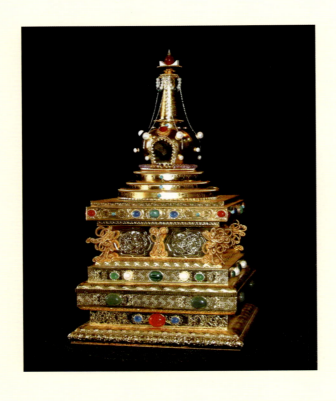

金刚佛塔
作　者：何军
材　质：不锈钢、金、宝石
规　格：36×24 厘米
年　代：1997

一鸣惊人（蝉）
作　者：何军
材　质：银、金、宝石
规　格：4.2×1.8 厘米
年　代：2020

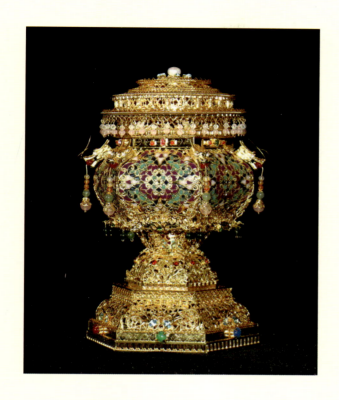

金灵飞龙香薰炉
作　者：何军
材　质：铜、宝石
规　格：24×12 厘米
年　代：2009

百财国安
作　者：何军
材　质：铜
规　格：19×5 厘米
年　代：2018

扬眉吐气系列
作　　者：武权
材　　质：金属、毛皮等
规　　格：41.5×41.5 厘米
年　　代：2016

草原国门
作　　者：杨曦浩
材　　质：锻铜
规　　格：800×640 厘米
年　　代：2014

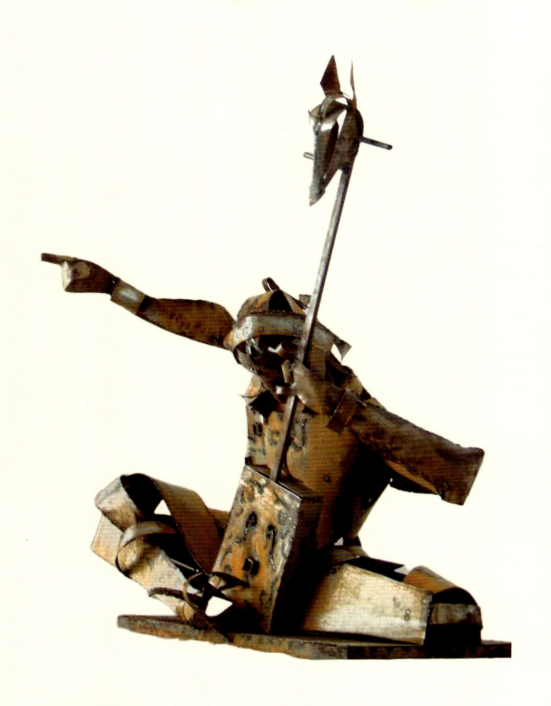

古老的传说

作　者：查娜
材　质：铁板
规　格：120×60×140 厘米
年　代：2003

五、当代玉石雕刻

《心经》（瑞兽印纽·微刻）

作　者：包英志
材　质：巴林石
规　格：3.2×3.2×10 厘米
制作手法：圆雕、镂雕
年　代：2000

驼龙五联章

作　者：刘林阁
材　质：巴林石
规　格：45×29×26 厘米
制作手法：圆雕、镂雕
年　代：2002

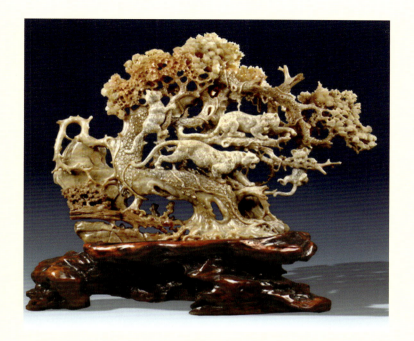

家园

作　者：屈伟广
材　质：巴林石
规　格：60×60×19 厘米
年　代：2009

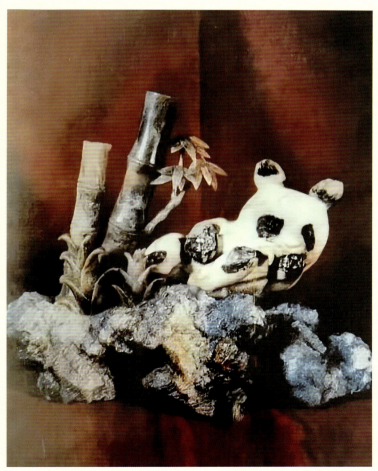

熊猫

作　者：李矛矛
材　质：巴林石
规　格：30×30×15 厘米
年　代：1982

驯马

作　者：李矛矛
材　质：巴林石
规　格：76×50×20 厘米
制作手法：圆雕
年　代：1980

纵横

作　者：贾剑波
材　质：巴林红花冻石
规　格：27×21×22 厘米
制作手法：镂雕
年　代：2020

古韵沉香

作　者：侯建军
材　质：巴林冻石
规　格：23×18×8 厘米
制作手法：薄雕、透雕
年　代：2008

母爱

作　者：侯建军
材　质：巴林三色彩石
规　格：8×4×11 厘米
制作手法：圆雕
年　代：2018

手工鼻烟壶

作　　者：吉日嘎拉

材　　质：白珊瑚

规　　格：高 7.5 厘米、宽 5 厘米

年　　代：2020—2021

六、其他工艺雕塑

达那巴拉——离别
作　者：陈栓柱
材　质：玻璃钢仿青铜
规　格：94×66×44 厘米
年　代：2017

圆锁系列
作　者：闫占军
材　质：粗陶
规　格：22×20×12 厘米（单件）
年　代：2016

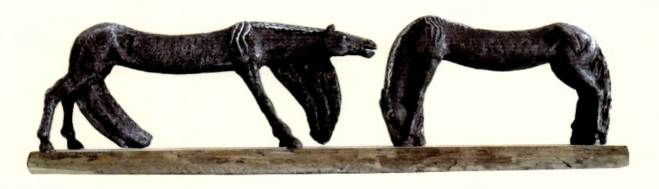

草原双驹

作　者：金福
材　质：玻璃钢
规　格：长46厘米、高15厘米（组）
年　代：2009

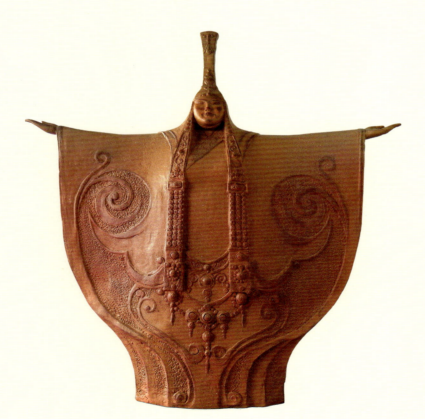

祈福苍生

作　者：陈栓柱
材　质：玻璃钢彩饰
规　格：78×23×79厘米
年　代：2019

永远的战士

作　者：吴先
材　质：玻璃钢仿金属
规　格：52×49×21 厘米
年　代：2008

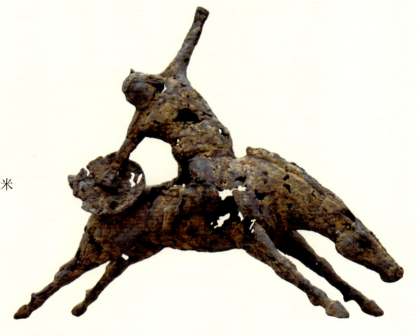

草原令系列

作　者：白令小
材　质：玻璃钢彩饰
规　格：15×10×65 厘米
年　代：2017

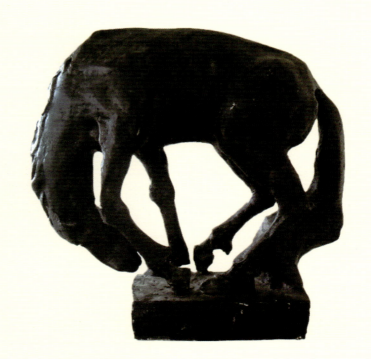

老骥伏枥
作　者：曲建
材　质：铸铁
规　格：50×55 厘米
年　代：2015

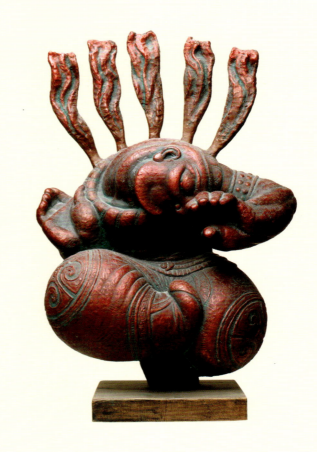

开场舞
作　者：包萨其日拉图
材　质：玻璃钢仿铜
规　格：53×33×80 厘米
年　代：2013

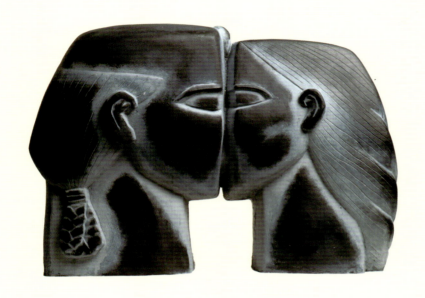

吻
作　者：包萨其日拉图
材　质：玻璃钢仿石
规　格：66×37×47 厘米
年　代：2017

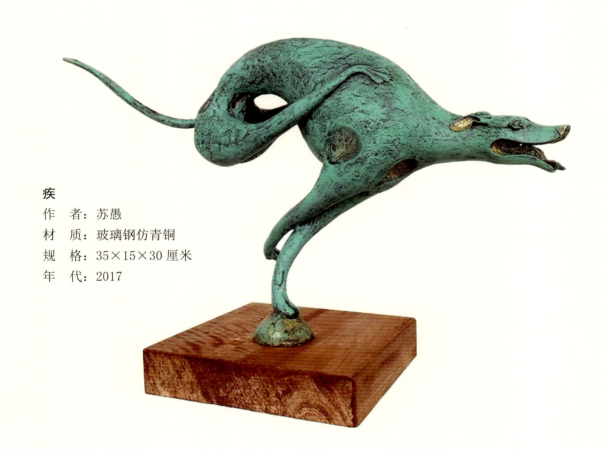

疾
作　者：苏愚
材　质：玻璃钢仿青铜
规　格：35×15×30 厘米
年　代：2017

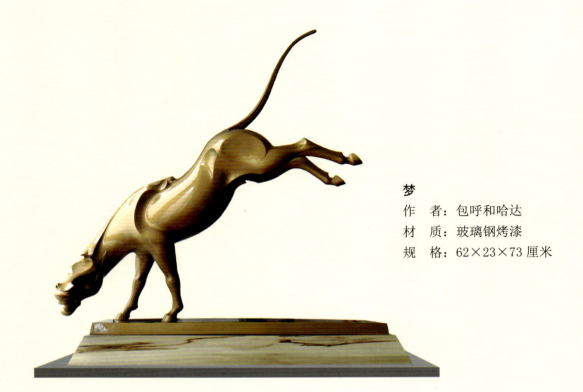

梦
作　者：包呼和哈达
材　质：玻璃钢烤漆
规　格：62×23×73 厘米

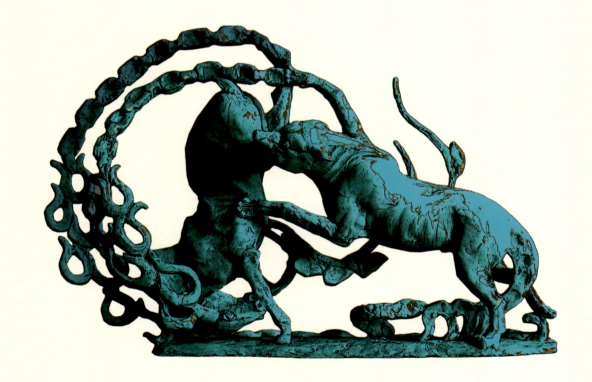

生命之焰
作　者：岳布仁
材　质：玻璃钢仿青铜
规　格：高 45 厘米、长 65 厘米
年　代：2012

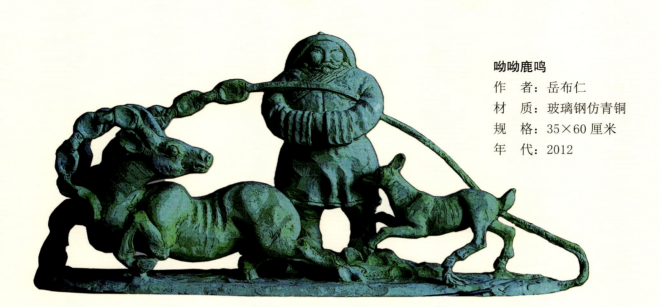

呦呦鹿鸣

作　者：岳布仁
材　质：玻璃钢仿青铜
规　格：35×60 厘米
年　代：2012

祈

作　者：金福
材　质：玻璃钢
规　格：高 21 厘米、宽 13 厘米
年　代：2010

雏鹰

作　者：郭金春
材　质：玻璃钢仿铜
规　格：120×120 厘米
年　代：2008

后 记

20世纪后半期以来，关于中国北方草原游牧民族文化的研究有了长足的进步，但总体来看，对于北方草原游牧民族造型艺术的研究还是较为薄弱，尤其是对雕塑艺术的研究与探索。近年来，在跨学科的关联研究成果尤其是考古学成果的有力支撑下，造型艺术的研究进入一个全新的时代。这其中雕塑类古代遗存又因其多数材料相对的永固性（如石材、金属、陶、骨、牙等），成为研究历史的载体，这无疑给古代北方草原游牧民族雕塑艺术及美术史的研究带来新的契机。

中国北方草原游牧民族文化是中华文明的重要组成部分，蒙古族传统雕塑艺术更是北方草原游牧民族文化的物化形式之一。蒙古族传统雕塑艺术体现了内蒙古地区的民族团结、文化繁荣、社会进步，为内蒙古地区史的研究提供了新途径。对蒙古族传统雕塑艺术进行系统研究，有利于北方草原游牧民族传统雕塑艺术的挖掘和整理，从而进一步丰富中华传统艺术。梳理蒙古族雕塑艺术的发展脉络，对其传承体系进行研究，对建设美丽富饶文明的内蒙古具有重要的现实意义。

编写本书为我们提供了一次回望历史、梳理现实、展望未来的机遇。本书的编写得到诸多单位、部门及专家学者的支持与协助，在此由衷地感谢内蒙古文联民间文艺家协会，内蒙古文化与旅游厅，内蒙古艺术研究院，内蒙古自治区非遗保护中心，内蒙古师范大学美术学院、工艺美术学院，内蒙古艺术学院，内蒙古农业大学材料与艺术设计学院等部门和兄弟单位。感谢内蒙古工艺美术学会的包国庆会长，内蒙古农业大学的郑宏奎、庞大伟教授，以及直接参与编辑工作的马玉娟、郑佳馨、李心洁、李倩等研究生。没有他们的大力支持，我们不可能在短时间内完成编写工作，在此表示诚挚的谢意。